Layout & Grid

디 자 인 을 완 성 하 는 레 이 아 웃 과 그 리 드

홍영일 지음

THE **H**
creative solution

디자인을 완성하는 **레이아웃과 그리드**

·

2010년 2월 25일 1판 1쇄 발행 / 2023년 7월 1일 개정 4판 5쇄 발행

저자 홍영일 / **기획·크리에이티브 디렉터** 홍영일

디자인 조호군 / **펴낸곳** 더에이치㈜

등록번호 출판등록 제2005-000029호 2005년 12월 8일

주소 경기 수원시 권선구 세권로 10, 2층

전화 031-247-5141 / **팩스** 031-247-5584

홈페이지 www.thehcreate.com

값 27,000원

ISBN 979-11-962100-1-4 13600

Layout & Grid

디 자 인 을 완 성 하 는 레 이 아 웃 과 그 리 드

홍영일 지음

좋은 레이아웃은 대중에게 긴장감과 흥미를 부여하고,
그리드는 레이아웃을 빛나게 해주는 도구이며 수단이다.

LAYOUT & GRID TO COMPLETE THE DESIGN

THE H
creative solution

Prologue

디자이너의
창작의욕을 고취시키는 지침서가 되었으면…

그동안 많은 출판사에서 레이아웃과 그리드에 관련된 책들을 간행하였으나, 관련업계에 근무하는 후배나 학생들에게 추천할 만한 교재를 찾기가 힘들다. 그나마 몇 종의 디자인 번역서가 양질의 서적으로 인정받으며 주류를 이루고 있으나, 우리나라 실정과는 다소 거리가 있는 이론과 예제 등이 많아 현장감이 떨어지고 적잖은 괴리감을 느낄 수밖에 없다.

아직도 다수의 디자이너들이 체계적인 이론적 바탕을 멀리한 채, 자신의 감각에 의존하는 디자인에 매달리고 있는 실정이다. 하지만 감각에 의존한 디자이너의 결과물은 체계적이지 못하여 자신의 제작물을 대중들에게 설득할 힘이 부족할 수밖에 없다. 디자이너에게 감각도 중요하지만 그 기초는 탄탄한 이론적 배경에 있다는 것을 명심해야 한다.

이 책은 디자인에 관심을 가지고 있는 일반인, 디자인을 전공하는 학생, 더 나아가 산업현장에서 근무하는 디자이너에 이르기까지 보다 쉽게 이해할 수 있도록 구성하였다. 여기에 소개된 많은 예제를 통해 실무 감각을 익히고, 새로운 디자인의 영감을 얻을 수 있었으면 하는 바람이다.

Grid

이 책은 크게 두 영역으로 나뉘어 있다. 하나는 레이아웃의 구성요소와 구성원리에 대한 소개로 이루어져 있으며, 다른 하나는 그리드를 이용한 레이아웃과 그리드를 무시한 레이아웃에 대해 다루고 있다. 레이아웃은 대중들과 원활한 커뮤니케이션을 돕는 역할을 하며, 그리드는 레이아웃 구성요소와 원리를 적절하게 배치하기 위한 도구라고 할 수 있다.

첫 번째 섹션, 레이아웃에서는 구성요소인 타이포그래피, 사진 및 일러스트레이션, 색상 그리고 여백에 관련된 적절한 예제 작품들을 세부적인 접근을 통해 제시하며 탄탄한 기본기를 다질 수 있도록 했다. 또한 레이아웃 구성원리인 통일, 변화, 균형, 율동, 강조에서는 일목요연한 분석을 통하여 실무에 도움을 주고자 하였다.

두 번째 섹션, 그리드에서는 블록, 칼럼, 모듈, 계층, 혼합, 플렉서블 등 그리드를 이용한 레이아웃을 유형별로 나누어 쉽고 빠르게 이해할 수 있도록 했다. 그리드를 무시한 레이아웃에서는 타이포그래피의 해체, 직감적 감각에 의한 디자인, 콘셉트의 표현을 통한 암시, 돌발 변수에 따른 효과 등 여러 가지 응용사례를 보여주었다.

이제 아쉬운 마음으로 조그마한 결실을 맺으며, 도움을 주신 모든 분들께 감사를 드린다. 학문의 길에서 큰 윤곽을 잡아주시며 조언을 아끼지 않으신 홍익대학교 교수님들, 디자인 작업을 함께해준 조호군 님, 사진자료에 도움을 준 유영화 님과 신증호 님, 출판을 맡아주신 더에이치 관계자들, 언제나 제 편이 되어 응원해준 사랑하는 가족들 그리고 지속적인 격려와 사랑을 베풀어준 고마운 모든 분들께 감사의 마음을 전한다.

홍영일

Contents 레이아웃

Layout & Grid

Contents

Layout & Grid

그리드

레이아웃

LAYO

레이아웃을 한마디로 정의한다면 제작물의 큰 아이디어^{idea}이며
조화를 이룬 독특한 형태^{form}라고 이야기할 수 있다.
즉, 타이포그래피, 사진 및 일러스트레이션, 색상, 여백 등의
각 구성요소를 주어진 공간 안에 배열하는 것을 말한다.

LAYOUT
UNDERSTANDING
레이아웃의 이해

디자이너는 레이아웃을 통해서 긴장감과 흥미를 부여하는 역할을 하며,
레이아웃의 결과에 따라 대중들에게 전달되는 정보의 영향력도 달라진다.
창의적이고 훌륭한 디자이너가 되기 위해선, 레이아웃의 기본원리를
정확히 이해하는 것이 선결과제일 것이다.

레이아웃의 이해

레이아웃을 한마디로 정의한다면, 제작물의 큰 아이디어idea이며 조화를 이룬 독특한 형태form 라고 할 수 있다. 즉, 타이포그래피, 사진 및 일러스트레이션, 색상, 여백 등의 각 구성요소를 제한된 공간 안에 배열하는 것을 말한다.

레이아웃의 주목적은 대중들이 의식적인 노력 없이도 시각적 구성요소를 수용할 수 있도록 전달하는 데 있다. 또한 훌륭한 레이아웃은 신문, 잡지, 브로슈어, 카탈로그, 웹사이트 등 어떤 종류의 매체이건 상관없이 대중들로 하여금 필요한 부분을 쉽게 찾도록 도와주는 역할을 한다.

일반적으로 디자인에서 레이아웃이란 주어진 공간 안에 시각적 구성요소들을 보기 좋게 배치 · 구성하는 일련의 과정이라 할 수 있다. 여기서 시각적 구성요소란 이 책에서 중점적으로 다루고자 하는 타이포그래피, 사진, 일러스트레이션, 색상, 여백 등을 말하며 통일, 변화, 균형, 율동, 강조 등의 구성원리도 중요한 사항이다. 더불어 주목성 · 가독성 · 명쾌성 · 조형성 · 창조성 등도 고려해야 할 기본조건에 해당한다.

레이아웃은 오디언스audience를 즐겁게 하고 제작물에 더욱 몰입할 수 있도록 하는 데 주안점을 두어야 할 중요한 기술이다. 그러므로 잘 만들어진 레이아웃은 복잡다단한 온라인과 오프라인 미디어의 정보 안에서 대중과의 원활한 커뮤니케이션을 돕는 역할을 한다. 레이아웃의 구성방식에는 디자이너의 감각에 의존하는 프리free 방식과 모듈module의 구조에 의존하는 그리드grid 방식이 있다.

"디자인을 한다는 것은 계획하고, 질서를 만들고,
관계를 형성하는 것이며, 조절하는 것이다.
간단히 말해, 그것은 모든 종류의 무질서와 우연에 반대된다."

에밀 루더(Emil Ruder)

A. SCHULMAN의 2007 애뉴얼리포트 내지
타이포그래피와 사진, 일러스트레이션 등이 여백과 색상을 매개로 서로 유기적인 조화를 이루고 있다.
배경으로서의 이미지는 타이포그래피와 같이 두드러지지는 않지만 커뮤니케이션의 훌륭한 요소이며,
그것들이 창의적이며 독창적인 조화를 이루었을 때 보다 강한 시너지 효과를 발휘할 수 있다.

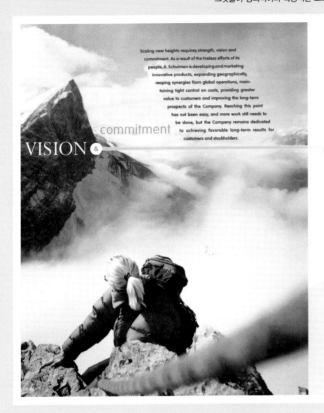
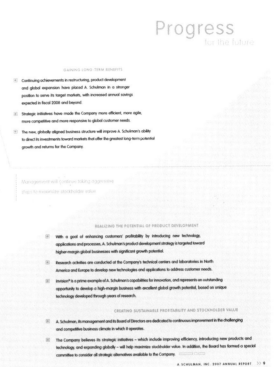

레이아웃 작업 시 고려사항

주목성(注目性)
시각적 구성요소를 눈에 잘 띄게 만들어 대중의 눈에 자극을 주고 시선을 집중시킨다.

가독성(可讀性)
쉽게 읽을 수 있고 빠르게 이해할 수 있도록 활자체, 자간, 행간, 띄어쓰기 등의 요소를
적절히 조절한다.

명쾌성(明快性)
시각적 구성요소의 내용을 뚜렷하고 확실하게 전달할 수 있도록 한다.

조형성(造形性)
입체감 있고 흥미롭게 형상화되어 시각적 아름다움이 잘 나타날 수 있도록 한다.

창조성(創造性)
기존의 레이아웃과 뚜렷하게 구별되는 새로운 기법이나 형태의 변화를 통해 차별화를 시도한다.

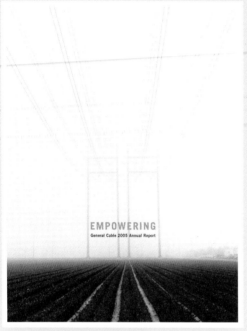

General Cable의 2005 애뉴얼리포트 표지
전선 등을 만드는 케이블업체의 애뉴얼리포트답게 가장 직관적인 이미지를
사용했다. 전체적인 이미지는 대각선 구도 속에서 시선을 텍스트 쪽으로
조용하면서도 강하게 모아준다.

주목성(注目性)

Advanta의 2007 애뉴얼리포트 내지
독특하고 재미있는 방식으로 주목성을 극대화시키고 있다. 실제로 보고 있는 듯한
상황을 인위적으로 연출함으로써 시선을 유도하고 있다. 오디언스가 발끝이 가리키는
곳을 보지 않을 수 없게 만든다.

가독성(可讀性)

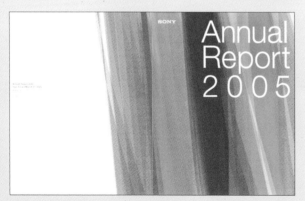

SONY의 2005 애뉴얼리포트 표지
텍스트의 가독성에 영향을 주는 것은 여러 가지가 있으나 그중에서 상대적 또는 절대적
크기의 변화는 가장 강력한 수단이다. 텍스트의 크기를 키움으로서 가독성과 더불어
복잡해 보이는 배경을 단순화시켜주는 효과를 얻게 된다.

Avery Dennison의 2007 애뉴얼리포트 내지
Avery Dennison은 제품에 붙이는 점착라벨 등을 만드는 회사이다.
제품 자체가 아닌 제품에 붙는 라벨을 강조하기 위해 라벨이 붙는 부위만
채색이 된 일러스트레이션을 사용했다. 채색된 일러스트레이션과 같은
색상의 텍스트는 가독성과 주목성을 동시에 구현한다.

명쾌성(明快性)

Gillette의 2004 애뉴얼리포트 & 2005 위임장 권위신고서 내지/표지
무엇을 이야기하는지 모호하지 않고 분명한 이미지를 사용했다. 제품의 특징을
한눈에 볼 수 있도록 전체의 모습과 클로즈업된 모습을 한 화면 속에 배치했다.
컬러풀한 제품의 모습이 순백의 배경 위에서 더욱 화려한 색채를 뽐내고 있다.

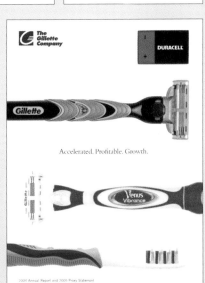

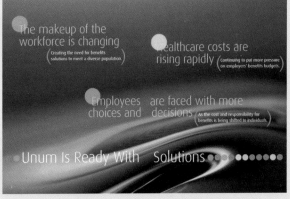

Unum의 2007 애뉴얼리포트 내지
소비자를 위한 맞춤형 보험상품 및 서비스를 제공하는 회사의 특징을 명쾌하게
설명해준다. 무형의 제품을 공급하는 회사의 특성상 텍스트 위주의 레이아웃이 주는
장점을 충분히 활용하고 있다.

gennum 의 2007 애뉴얼리포트 표지
gennum은 네트워크용 반도체 솔루션 기업이다. 딱딱하고 추상적인 기업의 이미지를
조형미 넘치는 독특한 비주얼로 표현했다. 단순함과 복잡함이 서로의 영역 속에서
타협하듯 소통하고 있는 모습이 심미성뿐만 아니라 상징성도 고려했음을 느끼게 한다.

조형성(造形性)

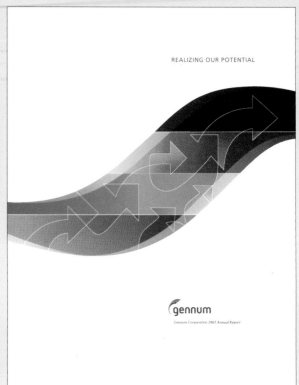

A. SCHULMAN의 2007 애뉴얼리포트 내지
사진 속의 텍스트가 마치 몸에 딱 맞는 옷을 입고 있는 듯 편안하고 안정적이다.
조형적으로 레이아웃된 텍스트는 반대편 이미지와 서로 대등한 위치에서 하나의
덩어리를 이루며 조화를 도모하고 있다.

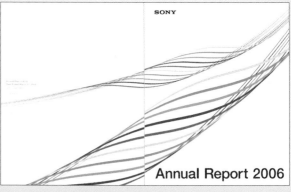

SONY의 2006 애뉴얼리포트 표지
입체적인 형태로서의 아름다움과 공간 속에서의 역동성이 동시에 느껴진다.
다양한 색상의 라인들이 발랄하면서도 진취적인 의지를 대변하고,
서로 독특한 조화를 이루며 하나의 상징물처럼 회사의 이미지를 형상화하고 있다.

Excelsyn의 2005 애뉴얼리포트 표지/내지
CI를 활용한 레이아웃으로서 독창성이 돋보인다. 디자인을 한다는 것 자체가 창의적
발상을 시각화시키는 행위라는 점에서, 창조성은 가장 중요한 디자인 요소라 할 수 있다.

창조성(創造性)

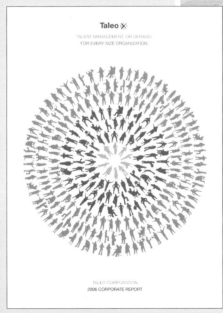

Taleo의 2006 애뉴얼리포트 표지
기존의 것과 다르다는 것만으로는 훌륭한 레이아웃이 될 수 없다.
소프트웨어 개발업체 Taleo의 애뉴얼리포트 표지는 무한 확장
가능한 활용과 실용이라는 키워드를 뛰어난 구도와 독특한 시각으로
소화해내고 있다.

iStar Financial의 2004 애뉴얼리포트 표지
거대한 흐름 위로 조각난 텍스트들의 움직임이 시선을 어지럽힌다. 마치 실제로도
진화해가는 듯한 타이포그래피의 생명력이 느껴진다. 사각 프레임의 지면이라는 공
간의 제약과 시간의 한정성을 뛰어넘어 살아서 꿈틀거리는 오브제를 창조해냈다.

LAYOUT
COMPONENT
레이아웃의 구성요소

레이아웃은 주어진 공간 안에서 시각적 구성요소들을 보기 좋게
배치·구성하는 일련의 과정이라 할 수 있다. 여기서 시각적 구성요소란
타이포그래피, 사진, 일러스트레이션, 색상, 여백 등을 말하며,
디자이너의 표현 방법에 따라 다양한 레이아웃을 만들 수 있는 것이다.

타이포그래피

훌륭한 타이포그래피는
디자이너의 재능을 알 수 있는 신호이다.

typography

타이포그래피는 언어적인 방식을 이용해 메시지를 전달한다. 즉, 문자로 되어 있는 아이디어를 시각적인 형태로 만드는 것이다. 최근에는 이것이 문자의 배열 상태를 이야기하는 경우가 많고, 나아가서는 레이아웃 또는 디자인 등과 같은 의미로 해석하기도 한다. 네이버naver 백과사전에는 "활자를 사용해서 조판하는 일, 조판을 위한 식자의 배치, 활판 인쇄, 인쇄된 것의 체재 등"이라고 정의되어 있다.

15세기 중반 근대 인쇄술의 아버지라 불리는 요한 구텐베르크Johannes Gutenberg와 함께 시작된 활자 인쇄와 타이포그래피는, 문화와 메커니즘의 발전에 따라 시대에 부합하는 새로운 양식으로 발전하였다. 미디어 이론가인 마샬 맥루한Marshall McLuhan은 구텐베르크의 인쇄술로 구축된 도서문화의 세계를 '구텐베르크 은하계'라고 표현한 바 있다.

구텐베르크는 발명을 통해 온 세계를 '정보의 홍수'에 빠뜨렸고 인류는 인쇄물이 제공하는 지식과 정보를 통해 사고하며 변혁을 꿈꾸어 왔다. 구텐베르크의 금속 활자는 1999년 말, 미국 타임지에 '지난 1천 년 동안 인류 역사에 가장 큰 영향을 미친 발명'으로 선정되었고 '지난 1천 년간 10대 인물'에서 2위를 차지하기도 했다.

Oskar의 2004 브로슈어 표지
서로 다른 나라의 언어로 된 텍스트 두 가지가 오버랩 되어 있어 텍스트의 가독성보다는 이미지로서의 기능을 강조한다.
타이포그래피가 단순히 텍스트의 조형적, 상징적 배열 행위를 넘어서 이미지의 역할까지 할 수 있음을 보여주고 있다.

근대에 들어서면, 19세기 말에 모리스(W. Morris)가 타이포그래피의 근본을 마련한 것을 시작으로 바이어(H. Bayer) 등에 의해 디자인으로 확립되어 오늘에 이르렀다. 최근에는 활판인쇄술이라는 좁은 의미에 한정시키지 않고 문자를 이용하여 할 수 있는 모든 것을 타이포그래피의 개념에 포함하기도 한다.

한편, 현대적인 개념의 타이포그래피는 디자인에 관련된 모든 요소, 즉 이미지, 타입, 그래픽 요소, 색상, 레이아웃, 디자인 포맷, 그리고 마케팅에 이르기까지 디자인과 관련된 모든 행위를 총체적으로 관리하는 시각디자인의 근본이라 할 수 있다.

다음은 타이포그래피 사용 시 꼭 알아두어야 할 용어에 대한 설명이다.

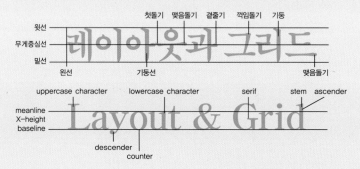

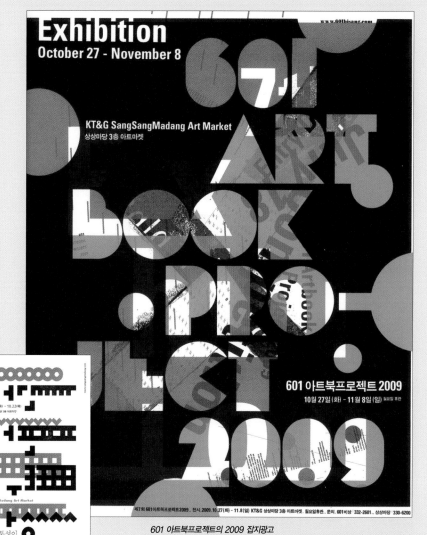

601 아트북프로젝트의 2009 잡지광고
오버프린트 기법으로 표현된 배경에는 텍스트화된 이미지, 이미지화된 텍스트들이
혼재해 있고, 이미 이들의 경계는 의미가 없어 보인다. 아트북 프로젝트라는 목적에
걸맞게 톡톡 튀는 끼와 풍부한 상상력의 도가니 속을 보는듯하다.

KT&G 상상마당 간판투성이展의 2009 잡지광고
데칼코마니 기법으로 표현된 타이포그래피는 또 다른
분위기를 만들어낸다. 천편일률적으로 찍어내듯 양산되는
기존의 간판에 대한 역설적인 외침을 단순하지만
거부할 수 없는 느낌으로 들려준다.

25

광주디자인비엔날레의 2009 포스터
한글의 자음과 모음이 가독성을 해치지 않는 범위 내에서 흐트러져있다.
그리고 그 흐트러짐이 낱자들과의 관계를 통해 몽환적인 움직임을 만들어낸다.
단순하지만 많은 이야기거리를 숨겨놓은 듯한 모습은 호기심마저 불러일으킨다.

DTCC의 1999 애뉴얼리포트 내지
블랙과 화이트의 강한 대비는 '체인지' 가 아닌 '이노베이션' 을 외치는 듯하다.
요소 요소가 모여 거대한 하나의 조형물을 이루듯이 텍스트 자체의 변형이나 특수 효과를
완전히 배재한 채, 배열과 구성만으로 개성 있는 조형미를 보여준다.

Tokion의 2005 잡지 내지
작은 일러스트레이션들이 모여 텍스트를
이루고, 모인 텍스트가 다시 또 다른 모습
의 일러스트레이션을 만들면서 하나의
작품이 완성된다.
텍스트와 일러스트레이션이 서로의
정체성을 상호보완하며 전체적인
완성도를 높여준다.

타이포그래피 사용 시 고려사항

절제된 서체 simple
본문의 경우 두 가지 정도의 서체로 차분하고 정돈된 느낌을 전달하는 것이 중요하다.

가독성에 유의 easy
쉽게 읽을 수 있는 활자와 여기에 적절한 자간, 행간, 행폭 등의 선택도 필요하다.

테마에 부합 identity
서체의 특성에 따라 톤 앤 매너가 다르므로 주제에 부합하는 서체를 활용한다.

조화로운 서체 harmony
어울리는 서체를 활용함으로써 부조화와 산만함에서 탈피, 통일감과 조화를 이룰 수 있다.

(1) 낱자와 낱말

낱자는 1개의 음절을 자음과 모음으로 갈라서 적을 수 있는 낱낱이 글자로 자모(字母)라고도 부른다. 낱말은 스스로 일정한 뜻을 담고 있으며, 자립성을 가진 최소 단위이다.

ForTwoYearsNow,IndependentMagazine, WERKhasBeenOnTheForefrontOfFreeS piritedExperimentation.HelmedByEditor AndArtDirectorTheseusChan,TheQuart erlyCombinesPhotography,Typography AndDesignInWaysThatDefyTheConventi onAndRestrictionsOfCommercial,Main streamMagazines.EveryIssueIsDifferen t.FormFollowsContent.ThemesSuggest Approaches.RunningForFourWeeksFro m18January,2002,WERK:EXHIBITIONw illShowcaseImagesFromPastIssues.An ExtensionOfTheDesigner'sSensibilities, TheExhibitionWillBeInfusedWithWERK' sCharacteristicTypographicalTwistsAnd InimitableAntiDesignDeconstructions.I magesFromCuttingEdgePhotographers WillBeBlenderedWithQuotesOfLove, MoralityAndHumourCulledFromJUNYA WATANABECOMMEdesGARÇONSMan S/S2002Collection,JunyaWatanabe'sFir stChallengeInMenswearDesign.

CLUB21GALLERY PRESENTS
**WERK:
EXHIBITION**
18·1-15·2·2002
CLUB21GALLERY Four Seasons Hotel

CLUB 21 GALLERY의 2002 전시 포스터
낱자 하나하나가 마치 오선지의 음표처럼 경쾌한 리듬을 주고 있다. 의도적으로 여백을 없애 낱자가 갖는 느낌을 밀도 있게 표현하는 동시에 잘 계산된 색상의 사용과 대소문자의 구분으로 가독성의 손실을 최소화했다.

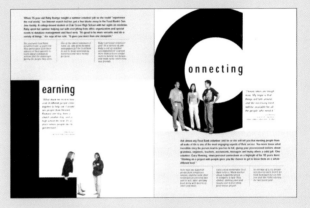

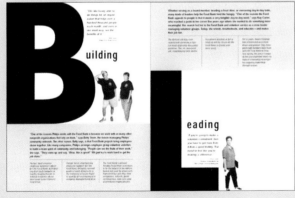

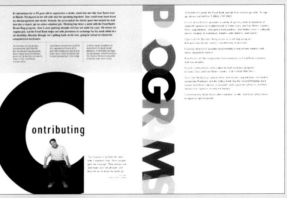

Second Harvest Food Bank의 2002/2003 애뉴얼리포트 내지
클로즈업된 오브젝트는 본래의 모습이나 질감과는 전혀 다른 새로운 느낌의
재료가 될 수 있다. 낱자 자체를 레이아웃을 이루는 독립적인 오브제로 활용했는데,
촬영된 인물 사진과 적절한 조화를 이루며 재미있는 장면을 연출한다.

Telecom의 브로슈어 내지
페이지 전체를 타이틀의 성격이 강한 큰
포인트의 대문자로 가득 채워 점잖으면서도
강한 힘이 느껴지게 했다.
어떤 문장에서든 대문자와 소문자의 선택은
신중해야 한다. 이유인즉 가독성이나 분위기
등의 결과에 큰 차이를 가져오기 때문이다.

① 자폭 width

낱자의 좌우 너비를 자폭이라 부른다. 일반적으로 여유 공간이 많을 때 자폭이 넓은 타입을
사용하며, 칼럼이 좁을 경우 자폭이 좁은 타입을 사용하는 것이 효과적이다. 물론 활자의 종
류에 따라 약간의 차이는 있을 수 있지만 자폭이 너무 좁거나 넓은 것은 균형과 가독성에 문
제가 있을 수 있다.

본문으로 쓰이는 국문서체의 경우 자폭은 95%, 영문서체일 때는 100%를 주는 것이 일반적
이라 하겠다.

② 자간 kerning

한 낱말 안에서 낱자와 낱자 사이의 공간을 자간이라 부른다. 자간을 조절하여 시각적 균형을
맞추는 것이 가독성을 높이는 중요한 요소이다. 자간이 좁으면 텍스트가 어두워지며 자간이
넓으면 텍스트가 밝아진다. 적절한 자간은 커뮤니케이션 향상과 시각적 활력을 가져올 수 있다.
물론 활자의 종류에 따라 약간씩 차이는 있겠지만, 본문으로 쓰이는 국문서체일 때 자간은
−40pt, 영문서체일 경우 −10pt를 주는 것이 일반적이다.

③ 어간 word spacing

낱말과 낱말 사이의 공간을 어간이라 부르며, 행 속에서 낱말들을 리듬감 있게 조화시키는 역
할을 한다. 과도하게 넓은 어간은 시선의 연속적 흐름을 방해하며, 너무 좁은 어간은 낱말들
을 달라붙게 만들어 낱말로서의 구분을 어렵게 만든다.

본문에서는 특별한 경우를 제외하면 어간을 조정하는 경우가 많지 않지만 활자의 크기가 큰
헤드라인 사용 시에는 특히 주의를 기울여야 한다.

④ 무게 weight

낱말은 낱자를 구성하는 획의 두께에 따라 가볍거나 무겁게 보이는데, 이것을 무게라 부른다.
가는 활자는 배경과 쉽게 구별하기 어려우며, 두꺼운 활자는 내부의 공간이 많이 감소되어 패
턴을 잃어버리는 경향이 있다. 본문의 경우 중간 정도의 두께를 가진 활자가 가독성이 가장
뛰어나다.

AVON의 2003 애뉴얼리포트 내지
화장품이라는 제품의 특성에 맞게 가볍고
산뜻한 느낌의 서체를 메인카피로
사용했으며, 배경은 선명도가 높은 색조의
모노톤으로 처리했다. 기업의 브랜드
이미지를 얇고 가벼우면서도 화려한
원색의 세련됨으로 고스란히 녹여 놓았다.

Mark Studio의 브로슈어 표지
두꺼운 서체의 중압감이 표지
전체의 분위기를 압도한다.
획의 두께는 배경이 되는 공간과
밀접한 관계가 있다. 그것은 제한된
지면에서 배경과 텍스트의
상대적인 밀도에서 오는 차이가
무게감으로 이어지기 때문이다.

Lisk + Associates의 2005 애뉴얼리포트 표지
텍스트의 적당한 무게감이 오른쪽 사진과 절묘하게 대칭을 이루고 있다.
획의 두께, 서체의 크기, 자간 그리고 한쪽 지면을 가득 메운 두꺼운 프레임 등이
전체의 무게를 일정하게 유지시켜준다.

'Who in their right mind is going to make big investment calls now?'

*Telecom*의 브로슈어 내지
이탤릭체는 문장에 부분적으로 삽입되어
강조하는 역할로 많이 쓰인다. 하지만 지면
전체에 적용된 이탤릭체는 필기체의 손맛과
활자체의 정교함을 동시에 느끼게 한다.
대화형 문장이 주는 생동감이 그대로 묻어있어
호소력이 더욱 강하게 느껴진다.

⑤ **이탤릭체** italic

유럽 활자의 기본 서체 중 하나로 왼쪽 또는 오른쪽으로 비스듬하게 기울어진 활자이다. 기울
어진 각도에 따라 가독성에 큰 문제가 발생하므로 보다 신중하게 사용해야 한다. 텍스트 전체
에 적용하는 것보다 특정 내용을 강조하기 위해 부분적으로 사용하는 것이 효과적이다.

⑥ **대문자와 소문자** upper case and lower case

대문자로만 조판된 본문은 가독성이 떨어져 소문자로 조판된 본문을 읽는 것보다 더욱 많은
시간을 요구한다. 소문자는 다양한 모양, 아센더와 디센더 등 활자를 식별할 수 있는 시각적
특성들을 포함하고 있어 글의 내용에 몰입하게 하는 데 유리하다. 그러나 강한 임팩트와 강조
를 원할 경우에는 대문자가 훌륭한 대안이 될 수도 있다.

⑦ **세리프와 산세리프** serif and san serif

활자의 형태에 따라 크게 세리프와 산세리프의 두 가지로 나눌 수 있다. 세리프는 명조 계열
의 활자로 글자의 가장자리에 부리가 있어 부드러우며 가독성이 높다고 알려져 있다. 그에 반
해 산세리프는 고딕 계열의 활자로 글자 가장자리에 부리가 없어 딱딱한 느낌을 주는 것이 특
징이다.

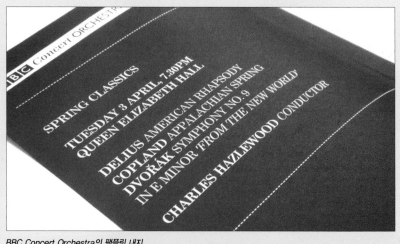

*BBC Concert Orchestra*의 팸플릿 내지
세리프가 적용된 대문자는 마치 텍스트에 클래식한 정장을 입혀 놓은 것처럼
격조 높은 차분함과 정숙함을 선사한다. 높은 가독성은 정보 전달이라는 텍스트의
가장 근원적인 기능에 힘을 실어주기 때문에 정보의 신뢰성에도 도움을 준다.

ACCO의 2006 애뉴얼리포트 표지
세리프의 유연함과 산세리프의 올곧은 힘이 대칭을 이루어 둘 사이에 조화를 만들어내고 있다.
단어의 의미까지 고려한 서체의 선택은 의미 전달의 차원을 넘어 감정의 공유와 소통에까지 영향을 준다.

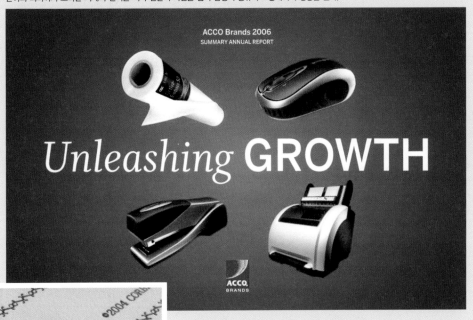

Corbis의 2004 브로슈어 내지
산세리프의 모던함은 세리프의 격조와는 다른 차원에서 품격을
이끌어낸다. 장식적인 요소를 최대한 배제함으로써 텍스트 본연의
역할인 의미 전달에 충실하면서도 절제된 아름다움과 현대적인
세련미를 동시에 보여준다.

APICS 잡지의 2007 9월호 내지
노랑과 파랑, 세리프와 산세리프 등 이런 특징적인 요소들의 대립은
시각적인 긴장을 유발한다. 대립된 요소들은 각각의 특징을 더욱
부각시켜 과장과 증폭으로 이어지는 요인으로 작용할 수 있다.

(2) 행과 문단

행은 낱자와 낱말들이 가로 또는 세로로 정렬된 글줄의 길이를 말한다. 문단은 글에서 하 ㅏ로
묶을 수 있는 짤막한 단위로, 문단을 구분하는 여러 가지 시각적 방법을 통해 창의적 표현이
가능하다.

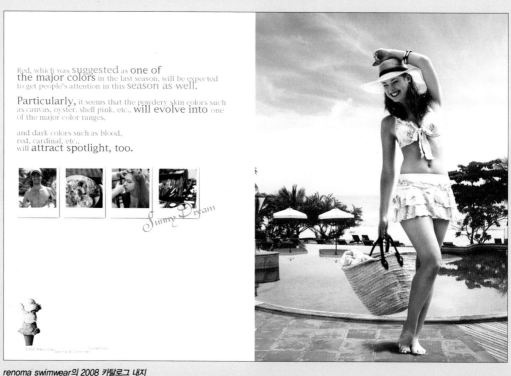

renoma swimwear의 2008 카탈로그 내지
행의 길이와 강조된 낱말, 그리고 문단의 구분 등이 지면 속에 다이나믹하게 어우러지고 있다.
사진 속의 모델과 레이아웃 구성요소가 비슷한 파장의 리듬으로 서로 춤추듯 어울린다.

① **활자 크기** type size

너무 작거나 큰 본문 활자는 오디언스를 피곤하게 한다. 작은 활자는 속 공간을 파괴함으로써 낱말 인식을 어렵게 하는 반면, 큰 활자는 부분적으로만 몰입하게 하여 결국 전체 내용을 파악하는 데 소홀함을 줄 수 있다. 가독성에 관한 연구에 따르면 9포인트에서 12포인트가 정상적인 판독거리에서 가장 가독성이 높은 활자 크기로 조사되었다. 활자 크기를 정할 때 오디언스가 어떤 층이냐 하는 점도 반드시 고려해야 할 중요사항이다.

② **행폭** line length

행의 길이가 지나치게 길면 오디언스가 부담스럽고 지루해 하며, 과도한 에너지가 소모되어 다음 행을 찾기에 어려움을 느낄 수 있다. 한편, 너무 짧은 행폭은 빈번한 시선의 좌우 운동을 유도해 내용을 파악할 만한 단서들을 충분히 인식하기가 힘들다. 가독성을 고려한 행의 길이는 각 행에 대략 12 단어, 50여 개의 글자 수가 적합하다. 적절한 행의 길이는 오디언스로 하여금 긴장을 풀고 낱말들의 내용에 집중하면서 리듬감과 편안함을 즐길 수 있게 해준다.

③ **행간** leading

행간은 행과 행 사이에 존재하는 간격으로 시선의 운동을 자연스럽게 도와주는 요소이다. 적절하지 못한 행간은 가독성을 떨어트리며, 조형성에도 나쁜 영향을 미친다. 행과 행 사이의 공간이 너무 좁으면 시선이 다른 행으로 향하기 쉬운 반면 지나치게 넓은 행간 역시 다음 행을 찾기 어렵게 한다. 행간은 행폭과 활자의 형태와도 깊은 상관관계가 있다. 행폭이 길수록 행간 역시 넓어지는 것이 자연스러워 보이며 활자의 종류에 따라 행간도 차이를 두어야 한다. 세리프(명조 계열) 활자보다 산세리프(고딕 계열) 활자가 더 넓은 행간을 필요로 한다.

④ **문단** paragraph

문단은 내용과 내용이 타이포그래피적으로 구별되어 크게 끊어진 단위를 말한다. 즉, 문단은 내용을 명확하게 하여 오디언스의 이해를 증진시킨다고 할 수 있다. 그러므로 문단을 명확하게 구분시키는 것은 본문에서 매우 중요한 작업이라 하겠다. 문단을 구분하는 방법으로는 레딩leading, 인덴트indent, 이니셜initial, 딩벳dingbat, 색상color, 문장의 속성 변화 등이 있다.

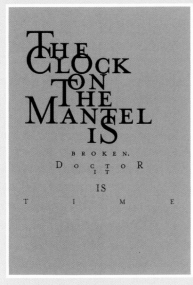

Doctor Who vs Type의 포스터
마치 키네틱 타이포그래피(kinetic typography)를 보는 것 같은 착각이 들 정도로 역동성이 돋보인다. 크기, 행폭, 자간, 문단의 경계를 과감히 허물고 내재된 감정의 이끌림대로 솔직하게 표현된 디자이너의 감각이 시선을 고정시킨다.

문단을 구분하는 방법

레딩 leading

문단 사이에 별도의 공간을 추가함으로써 서로를 분리시키는 방법이다. 텍스트의 양이 적을 때는 자제하는 것이 좋고 많은 공간이 소요되므로 사용에 신중을 기해야 한다.

인덴트 indent

문단 첫머리의 '들여쓰기'를 말하며 내용을 명확하게 전달할 수 있다는 장점이 있다. 시각적 이해를 수월하게 하고 가독성을 향상시킬 수 있는 좋은 방법 중 하나이다.

이니셜 initial

첫머리에 쓰는 대문자로 머리글자라 부르며, 오디언스를 텍스트로 안내하는 역할을 한다. 이니셜에는 올린 대문자행에서 올려쓰는 방법과 내린 대문자행에서 내려쓰는 방법이 있다.

딩벳 dingbat

독자의 시선을 사로잡는 문단 부호를 딩벳이라 부르며 문단과 문단 사이에 놓여 문단을 명확히 구분한다. 꽃무늬 부호, 그래픽 부호 등 그 종류가 매우 다양하다.

색상 color

문단에 색상을 활용하면 뛰어난 가독성과 더불어 실험 정신을 느끼게 한다. 신문 · 잡지의 인터뷰 기사와 제품의 상세정보를 담은 카탈로그 등에 특히 유용하게 쓰일 수 있다.

문장의 속성 변화

문단의 첫 문장이나 중요한 문장에 시각적 속성을 변화시키는 방법이다. 텍스트의 시각적 환기를 조성하며 중요한 문장의 가독성을 높일 수 있다는 것이 장점이다.

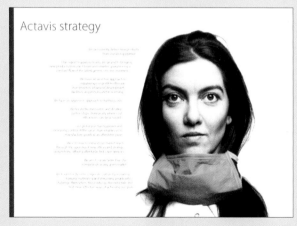

Actavis의 2005 애뉴얼리포트 내지
상대적으로 여유로운 공간에서 문단을 구분할 수 있는 가장 쉬운 방법인 레딩의 전형을 보여준다. 넉넉한 여백과 심플한 색상은 텍스트와 이미지 모두에 효과적인 커뮤니케이션의 솔루션을 제공하고 있다.

한방에서 지혜를 구하다

으레 안티에이징 케어 제품을 떠올릴 때면 획기적인 신성분과 고도의 테크놀로지가 접목된 뷰티계의 최첨단 과학 시스템을 연상하게 마련이다. 그만큼 해가 갈수록 안티에이징 제품은 눈부신 발전을 하고 있는 것. 하지만 우리의 전통이 축적한 '한방韓方'이 지니는 안티에이징의 힘도 결코 무시할 수 없다. 의술이 눈부시게 발달한 이 시대를 살아가면서도 허준을 존경하고 〈동의보감〉의 권위가 건재하는 것을 보면 한방에는 분명 고유한 성역聖域이 존재하는 것 같다.

〈동의보감〉과 한방의 음양오행 이론에 따르면 음과 양은 따로 떨어져 존재할 수 없고 끊임없이 대응하고 반복해서 서로 영향을 준다고 한다. 몸속에서도 음과 양의 균형이 맞으면 피부는 안에서부터 빛나 보이며 생기가 돌아 조화로운 아름다움을 갖게 된다. 그러나 세월이 흘러 나이가 들면 여성은 피부 속 음기를 채워주는 정, 혈, 진액, 수 등 음액이 부족해진다. 한의학에서 보는 노화의 원인 또한 음액의 하나인 혈이 쇠함으로 인해 생겨나는 것으로 총체적인 음의 부족은 곧 피부 안팎이 메마르는 현상을 일으킨다.

음을 보충하는 최고의 약재를 도입

설화수가 이상적으로 생각하는 아름다움은 피부 속 요소들이 한방의 음양오행 원리에 따라 균형을 맞춘 상태. 이에 음양오행의 유기적이고 입체적인 한방 처방을 통해 근본적으로 젊고 탄력 있는 피부로 가꿔준다.

설화수는 여성의 피부에 음을 보충하고 보호하는 자음滋陰의 원리를 통해 보다 젊고 화사한 피부로 가꿔주는 한방 스킨케어 브랜드다. 설화수에 담긴 한방 원료와 정화수에는 '전통' 한방 화장품에 대한 오랜 연구 비법과 각별한 정성이 담겨 있으며, 모든 약재는 은은한 불에서 18시간 이상 달여 정성껏 추출한다. 또 성분의 변질을 막기 위해 필요할 때만 새롭게 달여

신선함을 유지한다. 특히 옥죽, 연자육, 작약, 지황, 백합의 다섯 가지 기본 약재로 만든 자음단과 자음단의 효과를 보충해주는 자음보위단을 처방해 자음 효과를 배가시켰다.

또 설화수는 오래전부터 인삼에 집중해왔다. 중국의 고대 의학서 〈신농본초경〉에 따르면, "인삼은 오장을 보하고 정신을 안정시키며 외부로부터 침입하는 사기邪氣를 제거하고 마음을 열어 더욱 지혜롭게 하여 오래 복용하면 몸이 가벼워지고 장수한다"고 했다. 인삼의 또 다른 효능 중 하나는 체내의 독을 제거해 피부를 곱게 하고 종기를 삭이는 것. 이에 조선시대의 부유한 양가 규수들은 흔해 전 삼탕에 몸을 담가 피부를 희고 맑게 가꾸었다고 전해진다. 또 인삼 잎을 달인 차를 마셔 기미와 잡티를 예방하고 주름을 방지했다고 한다.

뿌리에서 열매까지, '인삼의 결정체'

이런 인삼의 좋은 점만 모아 만든 한방 재생 크림 '자음생 크림 AD'는 피부 깊은 곳부터 개선해 겉피부는 물론 속피부까지 되살아나게 하는 제품이다. 속피부를 재생시키는 인삼 뿌리와 겉피부를 재생시키고 속피부 재생을 강화하는 인삼 열매, 세포를 활성화시키는 인삼수까지 총체적으로 사용함으로써 보다 탄력 있고 윤택한 피부로 가꾸는 것. '자음생 크림 AD'에 사용한 인삼 열매는 4근근 이상의 원숙한 인삼에서 얻은 것으로, 향기가 가장 충만한 7월에 수확함으로써 효능을 높였으며 최적의 생숙비(홍삼의 연증법과 별도의 포제를 거치지 않은 자연 상태의 인삼 열매)로 항산화와 재생 효능을 업그레이드했다. 또 인삼 안정화 재생 캡슐 기술과 한방환 기술을 거쳐 더욱 강력한 안티에이징 효과를 발휘한다.

Testing Item '자음생 크림 AD'

Members' Opinion
"제품의 입자가 곱고 부드러워 예민한 피부인데도 부담 없이 사용할 수 있었습니다. 특유의 한방 향도 마음에 들었고요." -정숙, 59세

"피부에 탄력이 생기고 안색이 개선되었으며 피부결 정돈에도 효과적인 제품입니다. 중·장년층의 고민인 건조함이 많이 완화되었어요." -신단여, 60세

STYLE H의 2009 9월호, 262 내지
일반적인 인덴트 기법에서 발상의 전환을 이룬 형태이다. 문단 첫머리를 들여 쓰는 대신 나머지 부분을 들여 써서 시원한 여백을 준 것이 시각적으로 여유로운 독해 환경을 만들고 있다.

Carlsberg의 2007 애뉴얼리포트 내지
행 속에서 키워드가 되는 단어의 속성에 변화를 주고 있다.
핵심이 되는 단어를 강조할 수 있기 때문에 문단의
의미 전달에도 많은 도움이 될 뿐 아니라 단조로운 지면에
장식적인 요소가 가미되면서 생동감을 창출해낸다.

We are the No. 1 brewer in northern
Europe and one of the largest world-
wide. Sales revenue totalled DKK
44.8 billion in 2007. Carlsberg's share
price gained 10% in 2007. 33,000
employees sell 95 million beers
every day in more than 100 coun-
tries. Operating profit rose by 30%
to DKK 5,262 million in 2007. The
operating margin rose to 11.8%.

**Millions
of voices.**

ERICSSON의 2007 애뉴얼리포트 내지
딩벳과 색상, 속성 변화의 세 가지 요소를 복합적으로 적용해
문단을 나누었다. 텍스트의 양이 공간에 비해 상대적으로 많을
때라든가 본문과는 별로도 구분되어 추가된 원고가 있을 경우
주목성 향상에 도움을 주기도 한다.

독자에게 온 편지

지난 호 〈행복〉을 읽은 독자분들의 소감입니다. 독자엽서나 이메일 aspace@design.co.kr로
사연을 보내주세요. 독자분들의 소중한 의견, 귀 기울여 듣겠습니다.

'우리 시대의 축복, 시인 함민복'
기사를 통해 함민복 시인을 만나게 되어 너
무 반가웠어요. 어릴 적에는 제법 시집을 들고
나녔어 뻘쯤이 쉬은 했는데, 참점 나이가 쉬고
사는 게 각박해서인지 갈수록 시를 읽는 것이 어려워 서글펐죠. 그러던 차 이번 기사를 읽고 함민복 시인이 동시집을 냈다는 사실을 알
았어요. 곧바로 서점에 가서 동시집을 구입했죠. 시 한 권 한 편에 묻어나는 시인의 어린아이 같은 순수함과 세상을 대하는 겸허하고
소박한 긍정이 제 자신을 돌아보게 하네요. 초등학생인 딸아이도 함께 보며 감성적으로 자극을 받는 것 같다고요. 깊은 여운이
남는 따뜻한 기사 감사합니다. 연광숙 충북 청주시 흥덕구

개인적으로 꽃을 참 좋아하는 〈행복〉의 애독자입니다. 스트레스로 지친 저에게 사무실에 한 달에 한 번 차 한
잔과 함께 〈행복〉을 읽는 시간은 말 그대로 저만의 행복한 휴식 시간이라 할 수 있어요. 이번 호에 특히 좋았던 기사가 있어 이렇게
펜을 내어 감사의 마음을 전합니다. '황무지에 구현한 지상 낙원, 부차트 가든'인데요, 정말 지상에 낙원이 있다면 그곳이 아닌가 싶
을 정도로 초록이 가득한 풍경이 너무 아름다웠습니다. 기사 덕에 당장 사무실 앞에 있는 공원에라도 나가서 자연을 만끽하는 시간
을 가져야 할 것 같습니다. 이슬기 전북 남원시 향교동

이번 호 〈행복〉은 눈으로 맛있게 누릴 수 있는 요리 칼럼이 많아서 유익했어요. 사계절로 나누어 궁중 음식을 다
양하게 꾸며낸 '궁중 음식으로 차린 초대상'은 어찌나 정갈하고 소담스러워 보이던지 마치 한 폭의 동양화를 보는 느낌이었어요.
맛도 담백하고 영양도 많을 것 같아 늦은 여름철 영양식으로도 훌륭할 것 같네요. 평소 만들어보고 싶었던 오이 만두 '귀아상'은 메
모해서 냉장고에 붙여놓았어요. 여름이 가기 전에 꼭 만들어보리라고요. 인혜경 서울 서초구 양재동

'조용헌의 백가기행- 부산 달맞이고개의 다실, 이기정' 잘 보았습니다. 해운대가 보이는 다
실이라니 정말 근사하더군요. 더이상의 호사가 있을까요? 보는 내내 입이 다물어지질 않았어요. 요즘은 아파트 안
에 다실을 꾸민 분들이 많다는데, 실제 아파트에서는 어떤 모습일지 무척 궁금합니다. 작은 공간이지만 나름대로 다
실을 만들어 즐기는 분들의 이야기와 그 공간에 대한 〈행복〉의 기사를 기다려봅니다. 저도 조그만 다실 하나 가져
보고 싶은 마음이 드네요. 권수진 경기 성남시 분당구

글이 게재된 독자분에게는 피부 유전자의 비코드
를 해석해 젊음을 유지하는 비밀을 밝혀낸 랑콤의
유전자 에센스 제니피끄 30ml(13만 5천 원 상
당)를 드립니다. 젊은 피부에만 존재하는 특정 단
백질의 합성을 촉진하는 활성 성분 바이오리바이
트, 와 '피토스핑고신'이 들어 있어 생기 있는 피
부를 구성하는 단백질을 생
성함으로써 근본적인 노화
개선을 도와줍니다. 젊음
을 돌려주는 유전자 에
센스를 메마르고
처진 피부를 매
끄럽고 탄력
있게 가꾸어
보세요.

8월호 독자 선물 당첨자

바디메시 by 이경민의 트루핏 파운데이션(3명) 강화반 부산 금정구 부곡2동 우혜성 대구 북구 구암동 장경 경남 김해시 상유터 상
문리 이은순 서울 강남구 도곡동 이은숙 서울 강서구 가양3동 박성렬 서울 강북구 우이동 이혜지 전북 정읍시 상동 강효선 서울 중구 을지로3
가 박민정 서울 성북구 동소문동 이정연 서울 강남구 삼성동 김춘희 경기 구리시 인창동 이선주 충북 제주시 흥덕구 사당동 한민숙 서울 강
남구 대치동 고영숙 강원 춘천시 퇴계동 김현숙 경기 부천시 원미구 심곡동 양민자 강원 춘천시 효자동 양윤진 서울 용산구 이태원 김경미 경기
고양시 일산서구 가좌동 권세라 경기 부천시 원미구 상동 김민정 서울 강남구 삼성동 서미경 서울 구로구 구로2동 조민주 경기 안산시 단원
구 선부동 서지현 전북 전주시 완산동 조남규 충남 천안시 불당구 원정숙 충남 아산시 배방읍 이선민 강남구 대치동 노라 서울 노원구 상계동 윤수진 부산
부산 진구 양정동 신혜경 서울 노원구 공릉동 이다주 서울 강남구 삼성동 신유준 강원 춘천시 온의동 경자민 경기 안양시 만안구 안양동 남연희
인천 부평구 부평동 윤복자 경기 광명시 철산동 박영신 서울 강남구 신사동 홍오미 가구 uRocic(2명) 김채정 서울 바로구 서교동 박
춘화 서울 강서구 화곡동 Dr. G의 화이트닝 에센스(15명) 이수화 서울 강남구 개포2동 김현숙 경기 용인시 죽전동 김영숙 경기 성남시
중원구 상대원동 김현회 서울 양천구 도림2동 정숙영 서울 강남구 신사동 박소연 서울 용산구 용산2동 정철숙 경기 안양시 만안구 이채선 경기
평택시 신장동 이연희 경기 안산시 단원구 원곡동 김성례 서울 동작구 대방동 정정연 경기 천안시 서북구 불무동 홍경순 부산 서구 가야
동 용상구 이순녀 황순숙 충남 아산시 배방읍 빨과의 녹터닝 라이닝 마스크 세트(7명) 김소희 전북 완주시 완산구 문산영 대전 중구 대흥동 김남연 서
울 용산구 이촌1동 황순숙 충남 아산시 배방읍 박연숙 서울 김포시 신성동 유현경 수원시 권선구 동지남 서울 노원구 공릉동

정정합니다 〈행복〉 8월호 '나는 공방으로 소풍 간다'(112쪽) 기사에서 '첫사발' 부문의 명장 조태영 작가'를 '다기' 부문의 명
장 조태영 작가'로 바로잡습니다. 실수 없는 〈행복〉이 되도록 더욱 노력하겠습니다.

행복이 가득한 집의 2009 9월호, 24 내지
첫 문장의 크기에 변화를 주어 문단을
구분하고 있다. 문단을 구분하는 기능과
더불어 단조로운 레이아웃에서 오는 지루함에
운율적 요소를 가미해 읽는 즐거움을 더한다.
하지만 텍스트의 양이 많을 경우 시각적
혼란이 가중되어 가독성이 저하될 수도 있다.

SILKWINDS의 2008 5/6월호, 54-55 내지
문단의 구분으로 동물 모양의 딩벳을 사용했다. 제목, 본문의 딩벳,
오른쪽의 이미지들이 하나의 컨셉을 이루며 서로 의미 있게 링크되어 있다.
딩벳이 전체적인 맥락에서 일관성을 유지하는 도구로서 사용됐다.

PUBLICIS GROUP의 2000 애뉴얼리포트 내지
일반적인 인덴트 기법의 전형이다. 여백을 충분히 활용하여
상대적으로 본문에 주목하게 만들었지만 정작 본문은
답답한 느낌을 준다. 하지만 문단의 첫 부분을 충분히
여유 있게 들여 씀으로써 긴 호흡에 쉼표를 만들어주고
있다.

NBN(National Biodiversity Network)의 2005/6 애뉴얼리포트 내지
이니셜 기법과 색상의 변화로 첫 행을 시작했고, 나머지 본문은 인덴트 기법으로
문단을 구분했다. 텍스트의 양이 지나치게 많을 경우 인덴트 기법을 사용하면
가독성에 문제가 생길 수 있으므로 특히 주의해야 한다.

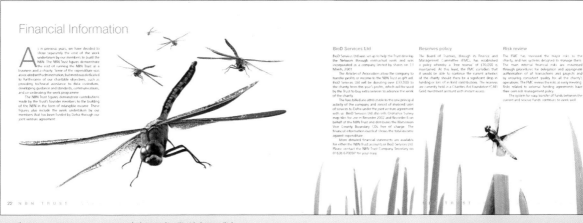

Reuters group의 2005 애뉴얼리포트 내지
이미지를 거의 사용하지 않고 텍스트 위주로 레이아웃을 꾸몄다. 레딩과 색상,
속성의 변화가 복합적으로 문단을 구분하고 있는데, 이 세 가지 기법은 단조로운
비주얼에 재미를 더하는 역할을 한다.

(3) 정렬

정렬은 다른 디자인 구성 요소와 조화를 이루도록 텍스트 블록 안에 글자들을 배치하는 작업
이다. 정렬 방법마다 각각 장점과 단점이 있기 때문에 글의 성격에 맞추어 적합하게 써야 한다.

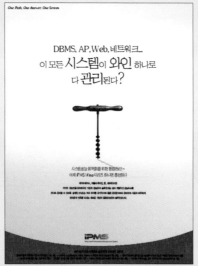 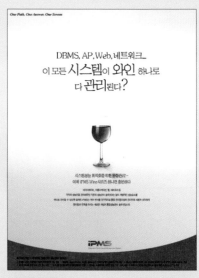

IPMS의 잡지광고
중앙 정렬은 와인의 클래식함과 품격을 동시에 만족시킨다.
중간 중간 키워드가 되는 단어를 강조하면서 지나친 형식의
견고함을 부드럽게 풀어준다. 레이아웃 속에서 텍스트와
이미지가 보이지 않는 끈으로 연결된 듯한 형태를 보여준다.

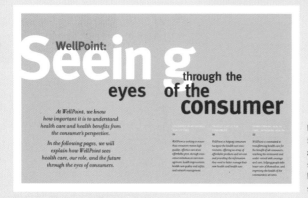

Well Point의 2005 애뉴얼리포트 내지
텅 빈 공간에 비대칭으로 정렬된 헤드라인이 좌우
공간을 가로지르며 이미지를 대신한다.
창조적이고 능동적인 타이포그래피의 모습은 의료업체
Well Point의 기술 능력과 의지, 자신감 등을
상징적으로 표현한다.

① 양끝 정렬 justified

글줄 왼쪽 끝과 오른쪽 끝이 모두 일직선상에 정렬하는 방식이다. 양끝 정렬은 본문의 텍스트 블록에서 가장 많이 쓰인다.

장점

글을 읽는 데 가장 적합한 정렬 방법으로, 오디언스로 하여금 다른 시각적 요소보다 내용에 집중하도록 도와준다.

단점

행폭이 좁은 경우에는 조형성이 떨어질 수 있으며, 행의 좌우를 강제로 직선상에 맞추려는 속성 때문에 어간이 불규칙해질 수 있다.

Altria의 2004 애뉴얼리포트 내지
사각형으로 분할된 공간과 양끝 정렬된 텍스트는 완벽하게 한 몸처럼 보인다. 많은 양의 텍스트가 지면 전체에 빽빽하게 채워져 있지만 포인트가 되는 박스와 그래프, 톡톡 튀는 색감이 지루함을 덜어준다.

Rockwell Collins의 2005 애뉴얼리포트 내지
양끝 정렬은 행폭이 길더라도 다른 정렬과 비교해 볼 때 가독성면에서 매우 유리하다. 긴 호흡의 본문 텍스트와 잘게 쪼개진 캡션이 위아래로 배치되어 기분 좋은 대조를 이루고 있다.

② 왼끝 정렬 _{range left}

왼쪽 글줄을 기준으로 정렬되어 오른쪽 끝이 들쑥날쑥해진다. 많은 양의 텍스트를 다루거나
행폭이 좁을 경우 효과적으로 쓰인다.

장점

어간이 일정해 가독성이 높고 행폭이 자유로워 하이픈이 필요 없다. 또한 고르지 못한 오른쪽
흘림이 시각적 흥미를 더해줄 수 있다.

단점

행폭이 모두 달라 레이아웃을 방해할 수 있으므로 작업에 어려움이 따른다. 칼럼 전체의 실루
엣이 바깥쪽으로 볼록하거나 오목해지는 것에 주의해야 한다.

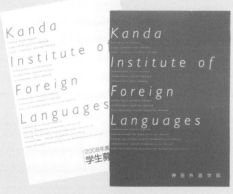

*Kanda Institute of Foreign Languages*의
2008 브로슈어 표지
자칫 평범해 보일 수 있는 왼끝 정렬에서 각 행의 길이를
다르게 조절함으로써 레이아웃의 변화를 도모했다.
문장의 속성 변화를 통한 문단 구분이 함께 사용되어 대비의
긴장에서 오는 재미를 더해준다.

*ohrenkuss*의 *2005 3월호 내지*
사진의 배치에 따라 왼끝 정렬과 오른끝 정렬을 선택적으로 사용했다.
사진 속 인물의 시선이나 방향성 등 비주얼적인 요소를 고려해 상황에
맞는 정렬 방법을 감각적으로 적용시켰다.

행복이 가득한 집의 2009 9월호, 152 내지
사진의 빈 공간을 텍스트가 자연스럽게 채워준다. 오른끝 정렬의 생경함에서 오는 시선의
긴장감이 왼쪽에 배치된 사진과 톱니바퀴처럼 맞물려 전체적으로 안정적인 삼각구도를 선보인다.

③ 오른끝 정렬 range right

오른쪽 글줄을 기준으로 정렬되어 왼쪽 끝이 들쑥날쑥해진다. 적은 양의 텍스트를 다룰 때 용이하나 실무에는 자주 사용되지 않는다.

장점

짧은 문장으로 흥미를 유발해야 할 경우 효과적으로 쓸 수 있으며, 왼끝 정렬과 같이 일정한 어간 유지가 가능하다.

단점

왼쪽 정렬에 익숙해져 있기 때문에 가지런히 정렬되지 않은 각 행의 서두를 찾는 데 약간의 어려움을 느낄 수 있다.

④ 중앙 정렬 centered

중앙을 기준으로 모든 행들이 배열되므로 행폭의 첫머리와 끝이 들쑥날쑥해진다. 적은 양의
텍스트 처리에 용이하며 고급스러운 느낌을 준다.

장점

실루엣의 형태가 오디언스의 흥미를 자극할 수 있으며, 일정한 어간을 유지할 수 있다. 또한
대칭의 형태를 통해 품위 있고 고전적인 디자인을 만들 수 있다.

단점

다음 행의 서두를 찾는 것이 다소 어렵게 느껴질수 있다. 실루엣이 시각적으로 흥미롭게 보이
도록 만드는 데 주의를 기울여야 한다.

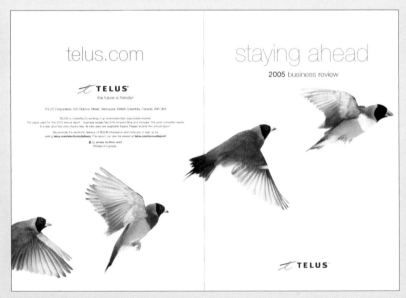

IBM의 2000 애뉴얼리포트 표지
중앙 정렬로 좌우가 완벽하게 대칭을 이루어
안정감이 느껴진다.
또한 클래식함과 모던함이 세련되게 표지 전체를
감싸고 있어, 다른 이미지의 힘을 빌리지 않고도
충분히 매력적인 비주얼을 표현해냈다.

TELUS의 2005 브로슈어 표지
작지만 화려한 무늬의 새는 흰 여백의 공간을 가로지르며 과감하게 날아오른다.
그 경쾌한 날개짓은 중앙 정렬된 텍스트로 인해 차분하고 조심스러워 보인다.

Alcatel-Lucent의 2006 애뉴얼리포트 내지
개별 요소들은 비대칭이지만 전체의 덩어리는 중앙 정렬의 형태를 취하고 있다.
네트워크 솔루션 전문업체인 Alcatel-Lucent의 다양한 확장성과 속도감을 비대칭으로,
정확성과 신뢰성을 중앙 정렬로 표현하여 상징성과 조형성 두 가지를 모두
고려한 레이아웃이다.

*BRITISH COUNCIL의
브로슈어 표지*
비대칭 정렬에 무게와 힘을
더했다. BRITISH COUNCIL은
영국문화예술협회를 말하는데,
자유분방하고 창의적인 사고와
힘 있게 밀고 나가려는 강한
추진력이 표지에서 묻어난다.

⑤ **비대칭 정렬** asymmetry

평범하고 획일적인 디자인을 탈피하기에 좋은 방법이지만, 많은 양의 텍스트를 다루기엔 다소
부담스럽다. 포스터와 광고 등 텍스트의 양이 적은 분야에 적합하다.

장점

공간을 능동적이고 세련되며 활력 있게 배열해 강한 인상을 전달할 수 있다. 창조적인 실험
정신도 느끼게 해주며 일정한 어간을 유지할 수 있다는 것 또한 좋은 점이다.

단점

텍스트의 양이 많을 경우 치명적이며, 주의를 기울이지 않으면 내용 파악이 어려워질 수 있
다. 경험이 부족한 디자이너가 잘못 활용하면 시각적 라인이 파괴될 수 있다.

⑥ 윤곽 정렬 ^{contour}

비주얼 요소의 윤곽을 자연스러운 아름다움으로 이용하거나 그것으로 인해 자간 등을 조절해
활자를 다듬는 것으로 가끔씩 필요할 때가 생긴다.

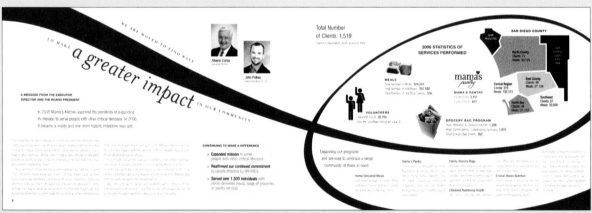

*mamas kitchen*의 *2006* 애뉴얼리포트 내지
상단의 레이아웃은 일러스트레이션과 텍스트가 한 쌍의 커플처럼 한 몸이 되어 춤을 추고 있는 듯한 모습을 보여주며,
적은 양의 텍스트가 사용되었음에도 지면 전체가 가득 차 있는 것 같은 구성력이 돋보인다.
하단의 레이아웃은 남녀가 함께 피겨스케이팅을 즐기고 있는 모습을 연상케 한다.

Taubman Centers의 2006 애뉴얼리포트 내지
숫자에 의해서 구획된 면들 사이로 텍스트들만의 공간이 보금자리처럼 배치되어있다. 위쪽의 여백이 아래쪽의 밀도감을 더해주는 가운데, 텍스트의 내용을 심플하면서도 명료하게 전달하고 있다.

눈에 띄는 제품

로레알 파리의 새로운 마스카라

Mascara Expert

전 세계 여성들로부터 뜨거운 사랑을 받으며 '마스카라의 절대 강자'로 군림하고 있는 로레알 파리. 아찔하고 매혹적인 속눈썹 연출 효과로 국내에서 엄청난 판매 기록을 달성했다. 그 놀라운 기록의 비결은 무엇일까?

진행 정선영 **제품&메이크업** 뷰티 살롱 0809(02-612-3001) 문의 로레알 파리(080-565-5678)

맑고 또렷한 눈매는 상대방의 시선을 사로잡는 매력 포인트다. 그래서 마스카라는 색조를 절제한 누드 메이크업에서도 결코 빼놓을 수 없는 여성들의 필수품이다. 짧고 처진 속눈썹이 마스카라를 만나면 마법처럼 길고 풍성하게 변신해 그윽한 눈매로 둔갑시킨다?

마스카라의 위력을 인정하면서도 사용하지 않는 여성들도 있다. 한 설문 조사에 따르면 한국 여성 중 30%는 잘 번진다는 이유로 마스카라를 사용하지 않는다고 한다. 볼륨, 컬링, 랜싱까지 완벽하다 해도 판다처럼 눈 밑을 보기 싫게 번진다면 차라리 바르지 않는 편이 낫다는 판단이다. 하지만 이러한 걱정은 제대로 된 제품을 사용하면 해결된다. '마스카라의 절대 강자'라 불리는 로레알 파리의 마스카라는 까다로운 요구를 모두 충족시킨 제품이다.

로레알 파리의 테크놀로지로 도자기 피부 같은 깨끗한 피부 표현과 눈가나 입술 한 곳만을 강조한 포인트 메이크업, 또 깊고 그윽한 눈매를 강조하는 스모키 메이크업의 인기가 지속되면서 드라마틱한 아이 메이크업을 연출할 수 있는 마스카라에 대한 관심이 그 어느 때보다 뜨겁다. 그렇다면 막대 모양의 작은 용기 안에는 어떤 테크놀로지가 들어 있을까? 로레알 파리의 볼륨 쇼킹 마스카라의 경우 성분과 브러시를 포함해 총 16개의 특허를 받았다. 그동안 로레알 그룹은 수많은 마스카라 특허를 출원한 것으로도 이름 높다. 혁신적인 테크놀로지로 전 세계 여성을 사로잡은 로레알 파리의 최신작을 소개한다. 새롭게 선보이는 '로레알 파리 더블 익스텐션 뷰티 튜브'와 '로레알 파리 울트라 볼륨 콜라겐'은 아미온-오프라인에서 그 반응이 뜨겁다.

집에서 하는 속눈썹 연장술 최근 로레알 파리에서 가장 인기가 높은 아이템은 더블 익스텐션 뷰티 튜브 마스카라. 속눈썹 연장술을 받은 것처럼 드라마틱한 아이 메이크업을 완성할 수 있는 것으로 유명하다. 사용하기 편

리하게 남성한 곡선의 패키지, 우아한 와인 컬러로 어느 자리에서 꺼내도 손색이 없을 정도로 매력적이다. 특히 베이스와 톱 코트가 하나로, 합쳐진 2 in 1 제품으로 베이스 코트 성분이 속눈썹에 영양을 공급해 더 이 촉촉하다. 베이스의 세라아미드 R 성분은 속눈썹의 재생을 돕고, D-판테놀과 오메가 오일 복합체가 영양을 공급하는 동시에 속눈썹을 보호한다. 베이스 코트를 꼼꼼히 바른 후 톱 코트를 바르면 실제 속눈썹보다 80% 더 긴 속눈썹으로 연출할 수 있다. 복합 폴리머 성분과 사물젤 성분이 속눈썹을 튜브 형태로 코팅해 이와 같은 효과를 선사하는 것. 인터넷에 올라온 로레알 파리 더블 익스텐션 뷰티 튜브 마스카라의 사용 후기를 보면 '타의 추종을 불허하는 랜싱 효과에 놀랐다' '건조 상태가 없을 정도로 뛰어난 봉해티 효과에 느낄 수 있다'라는 내용의 대부분일 정도로 랜싱 효과가 그만이라고 최고다. 속눈썹을 코팅하는 제품인 만큼 피지나 땀에 의해 녹아서 서로 뭉치거나 뭉치지도 않고 하루 종일 눈 밑에 번지는 일도 없다.

1세대 마스카라가 볼륨, 랜스닝 등 기능에 충실한 것이었다면 2세대 마스카라는 브러시의 차별화, 눈 밑 번짐 등 불편을 해소하는 것으로 진화되었다. 그렇다면 3세대 마스카라는? 리무버가 필요 없는 마스카라다. '더블 익스텐션 뷰티 튜브' 역시 아이 리무버 없이 미온수만으로 클렌징이 가능한 편리하고 똑똑한 아이템이라는 데 주목해야 한다. 충분한 양의 미온수로 속눈썹을 적셔주기만 하면 코팅된 튜브 필름이 속눈썹에서 깨끗하게 벗겨져 나간다. 잔여물을 남기지 않아 예민한 눈가에도 안심하고 사용할 수 있어 렌즈를 사용하는 여성에게는 더욱 반가운 제품. 눈가 자극을 최소화해 눈 밑 주름을 방지하는 데도 도움이 되니 마스카라를 매일 사용하는 여성에게는 현명한 선택이 될 것이다.

단 한 번으로 풍성한 볼륨을 완성하는 1초 브러시 메이크업의 완성은 마스카라로 결정된다고 해도 과언이 아니다. 색조 화장을 하지 않아도, 굳이 아이라인을 그리지 않아도 마스카라 하나만 바르고 외출하면 화

행복이 가득한 집의 2009 9월호, 376 내지
텍스트로 가득 차 있는 강에 물살을 가르고 지나가는 배처럼 텍스트와 이미지가 하나의 스토리와 정서를 공유하고 있다. 단순히 이미지에 자리를 내준 텍스트의 모습이 아니라 서로가 끈처럼 이어져 있는 듯한 착각을 불러일으킨다.

이미지
image

한 컷의 이미지는 천 마디의 말보다
함축적이며 효과적이다.

LAYOUT UNDERSTANDING | **COMPONENT** | PRINCIPLES

이미지는 글의 내용을 보충해주는 역할을 하는 동시에 오디언스의 시선을 사로잡는 필수불가결한 요소이다. 그러므로 텍스트만으로 표현이 어려울 때는 이미지가 훌륭한 대안이 될 수 있다. 또한 비언어적 디자인 표현 방법으로 활용되는 이미지는 그 자체만으로도 강력한 커뮤니케이션의 도구가 되며, 구도와 시선의 이동, 여백, 색상 등에도 큰 영향을 미친다.

1970년대까지만 해도 글과 이미지가 함께 사용될 수 있는 방법이 매우 적었다. 그러나 오늘날에는 이미지가 레이아웃에 생동감을 주며 메시지 전달과 시각적 아이덴티티 수립에 핵심적인 요소를 담당하고 있다.

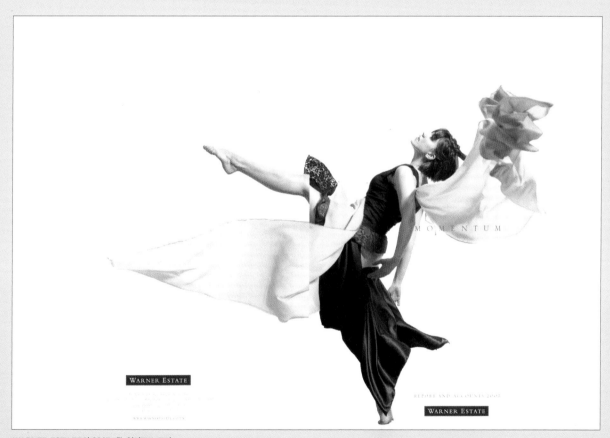

WARNER ESTATE의 2007 애뉴얼리포트 표지
사람의 시선은 텍스트보다 이미지에 더 효과적으로 반응한다. 매력적이고 흡인력이 강한 이미지의 사용은 그런 면에서 오디언스의 능동적인 참여를 유도한다. 한 컷의 매혹적인 사진이 주는 효과는 천 마디 말보다 클 수 있다.

이미지를 크게 사진과 일러스트레이션으로 구분할 수 있다. 레이아웃과 디자인에서 효과적으로 사용된 사진은 오디언스의 관심을 집중시키고 다른 시각적 구성요소에도 시선을 유도한다. 능동적인 개념으로 보면 좋은 사진이란 글로 표현할 수 없는 상황을 효과적으로 전달하는 것이라고 할 수 있으며, 수동적으로는 글에서 중요한 핵심이 분명하게 전달되도록 돕는 사진을 말한다.

일러스트레이션은 과장된 표현을 하거나 특징을 강조하는 등 극적인 효과를 내는 데 적합하다. 따라서 사실적인 방법으로 의미를 전달하기 힘들 때나 사진으로부터 얻지 못하는 감정을 끌어내고자 할 때 요긴하게 쓰일 수 있다. 경우에 따라서는 사진과 일러스트레이션을 동시에 사용하는 것도 좋은 결과를 가져올 수 있다.

Calvin Klein ETERNITY의 사진 /
키노 스튜디오(www.kinostudio.co.kr)
정교하게 짜인 각본대로 움직이는 연극처럼, 제품 사진은 그것을 돋보이게 하는 보이지 않는 많은 장치들에 의해서 만들어진다. 배경과 조명, 색감, 포커싱, 구도, 리터칭 등을 세심하게 고려하여 촬영한 이미지는 텍스트가 없어도 명료하게 의미를 전달할 수 있다.

American Greetings의 2005 애뉴얼리포트 내지
일러스트레이션은 사진이 주기 힘든 추상적이며 감성적인 느낌을 제공한다. 사실의 전달이 아닌 감정이나 정서의 공유를 목적으로 할 때, 적절한 일러스트레이션의 사용은 강한 호소력을 발휘한다.

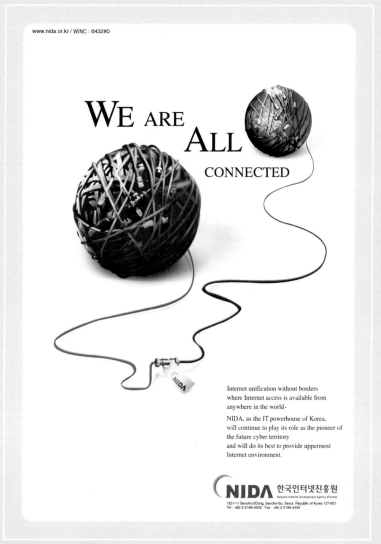

한국인터넷진흥원 기업PR광고 – 'We Are All Connected'
헤드라인과 강렬한 이미지의 조합이 돋보이는 작품이다. 2006 IBA Best Art Direction 부문에서
Stevie Awards(大賞)를 수상한 'We Are All Connected'에서 한국인터넷진흥원은 인터넷의 선진적
기반 확보와 긴밀한 국제 협력으로 미래 네트워크 시대를 열어가기 위해, '모두가 한마음'이라는
메시지를 타깃들에게 부각시켰다.

좋은 이미지란

▶ 글의 내용을 대신해줄 수 있는 이미지
▶ 핵심을 분명하게 전달해주는 이미지
▶ 공간감과 안정감을 주며 주제를 강조한 이미지
▶ 글의 내용과 조화를 이룬 짜임새 있는 이미지
▶ 해상도가 높고 흥미로우며 시선을 끄는 이미지

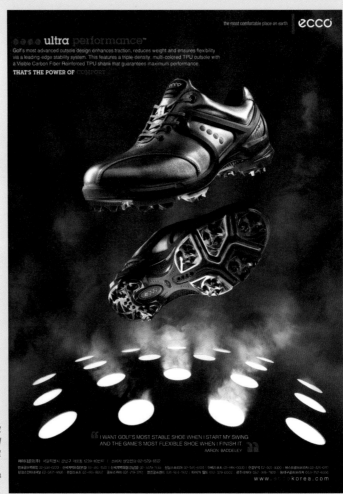

ecco 골프화 *ultra performance*의 잡지광고
이 한 컷의 사진만으로도 숨 막히는 필드의 긴장감이
고스란히 전달된다. 제품 사진, 특히 광고를 목적으로
제작된 사진에 있어서 연출은 매우 중요하다.
텍스트가 필요 없을 정도의 뛰어난 연출은 텍스트보다
더 강한 힘으로 소비자를 유혹한다.

▶ 글의 내용을 대신해줄 수 있는 이미지

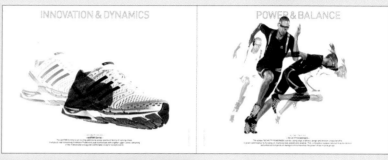

adidas의 2007 애뉴얼리포트 내지
사진 속에서 뛰쳐나올 것 같은 역동적인 모습에서 현장감이
물씬 풍긴다. 지면 전체에 퍼진 동적인 긴장감 속에서도
제품의 디테일을 놓치지 않고 있다.
텍스트로 지루하게 설명될 수 있는 내용을 한 컷의 이미지로
명료하게 표현해주고 있다.

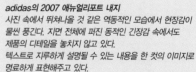

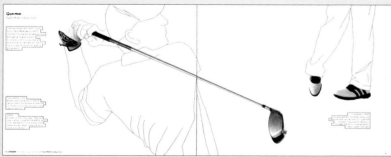

adidas의 2003 애뉴얼리포트 내지
사진과 일러스트레이션이 상호 보완적으로 전체
이미지를 그려내고 있다.
스포츠 제조업체의 특성상 실제 착용한 모습을
보여주면서도, 색상과 디테일의 차이를 이용해서
자연스럽게 제품 쪽으로 시선을 유도한다.

▶ 핵심을 분명하게 전달해주는 이미지

Volkswagen의 2007 애뉴얼리포트 내지
자동차를 보관하는 물류창고의 이미지는 그 자체만으로도 시선을 모으기에
충분하다. 명확하고 사실적인 비주얼로 상황을 설명해주는 동시에 기하학적인
조형미를 느끼게 한다.

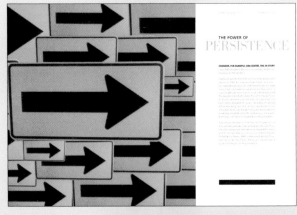

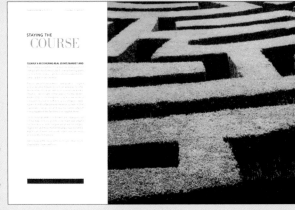

Brandywine Realty Trust의 2004 애뉴얼리포트 내지
복잡한 상황을 연출하는 대신 헤드라인과 딱 맞아떨어지는
이미지를 배치했다. 특별히 주의를 기울이지 않아도
누구나 쉽고 재미있게 이해할 수 있는 이미지는, 의미 전달의
명료성과 함께 시각적으로 깔끔한 인상을 더해준다.

▶ 공간감과 안정감을 주며 주제를 강조한 이미지

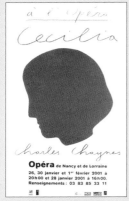 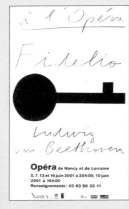

Opera de Nancy et de Lorraine의 2001/2002 포스터
텍스트와 이미지의 균형 잡힌 배치는 오디언스로 하여금 안정감을 느끼게 한다.
단순한 실루엣으로 리모델링된 이미지는 특징이 되는 색감과 함께 이야기하고자
하는 주제를 분명하게 부각시키고 있다.

LG전자의 2007 브로슈어 내지
균형은 신뢰와 믿음의 상징으로 작용할 수 있다.
제품을 파는 기업의 입장에서 보면 가장 중요한
덕목이라고 할 수 있는데, 정갈하게 짜인
사각 프레임 속 사진과 일러스트레이션이
그 믿음을 대변해준다.

▶ 글의 내용과 조화를 이룬 짜임새 있는 이미지

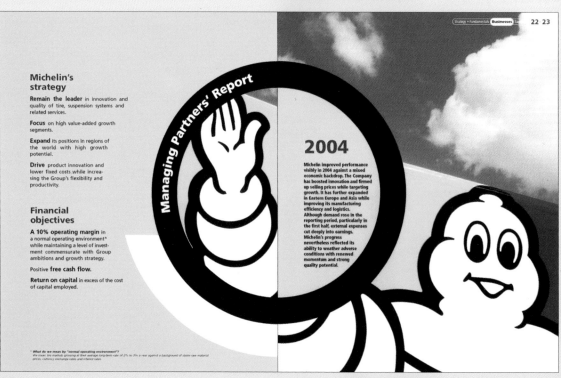

Michelin의 2004 애뉴얼리포트 내지
동그란 타이어를 상징하는 원을 일관성 있게 응용하고 있다. 사진의 배치,
일러스트레이션의 질감, 배경의 구성과 색감 등이 아기자기하게 잘 융합되어 있다.
하나의 컨셉을 유지하면서 전체를 이끌고 가는 일관성 있는 통일감이 느껴진다.

▶ 해상도가 높고 흥미로우며 시선을 끄는 이미지

Pablo Neruda Cien의 2004 전시 포스터
아이디어가 넘치는 이미지는 강한 힘을 발휘한다. 단순하지만 의미 있는 시선이 느껴지는
독특한 연출과 특색 있는 화면 구성은 시선의 집중과 분산을 반복하면서 오디언스의
관심을 유도한다.

BCE(Bell Canada Enterprises)의 2004 애뉴얼리포트 내지
단순화된 이미지와 주목성이 높은 색상을 이용해서 시선을 모으고 있다.
사물의 특징적인 요소를 강조하거나 불필요한 부분을 삭제하여 아이콘처럼
단순화시킨 이미지는 실제 사진이나 디테일한 일러스트레이션보다
더 주목을 끌 수 있다.

(1) 사진 _{photography}

사진은 레이아웃과 디자인에서 효과적으로 사용될 때, 오디언스의 관심을 집중시키고 다른 시각적 구성요소에도 시선을 유도할 수 있다.

좋은 사진이란 첫째, 글의 핵심을 정확하게 전달해야 하고, 둘째, 글의 내용을 이해하는 데 도움을 줄 수 있어야 하며, 셋째, 오디언스에게 편안함과 감동을 주며 공감을 유도할 수 있어야 한다.

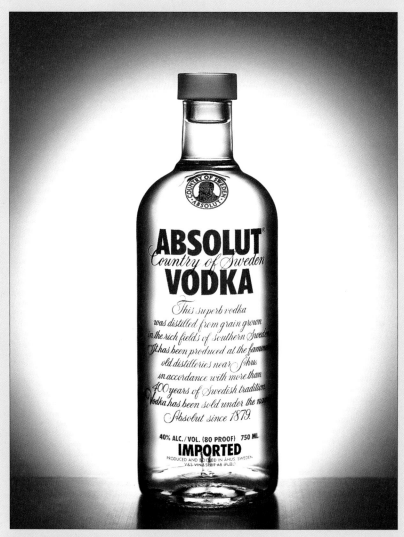

ABSOLUT VODKA의 사진 / 키노 스튜디오(www.kinostudio.co.kr)
맑고 투명한 보드카의 속성을 최대한 살릴 수 있는 기법으로 촬영된 사진이다.
제품의 특징을 예리하게 꿰뚫어 보고 그 안에 내재된 의미, 즉 뒤끝이 깨끗하다는 느낌까지 표현하고 있다.

LG Group의 브로슈어 내지
원인과 결과를 유추할 수 있는 인과관계가
그대로 드러나는 구성이다. 깨끗하고 깔끔한
배경 처리는 제품의 컨셉과도 일치하며,
휴머니즘의 따뜻한 요소를 더함으로써
기업 이미지도 상당 부분 고려했다.

① 위탁 사진 consignment photography

위탁 사진은 니사인과 레이아웃을 해결하는 데 포커스를 맞춘 적절한 이미지를 제공한다. 클라이언트의 요구사항과 정해진 예산에 따라 집행하며 주로 스튜디오나 제품 또는 아이템의 컨셉트에 맞는 장소를 찾아 촬영한다. 위탁 사진은 디자이너가 표현하고자 하는 이미지를 그대로 재현할 수 있으므로 완성도 측면에서 본다면 매우 효과적이라 할 수 있다. 그러나 많은 비용과 시간이 필요하므로 규모가 작은 클라이언트들에게는 부담스러운 측면이 있다.

포토그래퍼는 프로젝트의 컨셉트에 맞는 이미지 스타일과 최종적으로 사용될 매체의 유형에 따라, 고해상도의 디지털 카메라와 기존의 필름 카메라 소형, 중형, 대형 중 적합한 것을 선택해야 한다. 근래 들어서 DSLR 카메라가 전문가뿐 아니라 일반 소비자들에게도 많이 보급되어 사용되고 있는 추세이다. DSLR이란 SLR Single Lens Reflex의 디지털 방식을 말하는데, 렌즈를 교환할 수 있다는 장점이 있어 렌즈가 붙박이인 휴대용 카메라와 달리 활용성이 매우 뛰어나다. 그러므로 표준, 망원, 광각, 접사, 줌 렌즈 등 여러 가지 렌즈를 사용할 수 있다.

기존의 필름 카메라는 높은 퀄리티의 이미지를 만들어낼 수 있으나, 실사용을 위해 몇 단계의 프로세스를 거쳐야 하고 유지 비용이 많이 든다는 단점이 있다. 반면 디지털 카메라는 데이터를 쉽게 저장할 수 있고 경비를 줄일 수 있는 장점이 있다.

Thomson의 2007 애뉴얼리포트 내지
위탁 사진의 장점을 충분히 활용한 이미지이다. 특정 인물의 디테일한 모습과 의도된 시선 처리, 계산된 트리밍 등은 많은 비용과 시간이 소요되지만, 구매 사진에서는 구현될 수 없는 위탁 사진만의 특징적 요소들이다.

Kettle의 사진 / 키노 스튜디오(www.kinostudio.co.kr)
강한 명암 대비로 인해 대상은 단순화된 실루엣의 형태로까지
치닫는다. 이것은 제품에 강한 인상을 주고 가지려 해도 가질
수 없을 듯한 신비감마저 들게 한다. 결과적으로 소비자의
구매의욕을 높이고 제품의 품위까지 높아지는 이중의 효과를
거두고 있다.

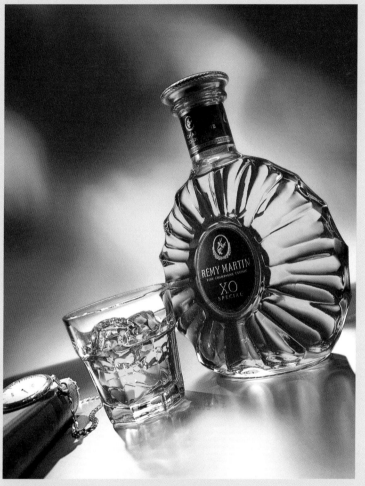

REMY MARTIN XO의 사진 / 키노 스튜디오(www.kinostudio.co.kr)
아웃포커싱 기법으로 주제가 되는 오브젝트를 화려하게 부각시켰다. 배경과 조명의 색감을 제품과
유사하게 처리하여 고급스럽고 품위 있는 분위기를 연출하는 한편, 사선으로 배치된 구도는 정적인
분위기를 조심스럽게 깨트린다.

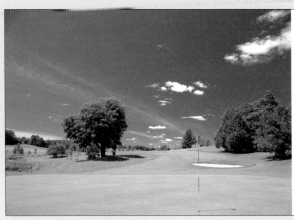

Fall & Winter Golf Wear Collection

ELCORTE COMO GOLF의 카탈로그 내지
구매 사진이라고 하더라도 특정 대상을 집중적으로 조명하지 않고, 배경적인 요소로서 사용한다면 임팩트 있는 구성이 가능하다.
컨트리클럽의 여유로운 비주얼이 여백과 조화를 이루고 정돈된 텍스트와 맞물려 멋진 공간을 완성했다.

② 구매 사진 stock photography

구매 사진은 일반적으로 한번 구입하면 더 이상의 추가 사용료를 지급하지 않고, 클라이언트, 용도, 사용 기간과 관계없이 이용할 수 있다. 그러나 판매를 목적으로 하는 캘린더나 서적 등에 사진을 사용할 경우 예외의 조항이 있을 수 있다.

구매 사진은 특정한 클라이언트를 위해 만들어진 사진이 아니므로 보편화된 이미지라는 단점이 있다. 그러므로 오랜 기간 특정 클라이언트를 위해 지속적으로 활용될 사진이라면 어느 정도의 경비가 소요되더라도 전문 스튜디오를 통하여 위탁 촬영하는 것이 바람직하다 하겠다.

③ 대여 사진 rental photography

대여 사진에 규정된 사용 요금은 1용도, 1규격, 1매체에 한해서 적용된다. 대여일로부터 2개월 이내에 동일한 원고를 재사용하거나 3회 사용할 경우 최대 50%의 요금 할인을 받을 수 있다. 해외용으로 쓰일 광고나 홍보 제작물의 경우는 북미, 서유럽, 일본 등 배포 지역에 따라 추가로 요금을 지불해야 한다.

대부분의 대여 사진은 품질이 뛰어나며 제작 기간이 오래 지나지 않은 것들이므로 활용하기에는 무난하다고 할 수 있다. 그러나 자칫하면 저작권 시비에 휘말려 법적 심판을 받는 어려움에 직면할 수도 있으니 계약서의 내용을 꼼꼼히 살피는 것이 좋다. 일반적으로 기본 사용 기간은 1년이며, 기간이 연장될 때마다 추가로 요금을 지불해야 한다.

한국인터넷진흥원의 2008 영문 브로슈어 내지
대여 사진이지만 위탁 사진과 같은 느낌을 준다. 예상되는 상황을 미리 촬영한 사진들을 모아
데이터베이스화시킨 전문 대여점을 이용하면 시간과 비용을 크게 절약할 수 있다.

Daimler Chrysler의 2005 애뉴얼리포트 내지
특정 의도로 찍은 사진이 아니라도 트리밍과 텍스트 등을
활용해서 주제에 부합되게 전환할 수 있다. 특히 추상적인 내용이나
상황을 보조적으로 설명해야 하는 경우라면 대여 사진을
이용하는 것도 좋은 방법이다.

(2) 일러스트레이션 illustration

일러스트레이션은 컨셉트니 분위기를 진틸하는 데 매우 유용하며, 파악하기 힘든 주제일 때 더욱 효과적으로 쓰일 수 있다.

일러스트레이션의 장점은 이미지를 새로운 각도로 표현할 수 있다는 것이다. 좋은 일러스트레이션이란 첫째, 시선을 사로잡을 수 있는 임팩트가 있어야 하고, 둘째, 일러스트레이션을 통해 글의 내용을 한눈에 파악할 수 있어야 하며, 셋째, 제작물에 대한 호기심과 궁금증을 전달할 수 있어야 한다.

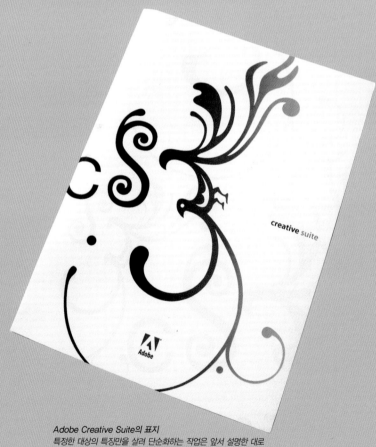

Adobe Creative Suite의 표지
특정한 대상의 특징만을 살려 단순화하는 작업은 앞서 설명한 대로
많은 장점이 있다. 이 표지는 여기서 그치지 않고 패턴화로까지 발전되어
시각적인 아름다움과 주제의 명료한 해석을 가능하게 해주었다.

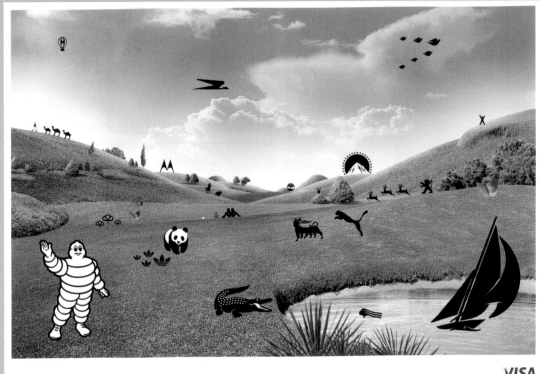

You live in this world. You need Visa. **VISA**

visa의 인쇄광고
얼핏 보면 사진 위에 일러스트레이션이 그려져 있는 평범한 이미지 같지만, 모든 일러스트레이션이 우리가 익히 알고 있던 유명 브랜드의 심벌들이다.
배경 사진과 절묘하게 조화를 이루고 있는 작은 일러스트레이션들을 주의 있게 보면, 아하! 라는 탄식과 함께 무엇을 말하고자 하는지를 분명히 알 수 있다.

EBS 한국교육방송공사의 기업PR 잡지광고
일러스트레이션을 활용했을 때 가장 크게 다가오는 장점은 동화적 상상력을 구현할 수 있다는 데 있다.
사진을 통해서 얻기 힘든 일러스트레이션만의 따뜻하고 포근한 매력이 전체 분위기를 주도하고 있다.

www.ebs.co.kr

EBS의 더 큰 울림

EBS가 한국교육방송공사로 새롭게 출범합니다.

마음을 울리는 따뜻한 방송,
온 가족이 함께하는 채널! - EBS
정보, 교양, 오락, 교육, 문화...
끝없이 펼쳐지는 감동의 파노라마를
더 큰 울림으로 전해 드립니다.

EBS

EBS 한국교육방송공사의 기업PR 잡지광고
현존해 있는 문화재를 사실적으로 표현하면서도 일러스트레이션만의 인위적인 터치와 자연스러운 번짐을
남겨두었다. 수묵화의 거친 느낌과 실제 사진의 디테일에서 오는 사실감이 미묘한 조화를 이루며,
보는 사람의 감성과 이성을 동시에 만족시켜주고 있다.

ГражданСКИ
ИНИЦИАТИВИ
за по-добри общности

Общностите:
Етрополе
Копривщица
Сапарева баня

Workshop for Civic Initiatives Foundation 브로슈어의 표지에 실린 일러스트레이션
동화적 상상력이 돋보인다.
현실 세계에서는 불가능한 일도
작가의 상상력이 결합되면 다양한
느낌의 일러스트레이션으로
표현할 수 있다.
사진보다 더 강하게 오디언스의
감성을 자극할 수 있는 힘은
일러스트레이션만이 누릴 수 있는
장점이자 특권이다.

① 위탁 일러스트레이션 consignment illustration

위탁 일러스트레이션은 디자인과 레이아웃 작업의 컨셉트에 부합하는 이미지를 제공할 수 있다. 적절한 예산이 확보된다면 클라이언트의 요구사항에 맞춘 일러스트레이션 작업이 가능하며, 위탁 사진과 같이 디자이너의 의도를 충실히 반영할 수 있어 완성도가 높고 만족할 수 있는 결과를 얻을 수 있다. 그렇지만 많은 시간과 비용이 소요되므로 영세한 클라이언트에게는 다소 어려움이 따른다.

일러스트레이션은 제작 컨셉트의 톤 앤 매너tone and manner에 따라 다양한 표현이 가능하며, 사용되는 재료에 따라 새로운 분위기를 만들어낸다. 실 예로 파스텔pastel을 활용하면 엷은 빛깔과 은은한 색조로 감각적인 표현이 가능한 반면, 정밀하고 투박하며 날카로운 느낌도 만들 수 있다.

② 구매 일러스트레이션 stock illustration

구매 일러스트레이션은 구매 사진과 마찬가지로 구매 후 더 이상의 추가 사용료를 지급하지
않아도 된다. 따라서 용도나 사용 기간, 클라이언트와 무관하게 사용할 수 있으나, 2차 판매를
목적으로 하는 경우에는 대부분 사용이 불가능하다.

특정한 클라이언트를 위해 그려진 일러스트레이션이 아니므로 톤 앤 매너가 한정되어 있다는
약점도 있다. 그러므로 어느 정도 오랜 시간동안 사용될 일러스트레이션이라면 전문 일러스트
레이터에게 의뢰하는 것이 만족할 만한 결과물을 얻을 수 있어 바람직하다 하겠다. 장기적으
로 보면 그 편이 클라이언트와의 관계 형성에도 긍정적인 영향을 미칠 것이다.

*New York Times의 2006
12월 24일자에 실린 일러스트레이션*
암호 같은 문자들이 화면에 가득하다.
텍스트는 그 고유의 기능 대신 새로운
비주얼로 탄생되었다.
기하학적인 문양이 텍스트와 유기적으로
결합과 해제를 반복하면서 타이포그래피의
재미를 이끌어내고 있다.

③ 대여 일러스트레이션 rental illustration

대여 사진과 동일하게 1용도, 1규격, 1매체에 한해서 사용 요금이 적용된다. 대여 후 2개월 이
내에 재사용하거나 3회 사용할 경우 최대 50%를 할인받을 수 있다. 해외용으로 쓰일 광고나
홍보 제작물의 경우, 지역에 따라 요금이 추가되기도 한다.

기본 사용기간은 1년이며, 기간이 연장될 때마다 추가로 요금을 지불해야 한다. 일반적으로
대여 일러스트레이션은 대여 사진의 2배에 해당하는 비용이 든다. 더불어 일러스트레이터
illustrator가 별도로 지정하는 일러스트레이션의 경우 특별 요금을 지불해야 하므로 더 큰 부담
이 될 수 있다.

Abacus International Pte의 Red Box
실루엣으로 처리된 다양한 인물들의 모습이 화려한 색감과 함께 독특한 분위기를
연출한다. 실제 사진 같은 디테일한 라인이 살아 있어 정교한 느낌이 들면서도 단순화된
형태의 직관적인 매력이 더해져 재미를 더한다.

위탁 이미지

장점 : 디자인과 레이아웃을 해결하는 데 포커스를
맞춘 적절한 이미지를 제공받을 수 있다.
또한 디자이너가 표현하고자 하는 이미지
재현이 용이하므로 완성도 측면에서 매우
효과적이다.

단점 : 많은 비용이 소요되므로 규모가 작은
클라이언트들에게는 부담스러울 수 있다.
촬영 장소 섭외, 컨셉트에 맞는 무대 사진을
위한 배경, 소품 설치 등에 많은 시간이
소요된다.

구매 이미지

장점 : 구입 비용이 저렴하며 추가 사용료를 지급
하지 않는다. 그러므로 구매 후 클라이언트,
용도, 사용 기간과 관계없이 지속적으로
사용할 수 있는 것이 장점이다.

단점 : 특정 클라이언트를 위해 만들어진 사진이
아니므로 보편화된 느낌일 수 있다.
또한 판매용 캘린더와 판매용 서적 등 2차
판매를 목적으로 하는 용도로 사용하는
것이 불가능하다.

대여 이미지

장점 : 제작 시기가 오래되지 않아 트렌드에 맞는
무난한 이미지의 대여가 가능하다.
원고의 품질이 비교적 우수한 편이며,
적은 예산으로 경비를 절감할 수 있다.

단점 : 규정된 사용 요금은 1용도, 1규격, 1매체에
한해서 적용되므로 중복 사용 시에는 예산
절감의 효과가 미미하다.
또한 저작권 문제에 직면할 수도 있어
계약서의 내용을 꼼꼼히 체크해야 한다.

색상
color

색상은 즉각적인 의사소통의 수단으로서
오디언스의 감정을 이끌어낸다.

인간의 눈은 따뜻한 느낌의 컬러를 바라볼 때 가장 편안함을 느끼며 상호보완적이고 대조적인 컬러들은 시각적인 효과를 강화하기 위해 꼭 필요하다. 디자이너는 적절한 컬러를 활용하여 오디언스의 주의를 끌거나, 반대로 관심을 다른 구성요소로 유도할 수 있다.

타깃 오디언스의 컬러에 대한 생각에는 여러 가지 변수가 있을 수 있다. 예를 들면 여자들은 빨강과 주황 같은 따뜻한 색을 선호하는 반면, 남자들은 파랑과 초록 같은 시원한 색을 선호한다. 또한 어른들은 부드러운 색을 선호하지만, 어린아이들은 밝고 짙은 색을 선호하는 경향이 뚜렷하다.

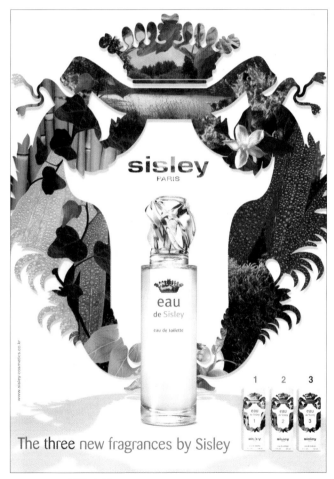

*eau de Sisley*의 향수 잡지광고
환부에 직접 사용되는 메스처럼 색상은 사람의 감정을 인위적으로 재단한다. 색상에서 느껴지는 감정은 전통적, 그리고 환경적인 요소들과 복잡하게 연결되어 있기 때문에 확실하면서도 강력하게 감정에 개입한다. 향수는 후각에 절대적으로 의존하는 품목이기에 가장 영향력 있는 시각 재료인 색상의 사용은 매우 효과적이다. 후각으로 기억된 감정의 연결고리가 시각을 통해 각인될 수 있기 때문이다.

(1) 색상의 이해

**색상은 레이아웃의 구성요소들을 직질히 조화시키고 통일감을 주며, 오디언스의 시선을 뮤노
하는 등 폭넓게 사용된다.**

색상(色相)은 레이아웃 구성요소에 시선을 유도하고 비슷한 성질의 아이템들을 그룹핑하는 등
중요한 기능을 하고 있다. 색상은 어떤 사물을 처음 보았을 때 가장 먼저 인지하는 요소로서
우리는 이것을 색 상징주의color symbolism라 표현한다. 부분적인 아름다움을 위해 색상을 선택
하기보다는 처음에 계획된 디자인 컨셉트와 일치되도록 하는 것이 전체적인 레이아웃에 통일
감을 줄 수 있다.

Xerox의 2005 애뉴얼리포트 내지
제록스의 강력한 컬러 복제 능력을 자랑하듯 지면을 화려한
색상으로 장식했다. 나비를 배경 이미지로 이용하고
메인 색상으로 초록을 선택함으로써 자연의 색상을 그대로
재현한다는 의미를 타깃 오디언스에게 전달하고 있다.

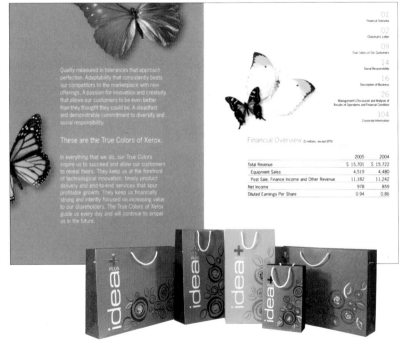

Idea Store의 쇼핑백
사람의 눈은 텍스트보다는 이미지, 이미지보다는 색상에 더 민감하게 반응한다.
이 쇼핑백은 원색을 과감하게 사용하여 주목성을 높여주었다. 단순 명료한 텍스트와
패턴화된 배경 이미지는 모아진 시선에 회사의 정보를 제공한다.

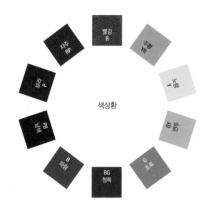

색상환

① 색상의 속성

색상 hue

색상이란 빨강, 노랑, 초록 등 각 색을 구별 짓는 고유한 특성으로 색조와 유사한 뜻으로 쓰인다. 화가이자 색채 교육자인 먼셀Albert Henry Munsell은 뉴턴Isaac Newton의 색채 고리를 보고 먼셀 색체계Munsell color system를 완성했다.

먼셀 색체계 10개의 색상은 빨강R, 주황YR, 노랑Y, 연두GY, 초록G, 청록BG, 파랑B, 남색PB, 보라P, 자주RP이다. 빨강, 노랑, 초록, 파랑, 보라를 기본 색상이라 말하며, 나머지는 중간 색상이라 부른다.

R, Y, G, B, P 기본 5색 + YR, GY, BG, PB, RP 중간 5색 = 먼셀 색체계의 10색상

명도 value

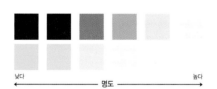

낮다 ◀──── 명도 ────▶ 높다

명도란 색상의 밝고 어두운 정도를 말한다. 명도는 검은색에 가까울수록 낮고 흰색에 가까울수록 높다. 명도가 높다는 것은 색상이 밝은 것을 의미하며, 명도 차이에 따라 콘트라스트contrast가 낮거나 높다고 말한다.

순색cyan, magenta, yellow 중 두 가지로 만들어진 색 중에서 보라와 빨강이 명도가 가장 낮고, 노랑의 명도가 가장 높다.

10(흰색) - 9 - 8 - 7 - 6 - 5 - 4 - 3 - 2 - 1 - 0(검정) = 명도 11단계

채도 chroma

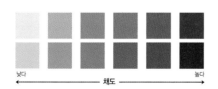

낮다 ◀──── 채도 ────▶ 높다

채도란 색상의 선명한 정도를 말한다. 맑고 깨끗하며 원색에 가까우면 채도가 높고, 여기에 흰색, 회색, 검정과 같은 무채색을 섞는 비율에 따라 채도에 변화가 생긴다. 무채색이란 유채색에 대응되는 용어로, 명도의 차이는 가지고 있으나 색상과 채도가 없는 색을 말한다.

무채색은 0, 채도가 높은 빨강과 노랑은 16단계, 채도가 낮은 보라와 초록은 8단계

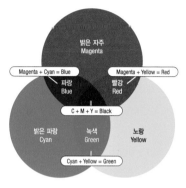

색의 삼원색(감산 혼합)

② 색상의 분류

감법 원색 subtractive primaries

감법 원색은 섞을수록 어두워지는 색료의 삼원색인 시안cyan, 마젠타 magenta, 옐로우yellow를 말한다. 이 세 가지 색은 가장 기본이 되는 색으로, 다른 어떤 색을 섞어도 만들 수가 없다. 시안과 마젠타가 겹쳐지면 파랑이 되고, 시안과 옐로우가 겹쳐지면 초록이 되며, 마젠타와 옐로우가 겹쳐져 빨강이 된다. 세 가지 원색이 겹쳐지면 빛을 투과하지 못해 검정black이 된다.

가법 원색 additive primaries

가법 원색은 더할수록 점차 밝아지는 빛의 삼원색인 빨강red, 초록 green, 파랑blue을 말한다. 빨강과 파랑이 겹쳐지면 마젠타magenta가 되고, 초록과 파랑이 겹쳐지면 시안cyan이 되며, 빨강과 초록이 겹쳐져 노랑이 된다. 빛의 삼원색을 혼합하여 다양한 색을 만들 수 있으며, 삼원색을 똑같은 비율로 혼합하면 흰색white이 나온다.

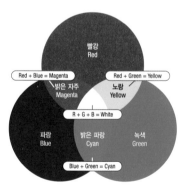

빛의 삼원색(가산 혼합)

③ 색상환

단색 monochrome

색상환 가운데 한 가지 색상을 말한다.

보색 complementary

색상환에서 반대편에 위치해 서로 마주 보고 있는 색이다. 보색을 사용하면 강렬한 대비 효과를 얻을 수 있으며, 화려하고 생동감 있는 디자인이 된다.

유사색 analogous

색상환에서 서로 이웃하고 있는 색이다. 유사색끼리는 색상 차이가 적어 부드럽고 은은하며 서로 조화를 이룬다는 장점이 있다.

(2) 색상의 체계

색상의 체계에 따라 표현 방법에 차이가 있으므로, 디자이너는 어떠한 방법으로 제자문을 만드는 것이 효과적인지를 미리 파악해야 한다.

색상에 대한 연구는 물리학, 심리학, 생물학 등 많은 학문 분야에서 활발하게 진행되고 있다. 디자이너에게 있어 색이란 레이아웃 전체를 주도할 수 있는 핵심적인 요소라 할 수 있다. 디자인에 활발히 사용되는 색상 혼합으로는 가산(加算) 혼합인 RGB^{red, green, blue}와 감산(減算) 혼합인 CMYK^{cyan, magenta, yellow, black}가 있다. RGB는 국제조명위원회^{CIE}에서 만든 컬러 체계로, red, green, blue의 세 가지 색을 0에서 255까지의 농도로 혼합해 모니터에서 표현하는 색상 방식이다. 모든 색상을 255의 값으로 혼합하면 흰색이 만들어지고, 많은 색을 혼합할수록 밝은 색상이 만들어진다.

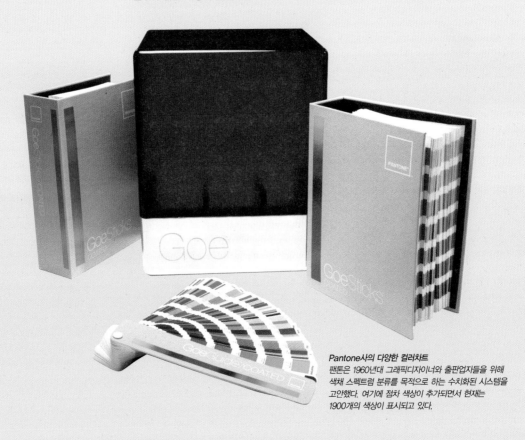

Pantone사의 다양한 컬러차트
팬톤은 1960년대 그래픽디자이너와 출판업자들을 위해 색채 스펙트럼 분류를 목적으로 하는 수치화된 시스템을 고안했다. 여기에 점차 색상이 추가되면서 현재는 1900개의 색상이 표시되고 있다.

CMYK의 컬러 가이드 커버
CMYK는 인쇄물을 잉크로 인쇄할 때 사용되는
최소 단위의 색상이다. 하나의 인쇄물을
독립적으로 CMYK로 분판해 오버프린트시켜서
인쇄했다. 책의 성격을 가장 직접적으로
표현했다고 할 수 있다.

Marsilio의 카탈로그 표지
책의 종류마다 한 가지 톤의
색을 메인으로 사용했다.
유사색 배색의 단점을 커버하고
텍스트의 가독성을 높이기위해
강한 볼드체를 사용하여 무게감
있는 레이아웃을 창출했다.

CMYK 색상은 인쇄 매체의 색상 체계로서 cyan, magenta, yellow, black 색을 조합하여 표현하는 방식이다. CMYK 네 가지 색상을 0에서 100%까지의 농도로 조합하여 필요한 색상을 만든다. CMYK 색상은 색의 수치를 높일수록 진해지며, 결국 검정은 모든 색상을 100%의 값으로 혼합할 때 만들어진다. 그러나 실제로는 이론과 같이 100%의 검정이 표현되지 않으므로 일반적으로 black을 섞어 만든다. 한편, 고품질의 제작물과 색상 표현의 정확도를 위해 형광 또는 메탈릭과 같은 별색을 사용할 수도 있다.

디자이너가 꼭 알아야 할 점은, 인쇄기와 잉크, 종이의 종류, 컴퓨터의 설정과 모니터의 종류 등에 따라 색상이 큰 차이를 보인다는 것이다. 이런 차이를 해소하기 위해 각 색상마다 고유 번호가 있는 매뉴얼을 참조하는데, 여기에는 Pantone, DIC, FOCAL, ANPA, TOYO 등이 있다. 오늘날 많은 디자인 작업이 컴퓨터를 통해 이루어지므로 이에 대한 이해는 디자인의 주요 목적인 의미 전달에 매우 중요한 역할을 한다. 또한 레이아웃에 적절한 색상을 사용하기 위해서는 색의 기본 원리와 표현 방법을 알고 디자인 의도에 적합한 색상을 적용해야 한다.

① CMYK

인쇄에서 일반적으로 쓰이는 Cyan, Magenta, Yellow, Black을 말한다. CMYK에서 K는 예전에 검정을 지칭하던 Key의 약자이다. 4도 인쇄에서 이 감산 혼합을 통해 다양한 색상의 표현이 가능하며, 각 색상은 CMYK 비율이 각각 다르게 적용된다. 예를 들면 마젠타의 CMYK 비율은 cyan 0%, magenta 100%, yellow 0%, black 0%이다. 일반적으로 CMYK의 합이 240을 넘으면 색상이 탁해지기 때문에 그 수치를 넘지 않도록 유의해야 한다. 반면 비율의 수치가 너무 낮으면 색상을 제대로 표현하기가 어렵다.

② RGB

빛의 삼원색이며 가산 혼합의 원색인 Red, Green, Blue를 말한다. 컴퓨터 모니터의 화면은 RGB 색상 체계에 따라 색을 재현하므로 완성된 이미지를 출력하려면 CMYK 색상 체계로 변환해야 한다. 그러나 웹 사이트와 같은 전자 매체에 사용할 때는 기존의 RGB 모드를 그대로 쓸 수 있다. 최종 제작물의 색상이 의도대로 나오게 하려면 모니터와 인쇄 기계에서 표현되는 색상을 최대한 근접하게 맞추는 작업calibration 을 해야 한다.

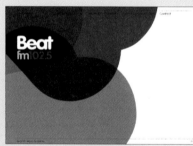

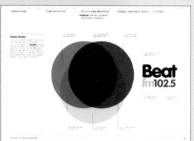

Beat FM 102.5의 웹사이트
라디오 방송사의 웹사이트로서 독특한 구성을
보이고 있다. CMYK 모드가 인쇄의 바탕을
이루는 색이라면 웹은 RGB 모드를 바탕으로
색상이 구현되는데, 이곳은 재미있게도 CMYK
모드를 컨셉으로 삼아 회사의 아이덴티티를
유지하고 있다.

Viva
La Difference

RAPPORT ANNUEL 2005

PUBLICIS GROUPE

PUBLICIS GROUPE의
2005 애뉴얼리포트 표지
대표적 별색인 금색이 헤드카피와 로고타입에
사용되었다. 금색 특유의 고급스러움과
산세리프체의 모던함이 심플한 레이아웃
속에서 조화를 이루고 있다. 금색은 정체성이
강한 색이기 때문에 어울릴 수 있는 컨셉과
분위기가 제한되어 있으므로 신중하게
사용해야 한다.

③ **별색** special process color

4도 인쇄 방식에서 표현이 어려운 형광이나 메탈metal의 질감이 필요할 때 별색을 활용한다.
4도 인쇄에서는 CMYK의 작은 망점으로 구성되지만 별색은 가득 채워진 하나의 색이라 할
수 있다. 그러므로 4도로 인쇄한 색상에 비해 색감과 해상도가 뛰어나다. 별색은 기업 로고와
같이 뚜렷하고 정확한 색 구현이 매우 중요할 때 주로 쓰인다.

④ 형광색 fluorescents

형광색은 별색의 한 종류로서 형광 느낌이 나는 특수한 색상이다. 많은 부분에 활용할 경우 눈에 피로감을 줄 수 있으나 적절한 사용은 시선을 끌어들이는 데 매우 효과적이다. 별색이나 형광색을 사용하기 위해서 별도의 인쇄판을 추가하기도 하지만, 색상에 제한이 있을 경우에는 C, M, Y, K 인쇄판 중 한 가지를 별색으로 대체할 수 있다.

2009 이방원 첫 프로포즈 'Pink'의 포스터
보라색 나비가 박제처럼 놓여 있고 그 밑으로 자극적인 색상의 핑크가
별색으로 처리되었다. 별색은 기존의 4도 인쇄에서 표현할 수 없는
차별화된 분위기를 만들어낸다. 특정 대상을 강조하거나 신비로운
분위기를 연출할 때 사용하면 더욱 효과적이다.

LG Group의 브로슈어 내지
형광색 배경 위로 검정 이미지와 텍스트들이 눈부실 정도로 강한 대비를 이루고 있다.
빨강은 주목성이 좋은 색이고 노랑과 검정의 대비는 명시성을 높여준다.
하지만 형광색과 검정의 대비는 명시성뿐만 아니라 주목성까지 높여주는 효과를
기대할 수 있다.

⑤ 메탈릭 효과 ^{metallics}

디자인에 매력을 더하는 방법으로 메탈릭 잉크나 박찍기 기법을 이용한 장식적인 효과가 활용되기도 한다. 이런 방법은 고광택의 결과물을 기대할 수 있으며, 더불어 강렬한 시각적 자극을 가져올 수 있다. 세련되고 고급스러운 분위기를 표현하기 위해서도 메탈릭 효과를 활용한다.

UNIVERSITY GALLERIES의 브로슈어 표지
타이틀에 박찍기로 멋을 주었다. 박찍기는 얇은 금속판에
열과 압력을 가하여 지면에 붙이는 기법이다.
박을 찍는 재질의 이질감에서 오는 재미와 함께 형압에서
느낄 수 있는 오목한 양감도 기대할 수 있다.

TIHANY DESIGN의 브로슈어 표지
메탈릭 계열의 인쇄용지를 사용하고 형압 등의 후가공으로 처리한 커버이다.
메탈릭의 질감이 시각적으로 자극한다면 입체적인 양감은 촉각을 자극하는데,
이들이 어우러져 기존의 브로슈어에서는 느끼기 힘든 개성있는 이미지를
제공한다.

(3) 색상의 표현

색상 표현은 오디언스의 문화적 환경과 트렌드, 연령, 성(性), 개인적 선호도 등을 고려하는
것이 중요하다. 특히 여러 나라에서 사용될 제작물이라면 더욱 신중할 필요가 있다.

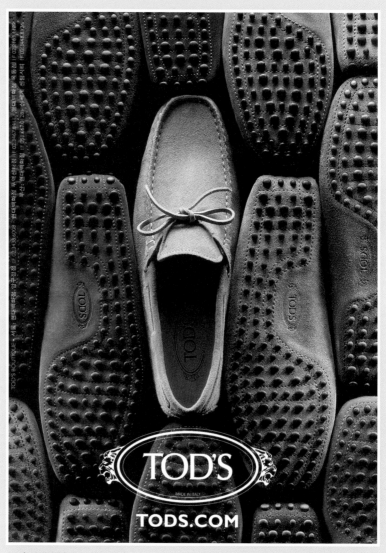

TOD'S의 잡지광고
보색의 대비로 보여주고자 하는 대상을 부각시켰다. 색상은 사람의 마음을 움직이는 힘으로 크게 작용하기
때문에 특히 제품이나 기업의 아이덴티티를 유지하는 수단으로 많이 사용된다.

Holding Limited의 2007/2008 애뉴얼리포트 표지/내지
배경과 대상이 동시에 부각되어 전체적으로 시선을 집중시키고 있다. 서로 반대되는 보색을
사용하면 상대 색이 도드라져 보이는 동시에 그 색 자체를 어필하기도 쉽다. 또한 보색을 이용한
대비는 강하면서도 무난한 배색을 이룰 수 있다.

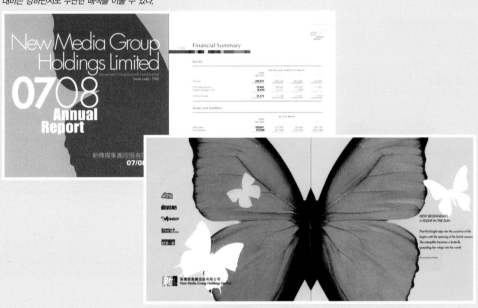

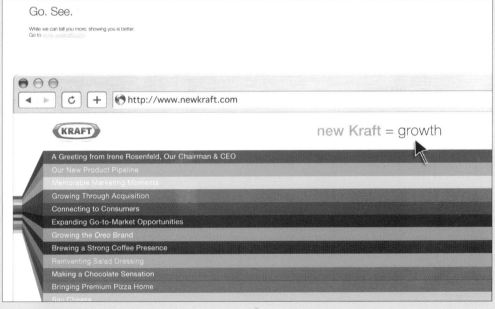

new Kraft의 웹사이트 (http://www.newkraft.com)
new Kraft는 과자 등과 같은 식품을 만드는 회사이다. 각각의 색과 그것들이 이루고 있는 배색은 달콤한 느낌으로 다가와
침샘을 자극한다. 다양하고 화려한 색상을 한 화면에 드러냄으로써 풍성함을 의도적으로 과장되게 표현하고 있다.

① **빨강** red M100+Y100 R255

힘차고 역동적이며 격렬한 색이다. 빨간색을 보면 신체에서는 아드레날린이라는 에피네프린 epinephrine 호르몬이 분비되는데, 이것은 혈압을 올리며 심장 박동을 증가시킨다. 빨강은 식욕을 북돋아주며 역동적이고 자극적인 색이기도 하다. 디자인의 악센트 accent 컬러로 시선을 집중시키려 할 때 매우 효과적이며, 우리나라에서는 불과 남쪽, 여름을 의미한다.

▶ 긍정적 이미지 : 정열, 행복, 사랑, 섹스, 유혹, 욕망, 열정, 자유, 환희, 혁명, 외향적, 적극적, 피(생명), 불(따뜻함)

▶ 부정적 이미지 : 죽음, 분노, 흥분, 고통, 상처, 금지, 전쟁, 위험, 악마, 자살, 피(상처), 불(방화)

*Cariolato*의 리플릿
빨강은 별색과 더불어 시각적으로 매우 자극적인 색이다. 특히 흰색, 검정과 같이 배색했을 때는 그 느낌이 더욱 극대화된다. *Cariolato* 리플릿에서는 빨강과 검정만 사용해서 특정 컬러가 줄 수 있는 극한의 감정에 힘을 실어주었다.

SK-II SKIN SIGNATURE 크림의 잡지광고
강렬한 빨강이 상대적으로 흰색을 부각시킨다. 마치 빨간
립스틱의 선정적인 색감이 하얀 피부로 인해 더욱 격정적으로
보이듯이, 화면 전체를 가득 메운 빨강은 중앙의 흰색으로
시선이 모이게 한다.

Cariolato의 리플릿 내지
채도가 낮은 붉은 꽃망울들이 신비스런 모습을 뽐내고 있다. 빨강은 지나치게 강한 인상을 준다. 그렇기 때문에
채도의 변화는 빨강이 줄 수 있는 정서적인 느낌의 폭을 넓혀주는 효과를 기대할 수 있다.

② 주황 <small>orange M50+Y100 R255+G126</small>

화려하고 활기차며 즐거운 인상을 주는 주황은 친근한 느낌의 색이다. 특히 어린이와 청소년들에게 긍정적인 느낌을 주는 색상이다. 주황은 빨강의 정열적인 특성이 있으면서도 노랑의 생동감 있는 이미지가 이를 다소 완화하기 때문에 따뜻한 감정을 전달한다.

▶ 긍정적 이미지 : 태양, 불꽃, 향유, 변화, 유행, 은혜, 야망, 존경, 지혜, 자부심, 사교적
▶ 부정적 이미지 : 악담, 사탄, 사치, 허풍, 소란, 저급한, 천박한, 변하기 쉬운

TSYS의 2007 애뉴얼리포트 내지
결재솔루션 전문 업체 TSYS를 꿀벌의 부지런함과 강인함에 비유해서 표현했다.
주황을 메인 컬러로 사용하여 무한한 생명력이 살아나게 하려는 의도가 엿보인다.

MORNING MIYAGI의 리플릿
식욕을 자극하는 색감으로 타깃 오디언스를 유혹한다. 심플하고 절제된 레이아웃은 격조 높은 서비스를
상징적으로 표현하고 있으며, 따뜻한 주황과 노랑의 조합은 포근한 식탁의 풍성함을 보여준다.

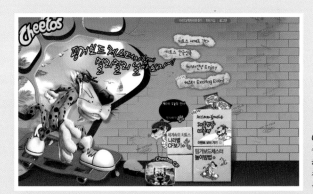

Cheetos의 웹사이트(http://www.cheetos.co.kr)
푸른 하늘에 대비되는 주홍색 벽돌과 재미있는 일러스트레이션들을
통해 더욱 강렬하게 먹고 싶은 욕구를 자극하고 있다.
캐릭터 색과 벽돌의 색이 유사한데, 주황색을 오디언스에게
각인시킴으로써 제품에 대한 연상 효과를 강조하려 한 것이다.

③ **노랑** 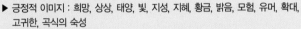 yellow Y100 R255+G255

노랑은 새로움과 흥분, 생동감, 행복, 희망 등의 이미지를 가진 밝고 즐거운 색상으로서 어린
이가 가장 좋아하는 색상이기도 하다. 뜨거운 태양의 따뜻함에서 개나리 꽃, 가을날의 노란
낙엽에 이르기까지 다채로운 계절의 느낌을 표현할 수 있다. 또한 시선을 집중시키고 가독성
이 뛰어나 교통 안전 표지나 보행 중 어린이의 안전 표시 등에도 자주 사용된다. 우리나라에
서는 흙과 중앙, 토용土用 : 사계절의 중간을 의미한다.

▶ 긍정적 이미지 : 희망, 상상, 태양, 빛, 지성, 지혜, 황금, 밝음, 모험, 유머, 확대,
고귀한, 곡식의 숙성
▶ 부정적 이미지 : 타락, 배신, 악담, 변덕, 질투, 충동, 경박한, 비겁한, 인색한,
순수하지 못한 사랑

KOZY SHACK Foodservice의 잡지광고
따뜻한 느낌의 노란 배경 이미지가 아이스크림의 시원함과 달콤함을
더해준다. 전체를 볼록한 느낌으로 음영 처리하여 입체감을 살려주었는데,
이는 젤라틴 위에 올려져 있는 듯한 분위기를 연출하기 위함이다.

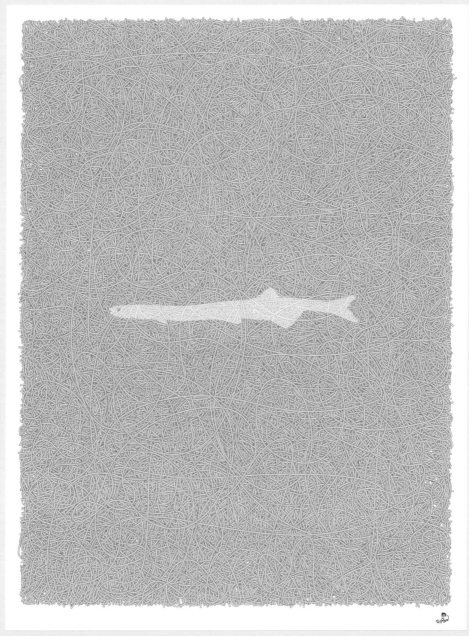

신정철 첫 개인전 '뱅어포'의 포스터
뱅어포 속 수많은 뱅어들의 죽음의 형태들! 하지만 인간들은 그들의 죽음을 전혀 인식하지 못하고 단지 하나의 음식물,
또는 재미있는 형태로만 인지한다. 작가는 뱅어의 떼죽음에 대한 생각과 그 형태를 복잡한 선으로 표현하고 있다.
뱅어의 처절함을 표현한 작가의 생각과 즐거운 이미지를 내포하고 있는 노란색 배경이 묘한 대조를 이룬다.

④ **초록** green C100+Y100+K10 R50+G160+B44~COLOR

초록은 숲, 풀, 잔디 등 푸른 신록의 색으로 자연, 웰빙, 환경을 표현한다. 사계절의 시작을 의미하는 봄의 색으로서 건강, 삶을 의미하기도 한다. 그리고 평화의 안전, 균형과 조화, 안정성을 상징하며 자연과의 연관성 때문에 차분한 느낌을 준다. 또한 우리의 시각을 가장 편안하게 하기 때문에 병원이나 약국 등 의약품과 교육 관련 제작물에 많이 사용되고 있다.

▶ 긍정적 이미지 : 자연, 식물, 대지, 녹지, 건강, 평화, 조화, 행운, 신선, 안전, 젊음, 동정심, 경사스러운
▶ 부정적 이미지 : 재앙, 광기, 악마, 타락, 죽음, 반목, 질투, 천박한, 격노한, 도덕적 타락

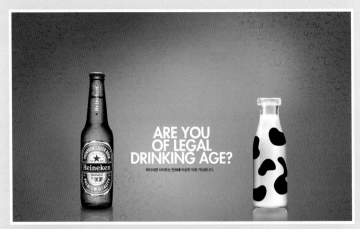

*Heineken*의 잡지광고
도발적인 위트가 돋보인다. 젊음의 생명력을 상징하는 초록색을 지면이 감싸고 있다. 그 위에 재미있게, 하지만 외롭게 표현된 우유의 모습은 위축될 수밖에 없다. 타깃 오디언스가 무엇을 선택할지는 자명해진다.

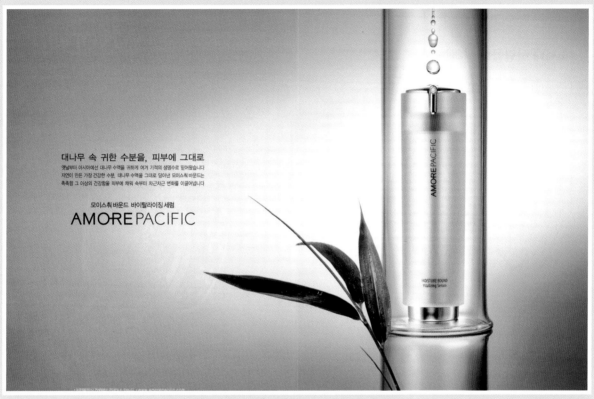

AMORE PACIFIC MOISTURE BOUND Vitalizing Serum의 잡지광고
언제까지나 늘 젊음을 유지하는 것은 모든 사람들의 희망이자 욕심이다. 대나무잎의 초록색이 젊은날의 푸르름을 은은한 자태로 상징화하고 있다.
젊어지고 싶은 욕심이 타깃 오디언스의 구매 욕구를 불러일으킨다.

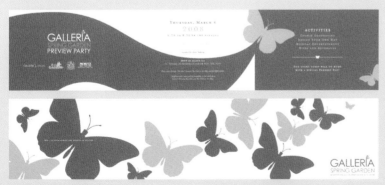

GALLERIA DALLAS의 리플릿
백화점 홍보용 리플릿의 초록색과 연두색이 봄의 생명력을 그대로 표현해준다. 흐르듯 표지 전체를 감싸고 있는
우아한 곡선과 창공을 뒤덮고 있는 듯한 나비의 모습은 자연의 푸르름을 한층 더 강조해준다.

⑤ **파랑** blue C100+M50+Y10+K10 R10+G80+B160

파랑은 하늘과 바다를 상징하는 동시에 사연의 힘과 신비를 나타낸다. 물과 관련성을 가지고 있어 생명 보전의 의미를 지니며, 재충전과 영원의 이미지도 가지고 있다. 더불어 치갑고 깨끗한 이미지와 함께 차분하며 명상에 잠기게 하는 색으로 이해된다. 개방감과 공간을 크게 느끼게 하는 장점이 있어 인테리어 분야에서 널리 쓰이며, 연령의 구분 없이 많은 사람들이 선호하여 은행이나 대기업 등의 C·I Corporate Identity로도 많이 사용된다. 우리나라에서는 나무와 동쪽, 봄을 의미한다.

▶ 긍정적 이미지 : 하늘, 바다, 성공, 희망, 진실, 청결, 순수, 휴식, 정의, 명상, 찬 느낌, 신선한 느낌, 축제(light blue)
▶ 부정적 이미지 : 슬픔, 보수적, 독선적, 권위적, 우울함, 의심과 낙담, 밤과 폭풍우 치는 바다(dark blue)

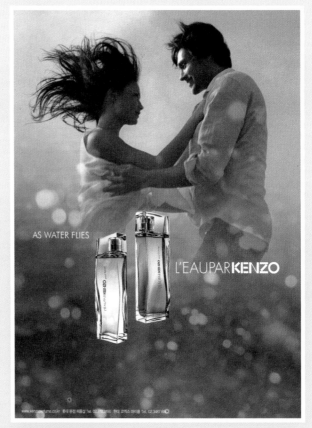

L'EAUPAR KENZO의 잡지광고
제품과 모델의 옷 색깔을 일치시켜서 직관적인 추론을 가능하게 한다.
두 연인의 영원불변한 사랑은 파랑의 색감이 대신하고 있고, 흐릿한 불빛들이 부서지는듯,
흐트러지듯 제품을 감싸고 있어 향기에 취할것만 같다.

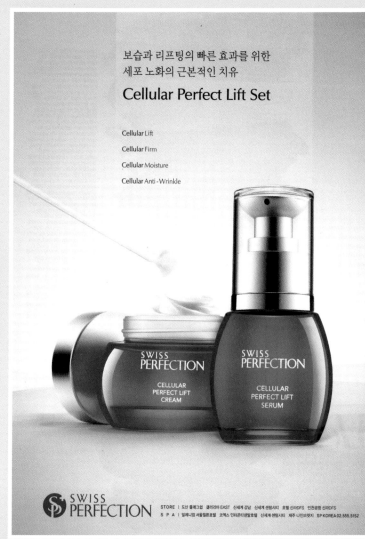

보습과 리프팅의 빠른 효과를 위한
세포 노화의 근본적인 치유

Cellular Perfect Lift Set

Cellular Lift

Cellular Firm

Cellular Moisture

Cellular Anti-Wrinkle

*SWISS PERFECTION Cellular Perfect Lift Set*의 잡지광고
물은 모든 생명의 근원이자 젊음을 유지하는 데 빼놓을 수 없는 중요한 물리적 대상이다.
이 광고는 보습이라는 키워드를 파랑으로 풀어가고 있는데, 수분이 젊음의 필수적인
요소임을 확인시키는 중요한 수단으로 파랑이 사용된다.

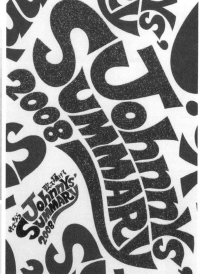

*Johnnys' SUMMARY*의 *2008* 리플릿 표지
춤추듯 꿈틀대는 텍스트에서 느껴지는 감정의 여흥이 파랑
빛으로 물들면서 더욱 절정에 다다른다. 핑크와 빨강으로 시선을
유도하지만 결국은 다시 파랑의 꿈틀거림 속으로 빠져든다.
파랑의 힘이 지면 전체를 강하게 지배하고 있다.

⑥ 보라 purple C80+M100+K10 R84+B125

보라는 난색 계열인 빨강과 한색 계열인 파랑의 중간색으로 우아하며 고귀한 이미지를 가지고 있다. 더불어 화려함과 풍부함, 편안함과 신비로움 등 다양한 이미지를 나타낸다. 또한 왕족의 권위, 결혼식을 상징하기도 한다. 지혜, 계몽의 긍정적 이미지를 가지고 있지만 가끔은 잔인함이나 교만함 같은 부정적 이미지로 쓰이는 경우도 있다. 보라색은 여성과 예술을 타깃으로 하는 제작물에 많이 활용되고 있다.

▶ 긍정적 이미지 : 진실한 사랑, 신비로움, 우아함, 고상함, 독창적, 명상적, 절대적, 지배력, 위엄, 충성, 유행, 권력, 인내, 겸손
▶ 부정적 이미지 : 승화, 순교, 비하, 애도, 질투, 슬픔, 사직, 고독, 허영, 비하, 오만함, 우울함

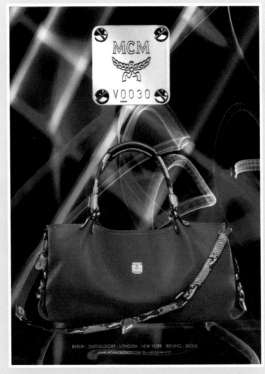

MCM 핸드백의 잡지광고
불타는 열정을 숨기듯 가방 속에 담아놓고 거짓말처럼 우아함을 드러내는
보랏빛이 차라리 교만스럽기까지 하다. 화려하게 흔들리는 도시의 불빛 사이로
세련된 자태를 숨기지 않고 드러낸 모습이 당당하게 느껴진다.

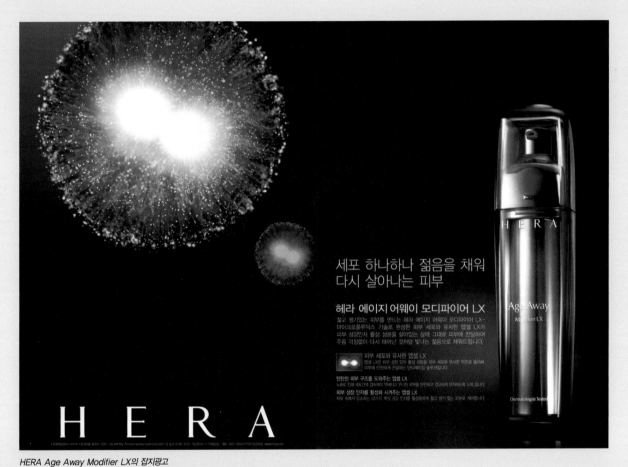

HERA Age Away Modifier LX의 잡지광고
화려하지만 가볍지 않고 신비롭지만 모호하지 않은 자신감이 보랏빛으로 물든 지면을 타고 조용하고도 강한 외침을 들려준다.
세포를 의미하는 비주얼조차 섹시함이 묻어난다. HERA를 사라는 아름답고도 치명적인 유혹에 빠지지 않을 수 없다.

⑦ 갈색 brown C10+M70+Y100+K50 R76+G30+B2

갈색은 흙이나 낙엽, 나무, 돌과 같이 사연계에서 흔히 볼 수 있는 색이기 때문에 자연스럽고 편안한 느낌을 준다. 즉 토지와 땅을 연상시키는 중립적이고 안정된 색이리고 할 수 있다. 길색은 감정에 치우침이 없이 견고하며 믿음직스럽다. 또한 온화하며 책임감이 강하고 건강한 이미지를 가지고 있으며, 오래 보아도 싫증나지 않는 중후함이 느껴지는 색이다.

▶ 긍정적 이미지 : 흙, 땅, 돌, 지구, 낙엽, 나무, 자연, 안정, 편안함, 중후함, 고전미
▶ 부정적 이미지 : 가난, 늙은, 보수적, 완고한, 지루한, 인색함, 무거움, 엄숙한, 불임의

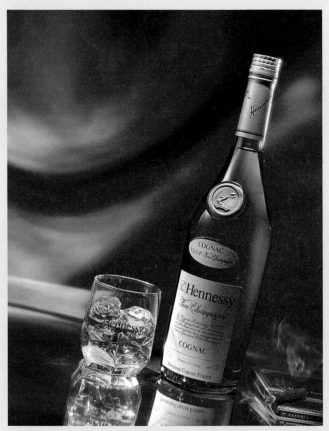

Hennessy COGNAC의 사진 / 키노 스튜디오(www.kinostudio.co.kr)
타오르는 붉은빛은 석양에 물든 저녁놀처럼 기품을 더해준다. 잔에 담겨 있는 꼬냑의 황금빛은 삶의 여유와 품격, 고급스러움을 보여주기도 한다.

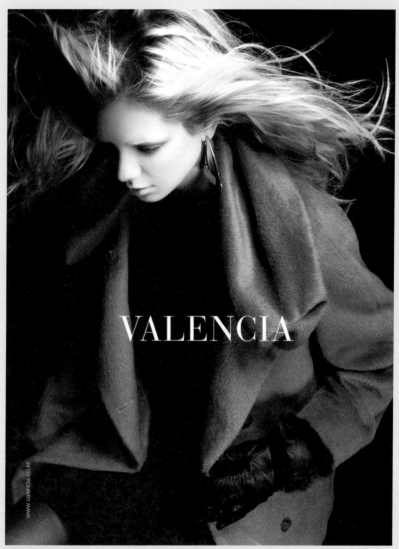

VALENCIA

www.valencia.co.kr

VALENCIA의 잡지광고
갈색은 숨겨진 여체의 비밀처럼 섹시함을 더욱 신비롭게 치장해준다. 바람에 날리는 금발과 귀걸이,
그리고 갈색 코트의 암호 같은 화면 구성은 아무도 모르게 당신의 마음을 훔쳐간다.

⑧ **회색** gray K50 R127+G127+B127

회색은 흰색과 검정 사이에 존재하는 중간색으로 중립적인 성격을 가지고 있다. 그리고 화려하지 않지만 세련된 느낌과 더불어 오랜 시간의 흔적이 느껴지는 중후한 멋을 지니고 있어, 고급스럽고 우아한 이미지를 표현할 때 많이 사용된다. 회색은 대부분의 다른 색과 잘 어우러지며 배색에 있어서는 다른 색을 더욱 돋보이게 하는 장점이 있다. 또한 지성과 분별력의 상징으로서 뛰어난 균형 감각을 보여준다.

▶ 긍정적 이미지 : 겸손, 지성, 성숙, 미래, 회상, 신중, 회개, 단념, 우아함, 도시적, 지향적
▶ 부정적 이미지 : 쇠퇴, 후회, 비애, 겨울, 이기심, 애매함, 무관심, 나이 든, 무기력, 의기소침

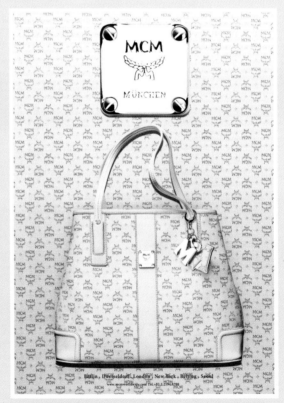

MCM 핸드백의 잡지광고
회색의 너그러움은 오만하게 쳐다보는 외형적인 자신감에 고개를 감추고 만다.
사물의 형태감이 가장 잘 드러나는 색으로 화려한 색상에 자칫 가려지기 쉬운
조형미를 차분하게 뽐내고 있다.

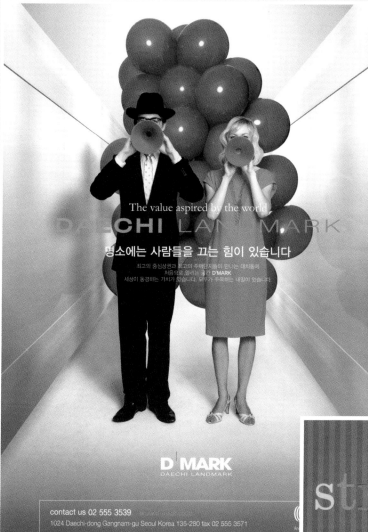

D'MARK(DAECHI LANDMARK)의 잡지광고
헤드라인의 문구처럼 회색은 다른 색을 끌어주고 모아주는 힘을 지니고 있다.
회색은 검정처럼 강하지 않지만, 나를 태워 타인을 따뜻하게 해주듯
주황색이 있는 중앙으로 차분하게 시선을 모아준다.

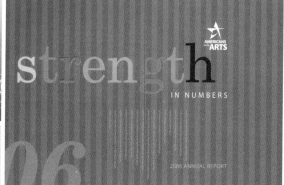

*Strength IN NUMBERS*의 2006 애뉴얼리포트 표지
회색은 화려한 배색을 강조하는 동시에 차분하게 정리된 상태를 유지시켜주고 전체적으로
균형을 잡아준다. 발랄하지만 결코 경솔하지 않으며, 이지적인 모습을 드러내려 하지 않는
자신감을 보여준다.

⑨ **흰색** white C0+M0+Y0+K0 R255+G255+B255

흰색은 어떤 색상을 느낄 수 없으므로 보통 순수하고 깨끗한 느낌을 준다. 흰색은 긍정적인 측면에서 기쁨과 환희, 진실과 순결의 이미지를 전달하지만, 현실을 탈피하려는 수동적인 특성도 가지고 있다. 더불어 이상을 추구하고 고귀하며 완벽한 이미지를 지니고 있다. 검정, 파랑, 주황 등 강렬한 색상과 잘 어울리기 때문에 주로 모노톤 디자인에 많이 사용된다. 우리나라에서는 쇠와 서쪽, 가을을 의미한다.

▶ 긍정적 이미지 : 순수, 순결, 청결, 천사, 청렴, 진실, 정확, 완벽, 단순, 의지, 지혜, 천국, 낮, 선(善)
▶ 부정적 이미지 : 유령, 영적, 공포, 불안, 죽음, 추운, 귀신, 경계심, 무관심, 비어 있는

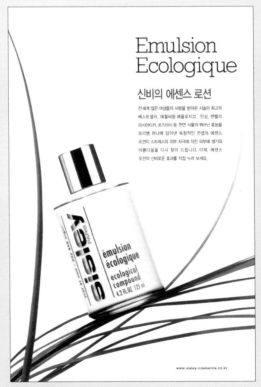

Sisley emulsion ecologique의 잡지광고
미백을 흰색이라는 직관적인 색상으로 표현했는데, 그 속에는 하얀 피부를 가질수 있다는 희망의 메시지가 담겨 있는 듯하다. 깨끗함과 신비스러움을 동시에 지니고 있는 흰색의 특징을 적절히 활용했다고 볼 수 있다.

New Audi Q7의 잡지광고
새로움과 완벽에 가까운 기술력을 화이트로 표현했다. 블랙의 타이포그래피는 강인함의
상징처럼 위에서 짓누르고 있고, 화이트와 블랙이 강한 대비를 이루어 타협할 수 없는
자존심이 화면 전체에 드러나고 있다.

⑩ **검정** black K100 R0+G0+B0

검정은 보수적이며 진지한 느낌과 함께 강하고 세련되며 우아한 인상을 지니고 있다. 따라서 고품격의 제품이나 브랜드 전략에 많이 사용되어 신비롭고 세련된 카리스마를 느끼게 한다. 또한 검은색은 형식적이며 권위를 상징하는 이미지를 풍기기도 한다. 검정은 어두운 계열의 몇 가지 색상을 제외하고는 어느 색과도 잘 어울린다. 특히 흰색과의 대비는 주목성이 매우 크고, 극과 극의 명도 대비로 도시적인 느낌을 전달한다. 우리나라에서는 물과 북쪽, 겨울을 의미한다.

▶ 긍정적 이미지 : 엄숙, 엄격, 권위, 모던, 신비, 지적, 규율, 단호한, 결단력, 세련됨, 고급스런, 지적 교양, 위엄 있는
▶ 부정적 이미지 : 공포, 죽음, 악마, 지옥, 불안, 부정, 범죄, 상실, 종말, 아픔, 죄, 잔인한, 답답함, 중압감

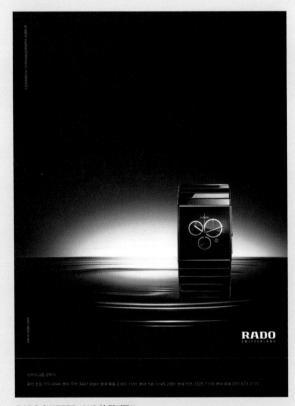

RADO SWITZERLAND의 잡지광고
스포트라이트가 비춰진 무대 위에 방금 등장한 것 같은 분위기를 연출했다.
검정이 보여주는 중압감은 고스란히 제품의 고급스런 품격으로 내려앉고,
스스로 빛을 삼켜버릴 듯한 모습으로 타깃 오디언스를 유혹한다.

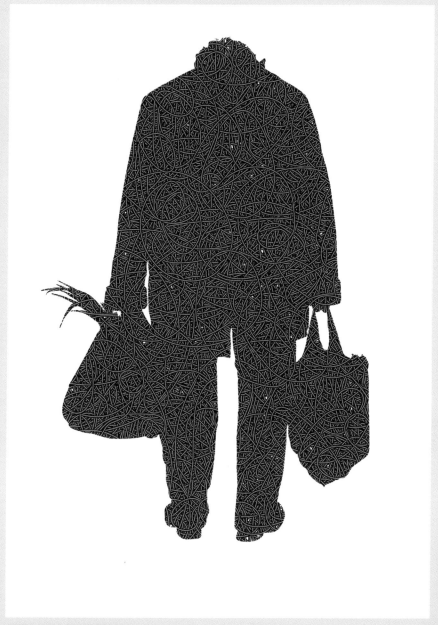

신정철 첫 개인전 '기러기 아빠' 의 포스터
대한민국 기러기 아빠의 내면을 복잡한 선과 검정으로 채워진 실루엣을 통해 표현하였다.
미래의 행복을 위해 현재의 행복을 저당잡혀버리고 혼자 남아 쓸쓸하게 살아가는 모습이 애처롭다.

⑪ **금색** gold C16+M25+Y93+K3 R207+G171+B22

금색은 자연의 풍요로움과 부(富)를 상징하며, 위엄 있고 장식적이며 빛과 영예의 이미지를 지니고 있기도 하다. 보라색이나 사수색과 배색을 하면 화려한 느낌을 전달하고, 밝은 초록이나 탁한 갈색과 섞으면 낭만이 있는 가을의 이미지를 느끼게 해준다. 전원적인 이미지와 태양을 상징하는 색이기도 하며, 축제 등 큰 규모의 잔치에도 많이 사용된다.

▶ 긍정적 이미지 : 부(富), 위엄, 영광, 지혜, 짙은, 화려한, 충실한, 전원적인, 풍요로운, 신비한 태양
▶ 부정적 이미지 : 우상 숭배, 호화로운, 와일드한, 사치스러운

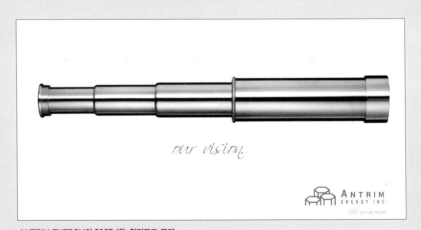

ANTRIM ENERGY의 2007 애뉴얼리포트 표지
유전개발 업체인 *Antrim Energy*의 애뉴얼리포트 표지이다. 석유를 금광에 비유하듯이
황금빛 상징물이 훈장처럼 비전을 제시한다. 망원경은 세상을 확대해서 보게 해주는 도구이다.
그래서 종종 미래를 앞당겨 보는 상징물로 사용되곤 한다.

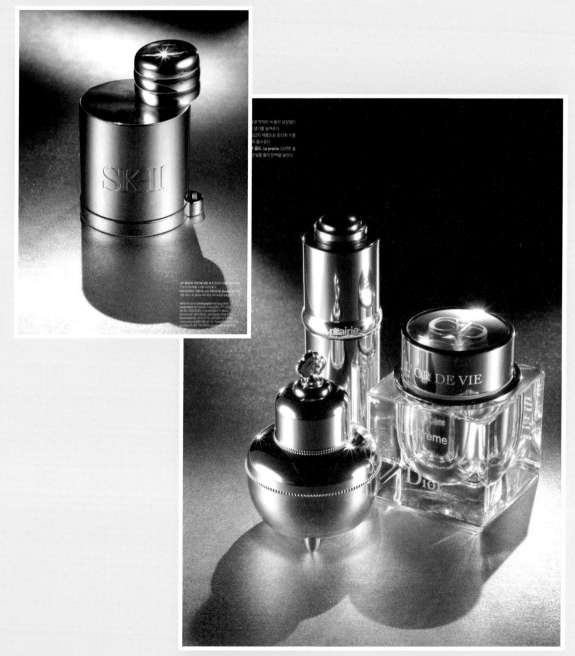

MUINE 2008 10월호 204-205 내지
금은 그 희소성으로 인해 귀금속으로 분류되지만, 그 자체로도 화려한 아름다움을 뽐낸다. 맑고 투명한 금빛이
제품 구석구석을 화려하게 비추고 있다. 금색은 고급스러움을, 투명함은 젊음의 영원성을 은유하듯이 발산하고 있다.

⑫ **은색** silver C20+M14+Y17+K2 R199+G198+B187

은색은 연내석이며 수수한 느낌과 함께 검소하고 이지적인 성격을 가지고 있는 색이다. 어울리는 배색은 한색 계열이며, 맑은 색과는 어우려시기가 임늘다. 특히 회색이 조합된 탁색과의 배색이 효과적이며, 겨울의 흐린 하늘을 연상하게 한다. 은색은 세련된 느낌과 더불어 합리적이고 과학적이며 이성적인 감각을 표현하기에 좋은 색이기도 하다.

▶ 긍정적 이미지 : 명성, 이지적, 현대적, 세련된, 검소한, 수수한, 지적인, 서정적, 유연한, 품위 있는, 과학적인
▶ 부정적 이미지 : 추운, 기계적, 인공적, 촌스러운

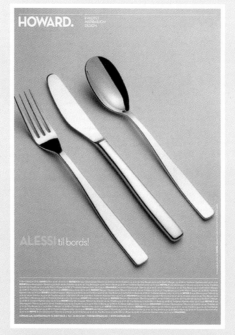

HOWARD의 잡지광고
금색이 뜨겁게 타오르는 화려함이라면, 은색은 도시의 세련됨과
차가운 긴장감을 동시에 느끼게 해주는 색이라고 할 수 있다.
하지만 회색빛 배경과 살짝 틀어버린 구도는 한결 여유로운
느낌으로 감정의 온도를 조절해준다.

LUXURY 2009 3월호 256 내지
은색의 쥬얼리 제품은 젊은 사람들이 선호한다. 은색이 주는
모던한 분위기뿐만 아니라 무엇과도 잘 어울리는 색감적인
요인도 크다. 순백의 바탕을 가로지르는 은빛 물결은 숨이
막힐 정도로 아름답다.

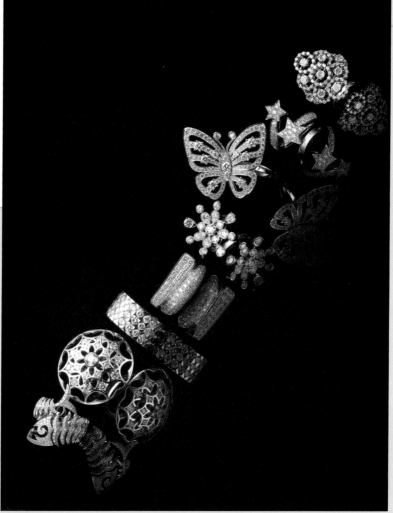

LUXURY 2009 3월호 258 내지
검정과의 대비는 흰색과 비교했을 때 젊음의 아름다움보다 연륜의 화려함을 더 강하게 느끼게 한다.
은빛이 화려할수록 검은 배경은 더 어두워지고, 어두워진 배경은 은색의 화려함을 더욱 빛나게 해준다.

여백
white space

여백은 시각적 휴식을 제공하며,
커뮤니케이션 제고를 위해 주도적 역할을 한다.

(1) 여백의 의미

여백이란 레이아웃 구성요소를 둘러싼 빈 공간으로, 디자인에서 숨 쉴 수 있는 여유를 제공한다. 여백이 반드시 흰색일 필요는 없으며, 디자인에서 텍스트 또는 그래픽 요소가 없는 모든 공간을 말한다. 오디언스에게는 휴식을 부여하는 효과가 있으며, 타이포그래퍼의 시각에서는 감각적인 구성, 리듬감의 조절, 그리고 강조를 위한 수단이 되어준다.

여백은 남은 공간이 아니라 디자이너의 의도가 담긴 포지티브한positive 공간이다. 즉 타이포그래피, 사진, 일러스트레이션 등과 같이 중요한 레이아웃 구성요소 중 하나이므로 디자인 실행 시 반드시 고려해야 할 사항이다. 스위스의 야콥 부르크하르트Jacob Burckhardt는 "지면 속의 여백은 중요한 비즈니스 중에 간헐적으로 나누는 담소나 농담, 또는 배회나 산책과 같다"고 하며 여백의 중요성을 강조했다. 텍스트만으로 가득 채운 수백 페이지의 서적을 읽어야 하는 상황은 누구나 상상조차 하기 싫을 것이다.

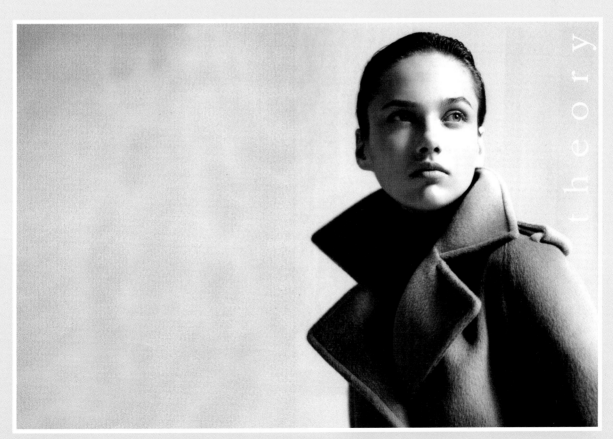

*theory*의 잡지광고
바깥쪽으로 향한 시선은 여백의 물리적인 공간 이상의 여유를 보여준다. 마치 광각렌즈로 보는 듯한 시원함을 선사한다.
여백이 중요한 건 휴식의 효과뿐만 아니라 시선을 모을 수 있는 집중의 힘도 가지고 있기 때문이다.

1차 (월드베이스볼클래식)

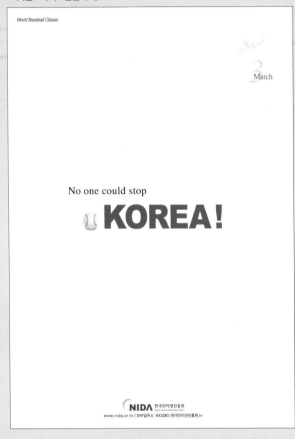

2차 (독일월드컵)

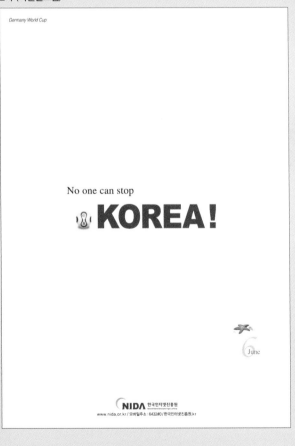

3차 (2단계 .KR도메인)

Second Level English.kr Domain

On September, nothing comes in front of

Launching the Second Level English.kr Domain as
the new cyber territory of KOREA!

Compared to the conventional third level domain,
Second Level English.kr Domain(ex nida.kr)
that does not use .co, .or, .ac., etc.
will be more convenient and faster for the Internet users.

NIDA 한국인터넷진흥원
National Internet Development Agency of Korea

www.nida.or.kr / 모바일주소 : 6432#0 / 한국인터넷진흥원.kr

한국인터넷진흥원 티저광고 – 'Two Steps Domain'
2006 IBA Best Magazine Ad/Campaign 부문에서 Stevie Awards(大賞)를 수상한 'Two Steps Domain'은
2006년 빅 이슈를 컨셉으로 캠페인을 전개했다. 3월에 열렸던 월드베이스볼클래식과 6월에 열렸던 독일월드컵,
그리고 9월에 도입된 2단계 .KR도메인을 티저광고에 활용하여 메시지를 효과적으로 전달했다.

(2) 여백의 기능

여백은 전달하려는 정보를 오디언스가 쉽게 받아들이게 하는 기능을 한다. 텍스트 블록을 둘러싸고 공간을 만드는 여백의 경우가 그렇다. 독일의 타이포그래퍼 얀 치홀트 Jan Tschihold는 여백을 '좋은 디자인의 허파'라고 표현했다. 즉, 적절하게 활용된 여백은 입체적 공간을 부여하고 생기 있는 레이아웃을 만드는 데 중요한 역할을 한다. 디자이너의 의도적 여백은 오디언스의 시선을 유도하여 주목성을 높일 수 있다.

공간을 레이아웃 구성요소로만 가득 채우는 것은 오디언스에게 부담을 주며, 답답함과 산만함으로 피로를 가중시켜 결국은 시선 이탈의 원인이 된다. 여백이 타이포그래피, 사진과 일러스트레이션 등과 시각적인 균형과 조화를 이룰 때 안정적이고 편안한 레이아웃이 될 수 있다.

특히 디자이너가 텍스트 혹은 이미지만으로 공간을 구성해야 하는 상황에 놓일 경우, 여백은 필수불가결한 요소로서 더욱 중요한 위치에 놓이게 된다. 그러므로 디자이너들은 여백이 레이아웃 구성에 빠져서는 안 되는 핵심적인 요소 중 하나라는 사실을 명심해야 할 것이다.

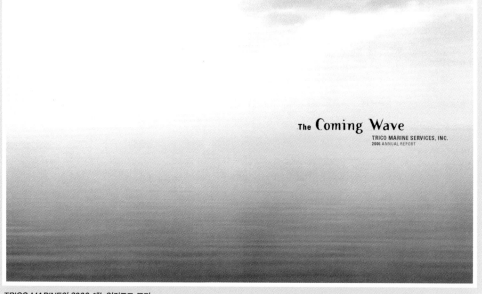

TRICO MARINE의 2006 애뉴얼리포트 표지
하루의 피로를 씻어주듯 시원함과 편안함이 화면을 가득 메우고 있다. 그러면서 시선은 거의 강제적으로 이끌리듯 텍스트를 향한다.
지평선에 누워 있는 휴식 같은 서체가 조용한 눈빛으로 독자를 반긴다.

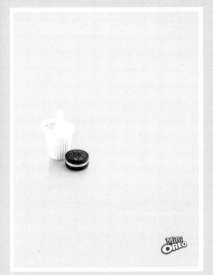

Mini OREO의 잡지광고
여백은 여백이 아닌 곳을 위해 존재한다. 넓은 방안에 쿠키 한 조각이 우유와 함께 외롭게 놓여 있다. 여백이 허기를 유발한다. 하지만 하나만 남아 있는 쿠키는 더욱 간절하다. 심리적 허기를 동원한 재미있는 광고이다.

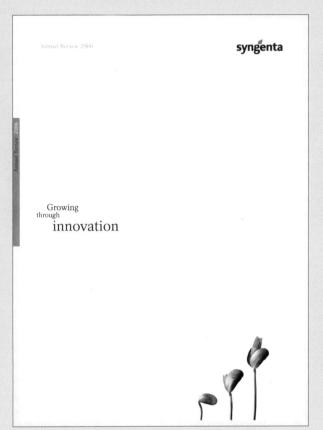

Syngenta의 2006 애뉴얼리포트 표지
작은 새싹의 모습이 넓디 넓은 여백으로 인해 더 작게 느껴진다. 여백은 주어진 오브젝트의 상대적인 크기에 영향을 미친다. 작지만 몸이 터지는 아픔을 견디고 변화를 넘어선 혁명의 조용한 출발을 인상적으로 알리고 있다.

여백의 중요성

- 숨 쉴 수 있는 여유를 제공한다.
- 디자이너의 의도를 가진 포지티브한 공간이다.
- 입체적 공간으로 생동감 있는 레이아웃을 만든다.
- 시선을 집중시켜 주목성을 높인다.
- 레이아웃 구성요소의 조화를 유도한다.

LAYOUT
PRINCIPLES
레이아웃의 구성원리

디자이너는 레이아웃의 구성원리인 통일, 변화, 균형, 율동, 강조를 통해
아름답고 조화로운 창의적인 제작물을 만들 수 있다.
더불어 대중의 눈과 심리적인 부분까지 고려하여 의도적 또는 감각적으로
디자인의 원리를 표현할 수 있어야 한다.

통일
unity

레이아웃 구성요소들의 적절한 조화는
시각적 통일을 이루는 근본이다.

통일은 레이아웃 구성요소들의 조형적 결합과 질서를 말한다. 통일된 레이아웃은 내용 파악을 쉽게 하며, 공간 전체를 하나로 보이게 만들어 질서를 부여한다. 하지만 지나치게 통일에 의존하다보면 딱딱하고 무미건조해질 수 있으므로, 레이아웃에 포인트를 주는 적절한 변화가 필요하다.

SHISEIDO의 2007 애뉴얼리포트 내지
이미지와 텍스트가 서로 밀접하게 연관되어 있고 텍스트를 구성하는 요소가 복잡하게 링크되어 있을 때에는 반드시 구성요소를 일정한 포맷으로 통일시킬 필요가 있다.
레이아웃이라는 것은 정보를 제대로 전달하는 근원적인 목적이 달성되었을 때 비로소 의미가 있는 것이기 때문이다.

통일은 기본적인 테마를 가지고 있는 여러 요소들 속에 나타나는 것으로, 형태의 일관성이나 일관된 패턴 등을 나타낸다. 즉 디자인에 관련된 요소 각각의 집합체가 아니라, 전체가 하나로 느껴질 수 있어야 함을 의미한다. 그러므로 구성요소들의 조화는 공간에 통일감을 느끼게 해주는 매우 중요한 요인이다.

레이아웃에 있어 통일은 디자이너의 의도나 컨셉트를 뚜렷하게 전달하면서, 시각적 통일성을 이루는 것이 관건이다. 통일감 있는 디자인을 위해서는 테마, 크기, 형태 등의 반복과 색채, 질감, 재료 등의 미적 결합이 필수적이라 할 수 있다.

SHARP의 2006 애뉴얼리포트 내지
통일은 독자에게 있어서 지도와도 같다. 복잡한 미로를 헤매지 않고 목적지까지
도달할 수 있게 도와주는 친절한 지도가 되기 위해선, 지나친 자의적 해석은 지양하고
독자의 입장에서 판단할 수 있는 객관적 작업이 필요하다.

(1) 조화 harmony

조화는 둘 이상의 요소 또는 부분이 상호 보완적인 관계를 맺으면서, 감각적 효과를 극대화시키고 디자인의 통일감을 가지는 것을 말한다. 즉 모든 구성요소가 서로 어우러져 완전한 전체로 표현되는 것이라 할 수 있다. 조화가 부족하면 다른 구성원리의 내용이 알차더라도, 통일감을 잃고 산만해지기 쉽다.

훌륭한 조화는 각 요소간에 공통점과 차이점이 함께 공존하고 있을 때 얻어지는 것이 일반적이다. 그러므로 적절한 통일과 대비가 이루어졌을 때 완벽한 조화를 만든다고 할 수 있다. 율동이나 균형 등의 원리도 조화를 통해 생기므로, 조화는 여러 가지 구성요소를 통합하는 복합적인 디자인 원리라 할 수 있다.

Constellation Energy의 2006 애뉴얼리포트 내지
프레임을 가득 메운 이미지 속의 텍스트와, 텍스트로 가득한 공간에 배치된
이미지가 대비되며 조화를 이루고 있다. 강한 대비는 훌륭한 조화를
도모하는 가장 일반적이면서 강력한 방법이다.

iMTM의 브로슈어 내지

종이에 인쇄된 교과서의 텍스트와 화려한 기능이 구현되는 멀티미디어 동영상 자료가 대비되는 구성이 조화를 이룬다.
이러한 대비는 차가운 물과 뜨거운 물에 번갈아 몸을 담갔을 때 느끼는 자극처럼 시각적으로 강한 인상을 준다.

(2) 질서 order

질서는 자연이나 인간 사회를 지배하는 보편적 원리와 여러 가지 특성을 하나의 규격에 맞게 정리하는 것이다. 즉 혼란 없이 순조롭게 디자인에 통일감을 줄 수 있는 원리로서, 디자이너가 지닌 주관적 미의식의 철학이라고 말할 수도 있을 것이다. 다시 말하면 질서는 좋은 디자인이 되기 위한 조건인 실용성과 심미성, 독창성 등이 서로 조화롭게 유지되는 것이다.

Coca-Cola의 2007 애뉴얼리뷰 내지
길게 늘어선 사람들이 독자로 하여금 일상의 자연스런 질서를 느끼게 해준다. 시선은 물이 흐르듯 자연스럽게 이미지와 텍스트를 따라서 최소한의 동선으로 움직이게 된다.

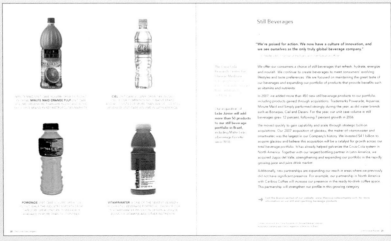

Coca-Cola의 2007 애뉴얼리뷰 내지
쟁반이나 접시 위에 음료수가 올려져 있는 듯한 모습이 정확히 4등분한 화면 속에서 더욱 안정적으로 보인다.
복잡하지 않고 실용적임에도 불구하고 멋을 잃지 않고 충분히 세련된 모습을 보여준다.

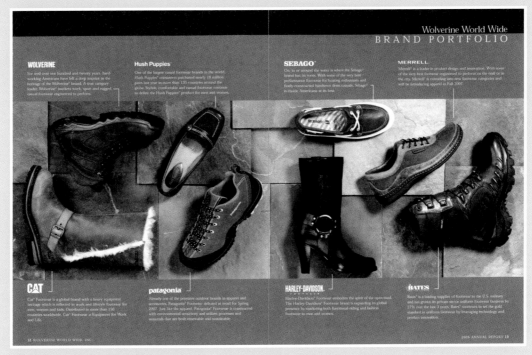

Wolverine World Wide의 2007 애뉴얼리포트 내지
신발마저 정돈되어 있었으면 무미건조한 구성이 될 뻔했다. 하지만 그렇다고 아무렇게나 흐트러 놓은 것은 아니다.
감각적으로 틀어진 이미지들에 시선을 붙잡아 놓는 역할을 텍스트가 해내고 있다.

WOLSELEY의 2007 애뉴얼리포트 내지
도표를 보는 듯한 질서가 느껴진다. 전혀 다른 다양한 형태의 BI를 같은 크기로 분할된
영역에 나누어 배치했다. 전체 틀 속에서 복잡하지 않고 일목요연하게 하나의 덩어리를
형성하고 있다.

변화

variety

탁월한 감각을 바탕으로 한 변화는 통일과의
긴밀한 조화로 만들어진다.

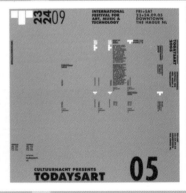

TODAYS ART Festival의 아이덴티티 & 광고
변화는 철저히 질서 속에서 이루어지고 있고, 마치 변주곡처럼 발전과 성장을 거듭하고 있다.
배치가 바뀌고 구성이 변화하지만 결국 일관되게 흐르는 아이덴티티의 틀을 벗어나지 않고 있다.

통일과 변화는 흥미 있는 레이아웃을 만들고 살아 숨 쉬는 공간을 부여한다. 공간에 개성을 표현하고 생명력을 불어 넣는 변화는 통일만큼이나 대단히 중요하다. 효과적인 변화는 정확한 메시지 전달이 주목적인 통일의 영역을 침해하지 않는 범위 내에서의 변화를 말한다. 극단적인 변화는 혼란과 무질서를 초래하며, 산만한 레이아웃을 만들 수 있기 때문이다.

통일된 레이아웃과 적절한 변화의 조합은 시각적 흥미를 자극하며, 탁월한 감각을 바탕으로 한 변화는 통일과의 긴밀한 조화를 통해 수준 높은 공간을 창출한다. 하지만 과도한 공간의 변화는 산만한 레이아웃을 만들며, 이미지의 아이덴티티를 찾지 못해 혼란에 빠질 수도 있다. 그러므로 통일과 변화의 이상적 균형은 오디언스와의 원활한 커뮤니케이션을 위한 필수조건이라 할 수 있다.

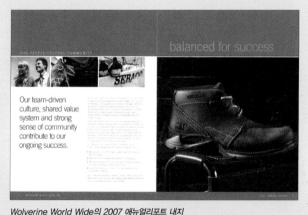
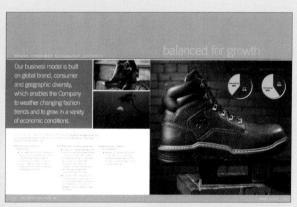

Wolverine World Wide의 2007 애뉴얼리포트 내지
색감의 변화를 철저하게 제품과 주위 환경과의 조화를 고려해서 일관성 있게 진행하였다. 펼침면 전체를 가로지르는 위아래 띠는 그대로 유지하되, 지루할 수 있는 포맷에 작은 변화를 줌으로써 읽고 보는 재미를 더해준다.

(1) 비례 proportion

비례란 크기 또는 장단의 비를 말하며, 공간과 사물이 있으면 어디서나 존재한다. 창조적인 조화라고 할 수 있는 비례는, 편안함을 결정하는 디자인 요소이기도 하다. 잘못된 비례는 오디언스로 하여금 시각적 혼란과 더불어 불편함을 전달한다.

좋은 레이아웃이란 여러 구성요소들이 서로 조화를 이루며, 좋은 비례를 가졌다는 것을 뜻한다. 비례는 통일과 변화를 자유롭게 할 수 있는 레이아웃의 중요한 원리로 자리매김하고 있다. 가장 아름다운 비례는 감성과 신비감을 자극하는 황금비례 golden section 로서 시각디자인 전반에 걸쳐 많은 영향을 끼치고 있다.

D-BASF의 2006 애뉴얼리포트 표지
황금비례는 8대 13 정도로 분할된 비례를 의미한다. 아래쪽에 녹색으로 처리된 바와 전체 화면의 비율이라든지, 전체 화면에서 인물이 배치되어있는 비례 등이 황금비례를 보이고 있다.

Lufthansa의 2007 애뉴얼리포트 내지
전체 화면과 흰 여백의 비율이 황금비례를 보이면서 경쾌한 리듬감을 표현해내고 있다. 이런 비례가 아름답게 느껴지는 이유는 비례를 통해 균형의 미를 찾을 수 있기 때문이다.

Arizona Head Start Association의 2006 애뉴얼리포트 표지
화면 속에 분할된 면적의 비례와 함께 사진 속에 표현된 아이들의 상대적인 면적에서도 비례를 찾을 수 있다. 면적이나 부피의 비례와 더불어 질량의 비례에서도 균형의 미를 발견할 수 있다.

(2) 변형 transformation

변형은 테마의 특성을 부각시키기 위해 강조하고자 하는 부분의 형태를 변화시켜 심플하게 표현하는 것을 말한다. 디자이너는 변형된 형태를 통해 감정과 개성 등을 오디언스에게 강하게 전달할 수 있다. 무엇보다도 중요한 것은 강조하고자 하는 부분을 과장시켜 시선을 유도하는 것이다. 디자이너의 제작의도에 따라 느낌이 달라질 수 있으므로, 아이디어 발상과 표현방법에 충분한 시간을 할애하는 것이 좋다.

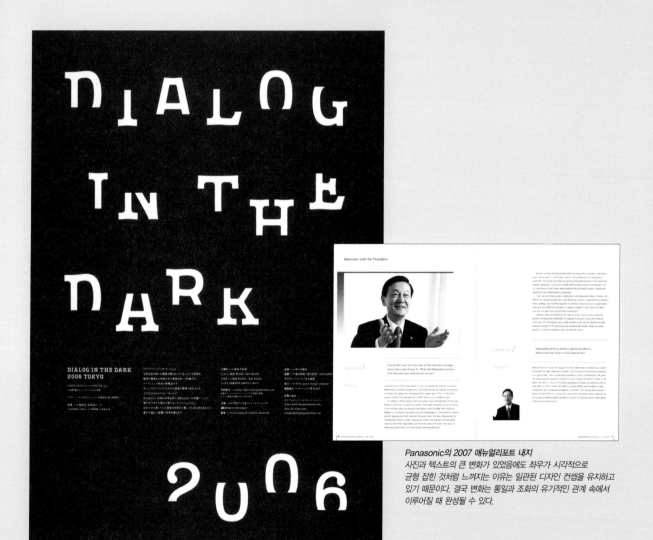

Panasonic의 2007 애뉴얼리포트 내지
사진과 텍스트의 큰 변화가 있었음에도 좌우가 시각적으로 균형 잡힌 것처럼 느껴지는 이유는 일관된 디자인 컨셉을 유지하고 있기 때문이다. 결국 변화는 통일과 조화의 유기적인 관계 속에서 이루어질 때 완성될 수 있다.

DIALOG IN THE DARK 2006 TOKYO의 전시 포스터
가독성은 상대적인 것이다. 절대적인 관점에서 바라본다면 이 포스터의 텍스트는 가독성이 매우 떨어지는 것처럼 보인다. 하지만 디자이너의 개성이 넘치는 변형으로 인해 시선을 모을 수 있고 그렇게 모아진 주의력은 오히려 철자의 가독성을 높여주는 역할을 한다.

균형
balance

좋은 레이아웃은 창의적 아이디어와 비대칭을 통한
동적 균형에서 나온다.

균형은 평형 또는 상응이라고도 하며, 성공적인 레이아웃의 결정적 요소라고 할 수 있다. 시각적 균형은 비대칭 구성에서 얻어지는 동적 균형dynamic balance과 대칭 구성에서 이루어지는 정적 균형static balance으로 구분 되는데, 이를 통해 질서와 안정, 통일감을 느낄 수 있다.

Tyler의 2007 애뉴얼리포트 내지
좌우의 공간을 전혀 다른 성질의 요소가 차지하고 있지만 균형이 이루어지고 있다.
결국 균형은 좌우의 무게감을 통해 이루어진다고 볼 수 있는데, 색상, 여백, 텍스트의 굵기,
이미지의 크기 등이 복합적으로 작용하여 무게를 결정 짓는다.

SAMSUNG의 2007 애뉴얼리포트 내지
여백은 비어 있는 공간이 아니다. 지면을 차지하고 무게를 이루는 하나의 구성요소이다.
적절한 여백의 배치는 화면 전체의 균형을 유지시켜주는 중요한 역할을 한다.
그렇기 때문에 심한 불균형 속에서도 균형을 찾을 수 있다.

비대칭을 통한 동적 균형은, 디자인의 중심에서 나누어진 두 면이 서로 겹쳐지지 않지만 시각적으로 균등하다는 것을 의미한다. 형태상으로는 불균형해도 레이아웃을 통해 균형을 이루며 개성과 역동성을 느끼게 한다. 균형을 통해 안정된 레이아웃을 손쉽게 만들 수 있으나, 구성요소간의 균형이 상실되면 안정감도 깨지게 된다. 균형을 상실한 레이아웃은 불안하며, 오디언스로 하여금 쉽게 싫증을 느끼게 한다.

레이아웃에서 둘 이상의 요소에 시각적으로 힘이 분산되어 있으면 안정감을 준다. 그러나 똑같은 무게와 형태로 대칭을 이루고 있다면, 재미없고 지루하며 결핍된 균형의 미를 가졌다고 할 수 있다. 그러므로 성공적인 레이아웃을 위해서는 아이디어만큼이나 비대칭을 통한 동적 균형이 중요하다고 말할 수 있다.

(1) 대칭 symmetry

대칭은 상하좌우로 동일한 위치와 형shape이 마주 보고 있어, 질서에 의한 통일감을 준다. 구성요소의 배열이 쉽고 정지된 느낌이 강하므로, 정적인 이미지를 만들기에 용이하다. 또한 위엄 있고 고요하며 안정감을 주기에 적합한 구조를 가지고 있다. 하지만 단조롭고 보수적이며 경직되어 있어, 흥미를 느끼기 어렵다는 단점이 있다.

IDEXX의 2005 애뉴얼리포트 표지
색상과 레이아웃이 마치 데칼코마니를 한듯 대칭을 이루고 있다. 대칭은 균형감을 느낄 수 있는 가장 일반적인 방법이다.
가운데 사진을 의도적으로 틀어서 자칫 완벽한 대칭으로 인해 느껴질 수 있는 지루함을 살짝 비켜갔다.

actavis의 2006 애뉴얼리포트 내지
시각적으로는 텍스트만 뚜렷한 대칭을 이루고 있지만, 자세히 살펴보면 사진도 대칭을 이루고 있다.
사진의 검정 부분만을 덜어서 무게를 달아보면 비슷할 것이라는 면에서, 타깃 오디언스로 하여금
심리적인 대칭을 느끼게 한다고 볼 수 있다.

(2) 비대칭 asymmetry

비대칭 균형은 형태나 구성이 다르지만 시각적으로 균형을 이루는 것으로, 동적인 긴장감을
주고 개성적인 표현을 가능하게 한다. 또한 구성 전체에 시선을 유도하여, 오디언스로 하여금
현대적인 세련미와 완성도 높은 성숙미를 느끼게 한다. 비대칭 균형은 전적으로 디자이너의
감각에 의존하므로, 뛰어난 상상력과 고도의 테크닉이 필요하다.

Alcatel-Lucent의 2006 애뉴얼리포트 내지
자유롭지만 결코 무질서하지 않다. 그 이유는 심리적으로 균형을 이루고 있기 때문이다. 단순히 눈에 보이는 물리적인
질서가 균형의 전부는 아니기에, 디자이너는 이런 균형을 감각적으로 느끼고 찾을 수 있도록 노력해야 한다.

율동
rhythm

율동은 역동적인 규칙성과 아름다움을 느낄 수 있는
시각적인 움직임이다.

율동은 일정한 통일성을 전제로 한 동적 변화를 뜻한다. 각 요소들의 강약 또는 단위의 장단
이 주기적인 연속성을 가진 운동이라고도 할 수 있는데, 점·선·면 등으로 생기는 기울기,
색채의 구별을 통한 면적의 대비, 이미지 변화를 통한 공간의 배열 등이 율동을 만들어낸다.
율동을 적용하면 생동감 있고 흥미로운 디자인을 만들어낼 수 있는 반면, 무시될 경우에는 질
서와 운동감을 느끼기 힘들고 딱딱하며 어색한 느낌의 디자인이 되기 쉽다.

WARNER ESTATE의 2007 애뉴얼리포트 내지
레이아웃의 운율과 리듬을 만들어내는 공간 속의 율동은 독자들이 뛰어놀 수 있는 상상의 놀이터를 제공하는
것과 유사하다. 이제 막 춤을 추기 시작하는 듯한 이 여인은 오디언스의 머릿속에서 계속 춤출 것이다.

율동은 리듬 또는 동세라고도 하며, 역동적인 규칙성을 가지고 있어 디자인에 생기를 불어 넣고 경쾌한 느낌을 전달한다. 또한 강한 이미지를 만들어 보다 신속하게 인지시키는 역할을 수행한다. 디자인에서 율동이란 강한 힘과 약한 힘이 규칙적으로 작용할 때 나타나는 원리이다. 즉 하나의 아이디어나 공간 또는 요소에서 다른 것으로의 이동이나 주기를 이용한 대비 구조를 통해 이루어진다.

다른 원리에 비해 존재감이 강한 율동은 자연스러우며, 아름다움을 느낄 수 있는 시각적인 움직임visual movement이다. 그런 의미에서 동적인 원리이며 또한 방향감이 필수적으로 따르는 방향의 원리라고 말할 수 있다. 리듬감을 창출하기 위해서는 각각의 모티프motif가 균형을 이루어야 하며, 연속적인 나열에도 지루하지 않고 리듬감을 지속적으로 느낄 수 있도록 디자인하는 것이 중요하다.

QUALCOMM의 2002 애뉴얼리포트 내지
율동이 효과적인 이유는 오디언스에게 상상할 수 있는 단초를 제공한다는 데 있다. 정적이고 수동적인 상황은 답답하다. 오디언스가 능동적으로 개입할 때, 그리고 그곳에 몰입할 때 감동은 찾아온다.

(1) 반복 ^{repetition}

반복은 디자인 요소를 같은 양이나 같은 간격으로 되풀이해서, 움직임과 리듬감을 만드는 것을 말한다. 이것은 자연이 가진 질서 중에서 가장 보편적이며 단순한 형태라고 할 수 있다.

*Royal College of Pathologists*의 브로슈어 표지
인쇄를 할때 *CMYK*의 네 가지 색으로 분판을 하게 되는데, 그때 생기는 망점을 확대한 것 같은 이미지이다. 다른 색채의 크고 작은 원들이 반복되고 중첩되면서 인위적이지 않고 자연스러운 율동을 만들어낸다.

(2) 연속 sequence

연속은 의미를 내포한 형태나 선이 지속적으로 흐르는 듯한 느낌을 전달하는 것을 말한다. 즉 단순한 반복이 아니라 각 단위가 연관성을 가지고 반복되는 것이다. 연속에 의한 리듬은 명확하고 정돈된 리듬을 만들며, 오디언스에게 긴장감을 전달하는 특성을 가지고 있다.

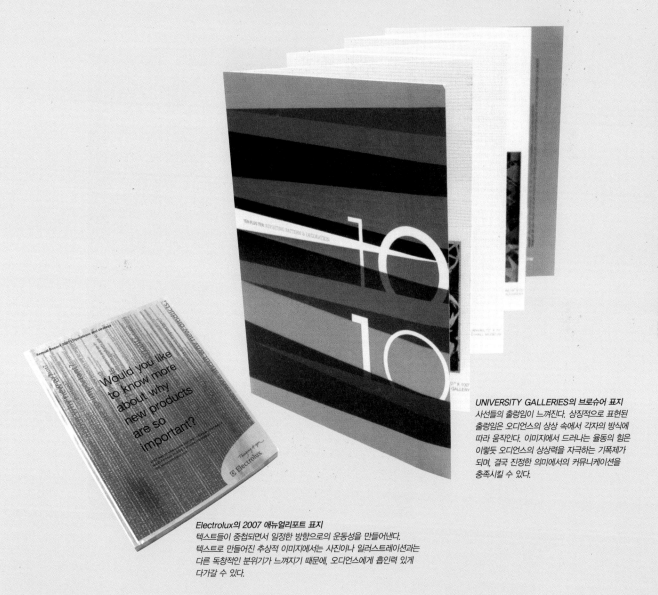

*UNIVERSITY GALLERIES*의 **브로슈어 표지**
사선들의 출렁임이 느껴진다. 상징적으로 표현된 출렁임은 오디언스의 상상 속에서 각자의 방식에 따라 움직인다. 이미지에서 드러나는 율동의 힘은 이렇듯 오디언스의 상상력을 자극하는 기폭제가 되며, 결국 진정한 의미에서의 커뮤니케이션을 충족시킬 수 있다.

*Electrolux*의 *2007 애뉴얼리포트 표지*
텍스트들이 중첩되면서 일정한 방향으로의 운동성을 만들어낸다. 텍스트로 만들어진 추상적 이미지에서는 사진이나 일러스트레이션과는 다른 독창적인 분위기가 느껴지기 때문에, 오디언스에게 흡인력 있게 다가갈 수 있다.

(3) 점이 ^{gradation}

점이는 양이 적은 것에서 많은 것으로, 크기가 작은 것에서 큰 것으로, 넓이가 좁은 것에서 넓은 것으로, 강도가 약한 것에서 센 것으로 변하거나, 혹은 그 반대로 변하는 것을 말한다. 점이는 단계적인 리듬의 효과를 만드는 특징이 있어, 단순한 반복보다 흥미를 유발시키는 힘이 훨씬 크다. 또한 원근의 효과와 평면을 입체로 만드는 시각적 효과를 가지고 있다.

gallery: Johann Konig의 2006 인쇄광고
점이를 이루고 있는 이미지를 보면 율동과 원근감이 함께 느껴진다. 빼곡히 쌓여 있는 글자들이
단순한 배열을 이루고 있는 것 같지만 멀리서 다가오는 듯한 움직임이 화면 전체를 가득 메우고 있다.
금방이라도 거대한 원통이 굴러와 짓누를것 같은 느낌을 준다.

Sumitomo Mitsue Fianancial Group의 신문광고
굵고 가는 선들이 무리를 지어 일정한 방향으로 뻗어 나간다. 독자가 느끼는 심리적 공간은 이 선들이 보여주는
물리적 공간보다 훨씬 넓게 느껴진다. 제한된 공간의 답답함이 녹색의 세련된 라인으로 인해 시원스러움으로 바뀐다.

Luminex의 2007 애뉴얼리포트 표지
운동의 패턴과 구체적인 방향성이 읽힌다. 위아래의 방향성과 더불어 앞뒤의 공간성도 느껴지며,
다가오듯 점점 커지고 멀어지듯 작아지는 원들은 공간을 유영하는 듯하다.

(4) 방사 ^{radiation}

방사는 중심이 되는 부분^{central}에서 퍼져 나가거나, 중심부로 모아질 경우에 생기는 리듬을 말한다. 밖으로 퍼지는 것을 원심적 방사라 하고, 안으로 모이는 것을 구심적 방사라 한다. 방사는 매우 역동적이며 강한 리듬을 형성하여 시선을 끌 수 있다.

Ulhas Moses Design Studio의 2006 국제컨퍼런스 브로슈어
반복, 연속, 점이가 시각적인 운동성에만 초점을 맞추는 반면, 방사는 시선을 의도적으로 모아주는 역할까지 한다. 점점 퍼지는 형태는 달리 생각하면 점점 모이는 형태로도 보일 수 있는 것이다.

Mercedes-Benz의 인쇄광고

메르세데스 벤츠의 새로운 브레이크 시스템을 알리는 광고이다. 빠른 속도로 도로를 달리다 공을 발견했을 때 벤츠의 새로운 브레이크 시스템을 이용하면
안전하게 정지할 수 있다는 것을 비주얼과 단어를 통해 어필하고 있다. 광고의 컨셉을 명확하게 이해할 수 있는 기발하며 인상적인 광고이다.

General Mills의 2006 애뉴얼리포트 표지

시선이 원의 중심과 외곽을 반복적으로 움직이면서 특유의 율동을 만들어내고,
롤러코스터를 탄듯 떨어졌다가 치솟기를 반복하면서 주의를 끈다. 원 자체도 각자의
방식으로 크고 작은 오브젝트가 번갈아 반복되면서 나름의 율동을 느끼게 한다.

(5) 교대 _{alternation}

교대는 두 가지 이상의 단위가 전후좌우로 엇갈리거나, 규칙적인 반복을 통해 교차되는 것을 말한다. 교대된 단위의 분위기가 서로 조화를 이룰 때 효과는 더욱 증대될 수 있지만, 반대로 부조화를 이루면 그 효과는 감소된다.

FORUM LAUS 3: GRAFICA REACTIVA의 컨퍼런스 포스터
철가루가 자석에 의해 일정한 라인을 따라 모이듯 아이콘들이 늘어서 있다. 하지만 시선은 특정한 곳을 반복적으로 오간다. 이 포스터는 표면적으로는 교대를 이루지만 심리적으로는 방사의 형태를 띠고 있다.

New Art Birmingham의 2007 팸플릿
일정한 문양이 교대로 반복되면서 전체적으로 패턴의 형태를 이루고 있다. 율동의 크기가 작게
느껴지지만 똑같은 문양의 단순 반복으로 이루어진 패턴과는, 또 다른 차원의 역동성이 돋보인다.

강조

emphasis

강조되는 부분이 지나치게 많거나 넓으면
그 힘은 오히려 약해질 수 있다.

강조는 공간의 단조로움을 피하기 위해 특정한 부분을 강하게 하여 다른 것과 구분할 때 쓰인다. 힘의 단계를 강약으로 조절하여 요소들을 구성하는 것이다. 레이아웃에서 강조의 원리는 독창적인 공간의 표현을 가능하게 하고 시각적 만족감을 제공한다. 또한 의도적으로 오디언스의 시선을 원하는 곳으로 유도할 수 있다.

BENFIELD의 2006 애뉴얼리포트 내지
강조는 상대적인 개념이다. 제한된 공간에서 특정한 대상을 강조할 때는 나머지를 강조하지 않는 작업이 뒤따라야
더 큰 효과를 볼 수 있다. 스케일의 차이를 두는 것이 대상을 강조하는 가장 일반적인 방법이다.

강조에서 특히 유의해야 할 점은 구성요소들의 조화를 우선적으로 고려해야 한다는 것이다. 이것은 강조의 부작용으로 인해 공간 전체의 질서가 파괴되어서는 안 된다는 것을 의미한다. 또한 강조되는 부분이 여럿이거나 필요 이상으로 넓으면, 그 힘이 오히려 약해질 수 있다는 것을 꼭 명심해야 한다.

강조의 방법으로는 주목률이 높은 색상을 사용하거나, 특정 부분만 차별화하여 돌출시키는 등 여러 가지가 있을 수 있다. 일반적인 방법으로 디자인 요소와 요소, 또는 요소와 배경 사이에 공간적 관련성이 생기도록 스케일scale의 차이를 두는 방법을 들 수 있다. 이것을 통해 다양성과 차이를 만들 수 있으며, 시각 효과를 높일 수 있다. 더불어 형태, 색채, 명도 등의 적절한 활용 역시 강조를 통한 극적인 결과를 만들 수 있는 요소이다.

서울종합예술학교의 2003 브로슈어 내지
칠흑 같은 어둠 속에서 화려한 색채와 뛰어난 디테일로 무장한 이미지가 한쪽 화면을 환하게 밝히고 있다.
디자이너는 스케일이나 색상의 대비와 함께 다양한 특수효과를 이용해서 의도하는 대상을 강조하고 있다.

(1) 대비 ^{contrast}

대비는 서로 다른 성질이나 분량을 지닌 두 가지 이상의 요소를 나란히 놓았을 때, 그 차이가 현저하게 드러나는 현상을 말한다. 이것은 형태·색채·톤tone 등 각각의 특성을 명확하게 강조해주기 때문에, 공간 전체에 강한 자극이 나타나게 된다. 대비가 크면 클수록 형체가 뚜렷해짐으로써, 오디언스로 하여금 동적인 자극을 느끼게 할 수 있다. 그러나 지나치게 강한 대비는 자연스럽지 않고 실재감이 결여되어 있어 어색해 보이기 쉽다.

eBRM의 2000 브로슈어 내지
왜소한 사람은 큰 짐을 짊어질수록 더 왜소해 보이고 큰 사람은 작은 짐을 짊어질수록 더 커 보인다. 결국 작은 것은 큰 것에 의해 더 작아 보이고, 큰 것은 작은 것에 의해 더 크게 보인다. 이것이 대비를 통한 강조가 효과적일 수 있는 이유이다.

LG전자의 2007 브로슈어 내지
두 가지의 대비를 이루는 요소들이 복합적으로 작용하고 있다. 우선 양쪽 페이지 전체에 걸쳐 흑백의 대비가 보이며, 검정 바탕에 짓눌리듯 갇혀 있는 텍스트와 넓은 여백에 방목되듯 늘어서 있는 텍스트가 대비를 이룬다.

Aber의 2005 애뉴얼리포트 내지
물리적인 크기와 함께 의미의 대비도 강조의 효과를
낼 수 있다. 공사 현장의 거친 이미지와 정교하게 다듬어진
고급 액세서리는 색감과 여백 등에서 강한 대비를 이루고
있으며, 의미상으로도 명확하게 대비된다.

(2) 배경 background

배경은 중요한 요소를 부각시키기 위해 그 주위를 둘러싼 뒷 부분의 정경을 말한다. 디자인 구성요소의 크기는 배경의 크기에 반비례한다고 할 수 있다. 다시 말해 디자인 구성요소가 크면 클수록 배경은 거기에 반비례하여 작아진다.

GE의 2007 애뉴얼리포트 내지
배경적인 요소를 최소화하면서도 일정한 율동이 느껴지게 만들었다. 단순히 배경을 없애거나 비중을 줄이는 차원을 넘어서, 배경의 방향성을 제공함으로써 시선의 흐름을 인위적으로 조절하는 기능도 하고 있다.

UMB의 2007 애뉴얼리포트 내지
감각적인 타이포그래피가 멋진 배경 속을 헤엄치듯 떠다니고 있다. 텍스트보다 배경이 강조되어 있고,
텍스트는 배경 이미지를 돋보이게 하는 주변 장치로 작동하고 있다. 그로 인해 배경에 과학적이고
논리적인 무게가 더해져 오디언스에게 신뢰감을 준다.

그리드

Grid

그리드는 레이아웃의 요소들을 조화롭게 시각화시키기 위하여 사용하는
수평, 수직의 망network이다. 이는 주관적·감각적인 요소들을 객관적·과학적으로
만들어 격자형의 보이지 않는 그물망으로 모듈화시킨 것을 뜻한다.
이때, 주어진 공간을 체계적으로 배치하기 위하여 단column이나 행간leading,
페이지 여백$^{white\ space}$ 등으로 치밀하게 계산하여 구분한다.

GRID
UNDERSTANDING
그리드의 이해

그리드는 레이아웃 구성요소를 빛나게 해주는 도구이며 수단이지,
디자이너의 자유를 억압하고 형태를 획일화시키는 장치는 아니다.
그러므로 그리드에 너무 집착하다보면 융통성 없는 어설픈 결과물이
나올 수도 있다는 점을 간과해서는 안된다.

그리드의 이해

그리드는 레이아웃의 요소들을 조화롭게 시각화시키기 위하여 사용하는 수평, 수직의 망 network이다. 이는 주관적·감각적인 요소들을 객관적·과학적으로 만들어 격자형의 보이지 않는 그물망으로 모듈화시킨 것을 뜻한다. 이때, 주어진 공간을 체계적으로 배치하기 위해 치밀하게 계산하여 단column이나 행간leading, 페이지 여백white space 등으로 구분한다. 이렇게 계산된 그리드는 오디언스audience로 하여금 통일성과 안정감을 느끼게 한다.

그리드는 제작물의 일관성을 구축하는 데 큰 도움을 주며 정돈된 체계의 근거를 제공한다. 그리드를 나누는 공간 단위인 그리드 모듈의 수와 크기가 반드시 정해져 있는 것은 아니지만, 그리드 모듈이 시각적 일관성을 가지고 레이아웃 구성요소를 빛나게 해주는 도구인 만큼 많이 사용될수록 좋은 결과물이 나올 가능성이 크다고 할 수 있다.

그리드는 신문, 잡지, 서적, 인쇄 광고, 브로슈어brochure, 카탈로그catalogue, 팸플릿pamphlet 등 2차원적 환경에서 활용되고 있을 뿐 아니라 제품, 건축물, 전시장, 쇼 윈도우show window의 디스플레이display 등 3차원적 환경에서도 다양하게 활용되고 있다.

일반적으로 텍스트상에서 연속성을 필요로 하는 마주 보는spread 페이지나 많은 분량의 페이지 작업 시에는 그리드를 사용하는 것이 바람직하다. 전시장의 경우에는 관람자가 쉽게 이해하고 시간적, 심미적 견지에서 편의를 느끼도록 실용적이며 조직적으로 배치하는 것이 좋다. 이때 대개의 경우는 벽과 바닥, 그리고 천장에 이르기까지 그리드가 적용된다.

"그리드는 디자인의 보증인이 아닌 보조자다. 디자인에는 수많은 가능한 방법이 있으며, 각 디자이너들은 개개인의 스타일에 적합한 해결 방법을 찾아야 한다. 그러나 디자이너는 그리드를 어떻게 사용하여야 하는지 반드시 배워야 한다. 왜냐하면 그리드는 훈련을 요구하는 예술이기 때문이다."

요제프 뮐러 브로크만(Josef Muller Brockmann)

IT is the business & business is the IT
ITIL을 만나면 IT서비스 및 관리의 선진화를 이룰 수 있습니다

선진 IT서비스의 Best Practice, IT서비스 및 관리의 국제 표준인 ITIL을
삼성SDS 멀티캠퍼스에서 만나보십시오
삼성SDS에는 53명의 ITIL매니저가 있습니다

ITIL ◆
The IT Infrastructure Library

삼성SDS SAMSUNG

그리드의 장점

- 정보의 조직 · 명료 · 집중화
- 창조성과 객관성의 증대
- 디자인 요소의 통합과 공간의 체계적 통제
- 제작 과정의 합리화를 통한 시간과 비용의 단축

삼성SDS의 ITIL 리플릿
체계적인 알고리즘을 상징하듯 표지를 가득 메운 모듈이 회사에 대한 신뢰감을 더해준다.
그리드는 디자이너에게 있어서 나침반과도 같다. 정보를 조직화, 명료화, 집중화시키고,
기술적 제작 과정의 합리화를 통해 시간과 비용을 단축시킬 수 있기 때문이다.

황금 분할 golden section

8:13의 황금 분할은 디자인의 균형을 잡는 데 매우 중요한 역할을 한다

황금 분할은 사람의 눈에 가장 편안하고 아름답게 보이는 1:1.618의 비율을 말한다. 고대인들은 황금 분할을 좋아했으며, 여기에 절대적 아름다움이 내포되어 있다고 생각했다. 가로와 세로 비율이 짧은 부분 8과 긴 부분 13으로 이루어진 것이 황금비율인데, 이는 종이의 규격에도 적용되어 디자인의 균형을 잡는 데 매우 중요한 역할을 한다.

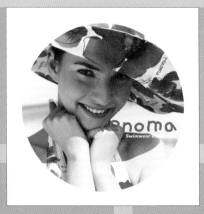 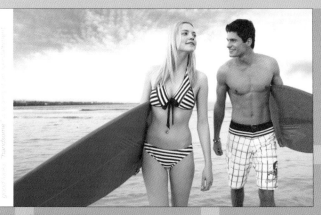

*renoma swimwear*의 *2007 카탈로그 표지/내지*
시각적으로 안정감을 제공해주는 황금 분할은 단순히 면에 의한 구분뿐만 아니라 사진 속의 기준점이나 판형 등에서도 찾을 수 있으며, 시선이나 덩어리감, 질량의 무게감 등 여러 가지 요소에서 발견할 수 있다. 디자이너들이 이러한 요소를 정교하게 구현하는 것은 쉽지 않지만, 좋은 결과를 얻기 위한 시도를 게을리 해선 안 될 것이다.

예술과 건축에서 발견되는 황금 분할은 체계화된 이론을 바탕으로 이루어졌다기보다는, 잠재의식에 따른 결과물이라고 볼 수 있다. 여러 비율의 직사각형에 대한 개인적 선호도를 알아본 연구에서 황금 분할에 대한 높은 관심이 이를 뒷받침한다. 1876년 독일의 물리학자이자 철학자 구스타프 페히너gastav fechner의 연구 결과, 황금 분할에 근접한 직사각형을 많은 사람들이 선호한다고 나타난 것이다. 황금 분할은 시각적 즐거움뿐 아니라 숫자의 배열을 내포한 피보나치 수열fibonacci numbers에도 많은 영향을 주었다.

어떠한 그래픽 작업이든 디자인의 목표에 저해되지만 않는다면, 황금 분할을 고려해 보는 것이 좋을 것이다. 이것이 좋은 디자인 결과물을 얻을 수 있는 하나의 수단이 될 수 있기 때문이다.

황금 분할을 만드는 방법

① ② ③ ④ ⑤

① 정사각형을 만든다. ② 정사각형을 이등분한다. ③ 이등변 삼각형을 만든다. ④ 삼각형 꼭지점을 이용해 밑변으로 호를 그린다. ⑤ 호와 밑변이 만나는 점을 기준으로 수직선을 그려 황금 분할을 완성한다.

황금 분할의 예제(A와 B의 비율)

① 파르테논 신전 ② 스트라디바리우스 바이올린

③ 앵무조개 ④ 임스 eames 의자

⑤ 애플 iPod MP3 플레이어

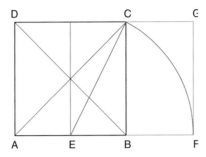

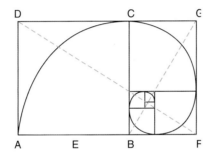

정사각형을 이용한 황금 분할 직사각형

① 선분 AB를 한 변으로 하는 정사각형 ABCD를 그린다.

② 선분 AB의 중심 E를 잡는다.

③ 점 E를 중심으로 하고 선분 EC를 반지름으로 하는
 원을 그리고, 선분 AB의 연장선과의 교점 F를 잡는다.

④ 점 F에서 선분 AF의 수선을 그어 변 CD의 연장선과의
 교점 G를 잡는다. 직사각형 AFGD는 황금 사각형이
 된다.

⑤ 황금 사각형 안에 짧은 변을 한 변으로 하는 정사각형을
 그린다. 이때, 남은 부분은 황금 분할 직사각형이 된다.

⑥ ⑤의 방법으로 남은 황금 분할 직사각형의 짧은 변을
 한 변으로 하는 정사각형을 그리면, 또 다른 황금 분할
 직사각형을 얻을 수 있다. 이와 같은 방법을 반복하면
 무한히 많은 황금 분할 직사각형을 얻을 수 있으며,
 이때 정사각형을 붙여나가는 방향은 항상 일정해야 한다.
 여기서는 시계 반대 방향이다.

⑦ 이제 각각의 정사각형 안에 사분원을 하나의 곡선으로
 연결하면 황금 분할 나선golden spiral이 나온다.
 우리에게 친숙한 앵무조개의 나선형 비례와 같은 모양이다.

fibonacci numbers

피보나치 수열

기하학적이고 유기적인 모티프를 가지며,
수학과 디자인 분야의 초석이 된다.

이탈리아에서 1175년 출생한 피보나치는 피사의 레오나르도 다 빈치라고 불리는 유럽 최고의 수학자로, 피보나치 수열을 완성하여 수학과 디자인 분야의 초석을 다졌다.

피보나치 수열이란, 첫 두 항이 0과 1로 시작하여 그 다음 항부터는 바로 앞에 오는 두 항의 합으로 만들어진 수열을 말한다. 따라서 각각의 숫자가 앞선 두 숫자의 합이 되는 구조를 가지고 있다. 이어지는 두 숫자를 더해 나가면 그 다음 숫자가 된다. 예를 들어 0+1=1, 1+1=2, 1+2=3, 2+3=5, 3+5=8, 5+8=13이 된다.

renoma FALL & WINTER의 2003 카탈로그 표지/내지
피보나치 수열은 황금 분할과 밀접한 관계가 있다. 실무에 이러한 비례의 원리를 이해하고 활용해 나가는 것이 매우 중요하고 바람직하다 하겠다. 하지만 디자이너가 레이아웃을 잡을 때 이런 원리에만 사로잡혀 있다면, 창의력에 방해가 될 수도 있으므로 심사숙고하여 적용할 필요가 있다.

어느 숫자이건 하나 건너 숫자로 나누면 그 몫은 2가 되며, 나머지 값은 나눈 숫자의 바로 직전 숫자가 된다. 예를 들어 21을 8로 나누면 몫은 2이며 나머지는 5가 되는데, 이 5라는 숫자는 8의 하나 앞 숫자이다. 144를 55로 나누더라도 그 몫은 2이며, 나머지는 55의 하나 앞 숫자인 34가 된다.

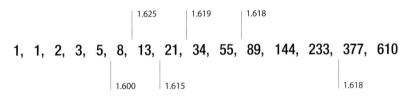

바로 앞의 숫자를 뒤의 숫자로 나누면 그 값은 점점 1.618이라는 숫자에 접근하게 된다.
즉, 1/2=0.500000, 3/5=0.600000, 8/13=0.615385··· 등이 된다. 이렇게 한 숫자를 하나 건너의 숫자로 나누면 그 값은 점점 2.618에 접근한다. 예를 들어 5/2=2.50, 21/8=2.625, 144/55=2.61818 등이 된다.

1.618의 역수는 0.618이며, 2.618의 역수는 0.382가 된다.
흥미롭고 기하학적이며, 조화로운 비례를 지닌 피보나치 수열은 음악, 예술, 고전시 등에 이르기까지 수많은 작품들에서 발견된다. 베토벤의 5번 교향곡과 모차르트의 소나타 작품, 그리고 르 꼬르뷔제Le Corbusier의 모듈러modulor 개발 등에서 볼 수 있을 뿐 아니라, 시인 버질(베르길리우스)Publius Vergilius Maro은 피보나치 수열을 통해 아이네이드Aeneid의 독특한 기풍의 시를 완성했다고 한다. 많은 디자인 요소에서 조화와 리듬을 중요하게 다룰 때, 피보나치 수열은 매우 의미 있는 방법으로 활용될 것이다.

종이 크기를 정하는 방법

아래 그림은 피보나치 수열을 활용하여 종이 크기를 정하는 방법의 예이다. 피보나치 수열에서 각각의 수를 앞의 수로 나누면 황금분할의 1:1.618에 근접해진다. 즉, 1/1=1, 2/1=2, 3/2=1.5, 5/3=1.6666, 8/5=1.6, 13/8=1.625, 21/13=1.6153… 등이 된다.

가장 작은 그림 A는 8×13칸이며, 그다음 크기 B는 21×34칸, 가장 큰 C는 34×55칸이다.

피보나치 수열을 활용한 그리드

레이아웃에 피보나치 수열을 활용하면 텍스트 블록을 균형 있게 배치할 수 있으며, 자연스러운 그리드를 만들 수 있어 시간의 절약과 공간 구성의 조화를 기대할 수 있다.

아래 그림은 피보나치 수열을 사용해 만든 21×34 그리드이다. 바깥쪽 마진이 3칸, 안쪽과 위쪽 마진이 5칸, 아래 마진이 8칸으로 구성되어 있다.

모듈러modulor

수학적 근간과 인체의 황금 분할을 기초로 비례를 확립한 이상적 도구이다.

모듈module이란 측정 단위나 공작물의 기본 단위로서 전체 질서를 만들기 위한 척도scale의 개념에 해당한다. 그리스 건축에서 기둥의 두께를 1모듈로 정하고 다른 부분과 비례하도록 한 것이 모듈의 초기 형태인데, 이는 비례의 중요성을 기술적으로 표현한 것이라 해석할 수 있다.

현대는 모듈러Modulor 시대라고 할 수 있다. 건축 형태는 물론이고 가구, 의류, 활자, 공간 레이아웃 등 많은 디자인 분야에 응용되기 때문이다.

미켈란젤로Michelangelo Buonarroti를 잇는 현대 건축의 거장인 르 코르뷔제Le Corbusier는 황금 분할을 기초로, 건축 공간의 기준 척도인 모듈러를 창안하였다. 그는 저서 「모듈Le Modulor」(1950)에서 "훌륭한 비례는 편안함을 주고 나쁜 비례는 불편함을 준다."며 모듈러의 비례를 강조했다. 모듈러는 수평선과 수직선을 교차시켜 효과적인 크기와 비례를 만들었고 기하학적 형태는 질서와 조형적 감정을 유발하여 현대적인 디자인 패턴pattern을 가져왔다.

르 코르뷔제는 인체치수와 수학을 조화시킨 '인간 스케일' 연구에서 인체가 피보나치 수열로 이루어져 있음을 밝히면서 다음과 같이 설명했다.

"일렬로 세운 2개의 정사각형 사이(1.13m)에 팔을 위로 뻗은 사람(1.83m의 신장을 가진 사람이 팔을 들어올린 높이 2.26m)을 위치시킨다. 정사각형들 위에 해결책이 되는 세 번째 정사각형을 올려놓는다. 직각의 위치는 이 세 번째 정사각형을 위치시키는 데 도움을 줄 수 있어야 한다. 나는 현장의 격자와 내부에 서 있는 인체의 비례로부터 사람의 키와 수학이 화합하는 하나의 수치에 도달할 수 있다는 것을 알 수 있었다." - 「모듈」에서 인용

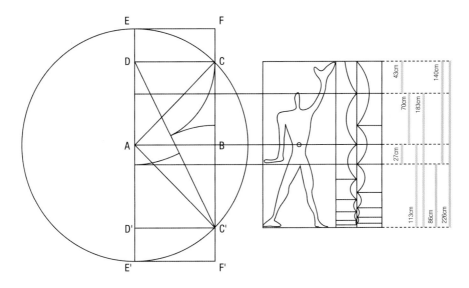

모듈러가 만들어지는 과정

① 정사각형 ABCD를 그린다.

② 정사각형의 대각선인 선분 AC를 반지름으로 하는 호를 그린다.

③ 선분 AD의 연장선과 호가 만나는 점 E를 찾는다.

④ 선분 BC의 연장선과 AE와 직각을 이루는 교점 F를 잡는다.

⑤ 직사각형 ABFE를 대칭으로 D'C'F'E'을 그린다.

⑥ 두 정사각형 ABCD와 ABC'D'를 반지름으로 하는 DC의 호를 그린다.

⑦ 직사각형 전체 세로 길이 DD'을 황금 분할한 호를 그린다.

⑧ 직사각형 전체에 사람을 위치시키면 황금 분할의 비례가 보인다.

⑨ 두 번째 그림 세로 길이 27, 43, 70, 113, 183과 86, 140, 226을 통해,
 인체가 피보나치 수열로 이루어져 있음을 알 수 있다.

GRID
COMPONENT
그리드의 구성요소

그리드는 많은 양의 정보를 담은 레이아웃에 있어 제작 시간을 크게
단축시킬 수 있으며, 체계적인 질서를 통해 오디언스가 쉽게 정보를
받아들이게끔 유도한다. 또한 다수의 디자이너가 공동 프로젝트를
수행하는 경우나, 오랜 기간에 걸쳐서 시리즈물을 지속하는 등
복잡한 커뮤니케이션의 문제를 해결하는 데 용이하다.

그리드의 구성요소
grid component

그리드는 구성요소들을 배치하기 위한 가이드로서
상황에 따라 통합될 수도, 생략될 수도 있다.

**Keep America Beautiful의
2006 애뉴얼리포트 표지**
환경단체 KAB의 애뉴얼리포트 표지이다. 사진과
+기호가 번갈아서 그리드의 모듈을 채우고 있다.
환경을 생각하는 작은 실천들이 모여 위대한 결과가
만들어질 수 있다는 것을 재미있는 아이디어로
설명하고 있다.

그리드를 구성하는 요소는 칼럼, 모듈, 마진, 플로우 라인, 존, 마커, 여유 인쇄선, 칼럼 마진 등이다.

칼럼(단) column

구성요소를 배열하기 위해 나눈 세로 형태의 공간으로 '단'이라고도 부른다. 칼럼은 페이지 공간에서 하나 또는 여러 개로 분할된다. 따라서 칼럼을 정할 때 우선 채워져야 할 정보의 분량이나 시각적인 효과를 고려해서 몇 개로 나눌 것인지를 판단한다.

한 페이지에 들어갈 칼럼의 수는 제작물의 성격과 컨셉트에 따라서도 달라질 수 있다. 칼럼의 크기와 길이는 모두 같게 하는 것이 일반적이지만, 필요에 따라 부분적으로 다르게 할 수도 있다.

칼럼의 길이가 지나치게 길면 오디언스를 지루하게 하여 피로감을 줄 수 있으며, 너무 짧으면 충분한 이해가 어렵다. 여백은 가독성과 조형성 등에 많은 영향을 주므로 칼럼을 구성할 때 특히 신경을 써야 하는 부분이다.

마진(여백) margin

마진은 그리드를 둘러싸고 있는 외곽의 빈 공간으로 화면에 균형과 긴장을 부여하고 오디언스에게는 휴식과 여유를 제공한다.

마진은 본문보다 부차적인 디자인 요소를 배치하기 위한 구역으로도 사용되지만 때로는 이미지보다 더 강한 임팩트impact를 주기도 한다. 따라서 공간 전체에서 마진의 비율에 신중을 기해야 한다.

칼럼 마진(여백) column margin

칼럼 마진은 칼럼과 칼럼 사이의 공간gutter을 말한다. 너무 좁거나 넓으면 시각적으로 좋지 않으므로 칼럼의 수나 제작물의 크기 등을 고려하여 융통성 있게 설정해야 한다.

칼럼 간격과 함께 텍스트와 비주얼, 비주얼과 비주얼 사이의 간격 등 디자인 구성요소를 구분하는 앨리alley는 행간의 1~3배가 일반적이다.

마커 marker

마커는 표제title, 챕터 제목chapter theme, 페이지 번호 등 해당 페이지의 항목을 보기 좋게 표시하는 척도를 말한다.

모듈(단위) module

모듈은 가로·세로로 일정한 간격으로 분할된 한 면으로, 공간을 나누는 기본 단위이다. 모듈의 조합은 공간에 변화를 주는 동시에 반복을 통해 일관성을 부여하므로, 정보의 조직화와 정확성을 기대할 수 있다. 여러 개의 모듈이 모이면 칼럼과 열a rank이 생긴다.

여유 인쇄선 space print line

인쇄 매체에서 텍스트나 이미지 등이 잘려 나갈 경우를 감안한 재단 여유선을 말한다. 일반적으로 인쇄물의 크기보다 3~5mm 정도 크게 정하지만 볼륨에 따라 융통성 있게 설정한다. 볼륨이 크면 재단 시 오차의 편차가 커질 수 있으므로, 여유선도 더 넉넉히 준다.

온라인 제작물의 경우에는 미디어의 특성상 여유선을 줄 필요가 없다.

플로우 라인 flow line

플로우 라인은 공간을 수평으로 분할하는 가상의 시각적 기준선으로 일관성과 안정감 있는 디자인을 만드는 데 중요한 역할을 한다. 더불어 텍스트나 이미지의 시작 또는 종료를 알리는 기능을 가지고 있다. 일반적으로 한 선을 쓰지만, 경우에 따라서 여러 선을 쓰기도 한다.

존(공간영역) zone

존은 몇 개의 모듈이 모인 별도의 틀을 말한다. 존에는 레이아웃 구성요소의 특별한 기능을 부여할 수 있다. 예를 들면, 가로 방향 존은 사진이나 일러스트레이션 등의 이미지를 배치할 영역으로 쓰고, 그 아래 존은 텍스트를 배치하는 영역으로 활용하는 것이다.

GRID LAYOUT
그리드를 이용한 레이아웃

그리드를 이용한 레이아웃의 장점은 정보의 조직·명료·집중화,
창조성과 객관성의 증대, 디자인 요소의 통합과 공간의 체계적 통제,
제작 과정의 합리화를 통한 시간과 비용 단축이다.
본 챕터에서는 블록 그리드, 칼럼 그리드, 모듈 그리드, 계층 그리드,
혼합 그리드, 플렉서블 그리드, 대칭 그리드와 비대칭 그리드 등에
대해 자세히 설명하기로 한다.

블록 그리드 block grid

블록 그리드는 매우 간결한 구조를 가지고 있는데, 일반적으로 커다란 사각형을 가진 하나의 칼럼이 페이지 대부분을 차지한다. 박스 스타일의 블록 그리드는 많은 분량의 단행본이나 작은 크기의 소책자를 만들기에 유용하다. 단순한 형태를 가진 블록 그리드는 사면을 둘러싸고 있는 마진의 비율과 역할이 특히 중요하다.

블록 그리드는 단순하고 평범해 보일 수 있으나 마진의 폭을 조절하는 것만으로도 다양한 변화를 모색할 수 있다. 마진의 비율을 정하는 것은 오디언스의 시각적 관심을 모으는 데 있어 매우 중요하다. 충분한 마진은 공간에 생기를 불러오며, 시각적 흥미와 편안함을 줄 수 있다. 바깥쪽 마진이 좁아지면 블록이 제작물의 가장자리에 가깝게 놓이므로 긴장감이 증가한다.

디자인에 따라서는 황금 분할과 비례를 적용하여 블록과 여백 사이의 균형을 찾을 수 있다. 하지만 촘촘한 텍스트에 좁은 마진으로 이루어진 페이지를 접목하면, 내용을 파악하는 데 어려움이 따를 수 있다.

블록 그리드에서는 적절한 본문 크기와 행간, 자간과 어간word spacing 등의 요소들을 결정한 뒤에 기타 부수적인 요소를 맞추어 조절한다. 블록 그리드는 손으로 썼던 필사본의 전통을 따른다는 점에서 매뉴스크립트 그리드로 부르거나, 혹은 하나의 칼럼으로 이루어져 있다고 해서 일단 그리드라고도 불린다.

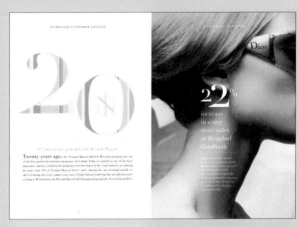

Neiman Marcus Group의 2004 애뉴얼리포트 내지
적절한 블록 그리드를 활용한 뷰티 관련 기업 Neiman Marcus Group의 애뉴얼리포트
내지이다. 연간 실적율 %를 주제로 삼아 특색 있는 이미지로 잘 표현하였으며, 비주얼과
텍스트의 강렬한 대비가 조화를 이루고 있다.

XM radio의 2006 애뉴얼리포트 내지
지면 하단에 들쭉날쭉 배치된 사진과 가지런히 배열된 텍스트가 상호
보완적인 균형을 맞추고 있다. 상단의 재미있는 일러스트레이션이 배색과
블록 그리드에서 오는 정적인 분위기와 무게감을 상쇄하며 신선함을
느끼게 한다.

EMCOR GROUP의 2007 애뉴얼리포트 내지
블록 그리드의 형식을 취하고 있지만 상당히 자유로워 보이며,
오디언스가 유연함을 만끽할 수 있는 레이아웃을 전개했다.
주위 상황과 비주얼의 모양에 따라서 텍스트를 변형하거나
가공하여, 보다 다양하고 재미있게 보인다.

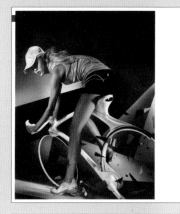

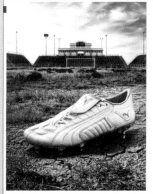

PUMA의 2007 애뉴얼리포트 내지
한 화면에 하나의 이미지와 텍스트가 결합되어 있을 때는 블록 그리드가 효과적이다.
하지만 임팩트가 강한 사진들은 사진 자체만으로도 의미를 충분히 전달할 수 있기에
타이포그래피가 차지하는 비중은 그만큼 줄어든다.

칼럼 그리드 column grid

칼럼 그리드는 2단과 4단, 3단과 6단 등 다양한 변화를 줄 수 있는 혼합 형태의 그리드 구조를 가지고 있다. 경우에 따라 독립적일 때도 있고 상호 의존적일 수도 있어서 내용이 여러 가지로 나뉘거나 성격이 다른 정보들을 구성할 때 효과적이다. 문장이 길 때는 여러 개의 칼럼을 묶어주고, 문장이 짧을 경우 별개의 칼럼으로 나누는 것이 좋다. 챕터의 구분에 따라 여러 형태의 칼럼 그리드를 활용하면 오디언스의 흥미를 자극할 수 있다.

칼럼의 수를 몇 개로 하느냐에 따라 제작물의 전체 이미지가 결정된다. 통일감을 주기 위해 한 가지 그리드만을 선택할 수 있지만, 잘못하면 지루하고 무미건조한 느낌을 가져올 수 있다. 병렬로 처리된 제작물에서 성격과 내용이 각각 다를 경우, 다른 형태로 구별되는 칼럼 그리드를 포함시킬 수도 있다. 예를 들면 3개의 칼럼 중에 가운데 칼럼을 다른 용도로 활용하거나, 2개의 칼럼을 하나로 사용할 수 있다.

행폭line length은 본문의 크기에 맞추어 결정하는데, 읽기 편한 분량의 글자 수를 파악하는 것이 관건이다. 행폭이 너무 좁으면 하이픈hyphen 처리가 많아져 정돈된 느낌이 없고, 행폭이 너무 넓으면 다음 행을 찾기 어려워진다. 활자 크기type size, 자간kerning, 어간word spacing, 행간leading 등을 조정하여 적절한 행폭을 찾아 리듬감과 편안함을 제공하도록 한다.

펼친 페이지spread page 작업 시에는 바깥쪽 부분의 마진을 넓게 잡아 오디언스의 긴장감을 감소시키고 시선을 텍스트에 집중시키도록 한다. 그러나 디자이너의 취향이나 제작물의 성격에 따라 달라질 수도 있는데, 긴장감을 의도적으로 증가시키기 위해 바깥쪽 마진을 좁게 잡는 경우도 있다.

칼럼 그리드의 플로우 라인은 한 페이지 안에서 시작과 종료 지점을 알려주고, 시선을 안내하는 데 도움을 준다. 또한 텍스트나 이미지의 수직 흐름을 잠시 멈추게 하여 전체적으로 휴식과 생기를 불어 넣는다. 이러한 칼럼 그리드는 단 그리드, 또는 다단 그리드multiple column grid라고도 불리며, 혼합 그리드complex grid로 발전시킬 수 있다.

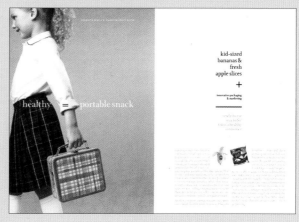

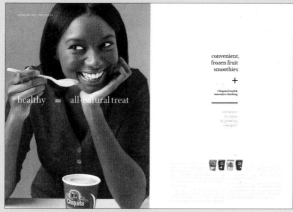

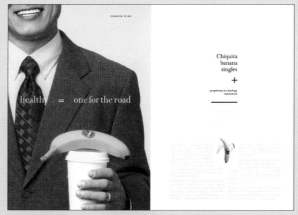

*Chiquita Brands*의 2005 애뉴얼리포트 내지
2단 그리드의 중앙부분을 핵심이 되는 이미지가 차지하고 있다.
이런 레이아웃은 블록 그리드에서는 실행하기 쉽지 않은데, 글의 흐름이
끊겨 가독성에 심각한 불균형을 야기시키기 때문이다.

Discovery Air의 2008 애뉴얼리포트 내지
항공사의 애뉴얼리포트답게 푸른 창공을 가로지르는 듯한 시원한 레이아웃이 눈길을 끈다.
둘로 갈라진 라인이 2단 그리드와 절묘하게 매치되면서 움직이듯 감각적으로 지면을 관통한다.

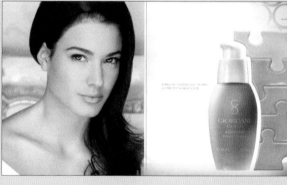

oriflame의 2007 애뉴얼리포트 내지
2단 그리드지만 컬럼과 컬럼 사이의 간격이 좁아서 하나의 블록으로도 보인다.
블록 그리드에서 나타날 수 있는 취약점인 가독성 문제를 피하면서, 그것이 지니고 있는
볼륨 있는 덩어리감을 살리려 노력했다.

모듈 그리드 module grid

모듈 그리드는 수평 방향의 수많은 플로우 라인을 가지고 있어 매우 복잡한 구성에 유용하다. 칼럼 그리드에 수평의 라인이 추가되면서, 분할된 사각형 모양의 모듈을 만들고, 이것이 모여 이루어진 공간 영역인 존zone에는 각각 특정한 역할을 부여할 수 있다. 따라서 합리적인 사고를 느낄 수 있는 객관성과 실용성이 장점이며, 컨셉트 위주의 디자인에 매우 유용하다.

모듈의 크기를 정하는 일은 매우 중요한데, 그 크기에 따라 공간의 모양과 느낌에 큰 변화가 생기기 때문이다. 모듈이 크면 심플하고 편안해 보이지만 정교함과 유연함이 떨어질 수 있다. 반대로 작은 크기의 모듈은 정교함과 유연함을 제공하지만, 통일감을 상실하고 시각적 혼란을 줄 수 있다. 그러므로 획일적이고 딱딱한 느낌이 초래되지 않도록 융통성을 필요로 한다.

cpg의 2003 애뉴얼리포트 내지
정교하게 짜인 정사각형의 모듈이 화면에 가득하다. 각기 다른 사진과 텍스트가 리듬감 있게 배치되어 있어
다양한 내용을 한눈에 볼 수 있다. 목차나 레시피 등에 적용하면 지루하지 않고 재미있는 레이아웃이 가능하다.

모듈의 형태는 보통 정사각형을 기준으로 하되 표현하고자 하는 이미지의 유형과 크기, 텍스트의 분량, 제작물의 성격, 그리고 디자인의 컨셉트 등을 함께 검토한다. 그 밖에 제작물을 대하는 디자이너의 스타일도 고려해야 한다.

모듈 그리드에서 중요하게 검토해야 할 요소로 여백이 있다. 공간에 텍스트와 이미지를 배열하는 순간부터 여백을 고려해야 하며, 모듈과 모듈 사이의 간격도 간과해선 안 될 요소이다. 여백은 남은 공간이 아니라 디자이너의 의도가 반영되는 포지티브positive 공간임을 명심해야 한다.

모듈 그리드는 제품이 많이 등장하는 카탈로그, 인터넷 쇼핑몰, 신문이나 잡지의 상품정보란 등에서 많은 정보를 표준화시킬 수 있는 것이 장점이다. 또한 표나 양식과 같은 도표의 정보를 다루기도 좋으며, 다양한 변수에도 쉽게 대처할 수 있는 유용한 그리드이다.

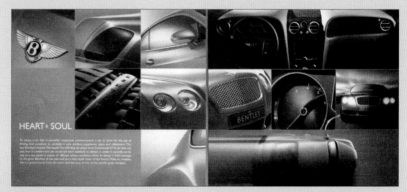

BENTLEY의 카탈로그 내지
클로즈업된 제품의 이미지들이 모듈에 가지런히 보관되어 있다. 자동차와 같은 복잡한 제품의 여러 요소들을 설명적으로 한눈에 보여주기 위해서는, 이처럼 모듈 그리드를 활용하는 것이 유익하다.

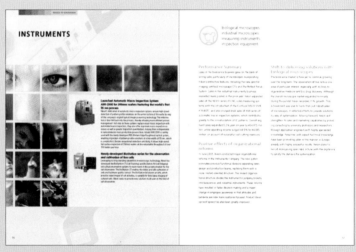

Nikon의 2006 애뉴얼리포트 표지/내지
카메라 회사의 특징을 리듬감 있게 표현했다. 작은 모듈로 조각조각 나누어진 이미지들은 카메라의
뷰파인더를 통해서 본 영상을 연상시킨다. 이미지는 분리되기도 하고 연결되기도 하면서 재미있는
율동을 만들어낸다.

Telecom의 2003 애뉴얼리포트 내지
퍼즐 조각처럼 나누어진 이미지가 각각의 모듈 안에서 크고 작은 변화를 만들고 있다.
모듈 그리드는 조형적인 아름다움을 제공하기 쉽고 평범한 사진이나 일러스트레이션을
독특하고 세련되게 표현해준다.

계층 그리드 hierarchical grid

계층 그리드는 어떠한 범주category에도 들어가지 않는 특별한 시각적 정보를 다룰 때 쓰인다. 전혀 다른 요소들을 가지고 하나의 제작물을 완성해야 하는 경우나, 칼럼 크기, 칼럼 간격 column interval, 행폭line length 등을 상황에 따라 다르게 정해야 하는 경우도 여기에 해당된다. 따라서 규칙적이고 반복적으로 쓰이는 평범한 그리드를 벗어나므로 디자이너의 직관적 사고가 매우 중요시된다.

계층 그리드의 성공적인 사례를 보면, 같은 비례를 가진 부분이 없어도 분할의 형태에서 조화로움과 긴장감을 느낄 수 있다. 조직화된 일반적인 그리드의 유형에 비해, 디자이너의 역량이 결과물에 큰 차이를 가져올 수 있기 때문이다. 제작물에 있어 계층적 영역의 중요도는, 오디언스의 시선이 어느 부분에 집중되느냐에 따라 달라질 수 있다.

주변에서 흔히 볼 수 있는 웹페이지web page는 계층 그리드의 성격을 보여주는 좋은 사례이다. 그밖에 계층 그리드를 자주 활용하는 제작물로 포스터poster, 리플릿leaflet, 북 디자인Book design 등을 들 수 있다. 이와 같은 단일 판형들은 레이아웃 구성요소의 조화와 균형에 특히 주의해야 하므로 세심한 접근이 필요하다.

THE FACE SHOP의 웹사이트 (http://www.thefaceshop.com)
거의 대부분의 웹사이트는 계층 그리드를 사용한다. 각 범주마다 독립적인 구조로 개성 있는 페이지를 연출할 수 있기 때문이다. 업데이트나 변경이 자유로워서 유행이나 트렌드에 빠르게 대응할 수 있다는 장점도 있다.

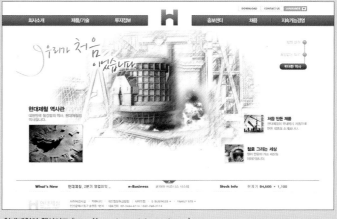

현대제철의 웹사이트 (http://www.hyundai-steel.com)
계층 그리드의 장점은 하위 분류가 아무리 많아도 적용이 가능하다는 점이다. 공간의 제약이
거의 없기 때문에 많은 양의 정보를 제공할 수 있으며, 동영상을 포함한 다이나믹한 비주얼로
개성을 표현하기도 한다.

audien의 웹사이트 (http://www.audien.com)
메인 화면에 카테고리별로 분류된 상품들이 모듈 그리드의 형태로 전시되어 있다. 계층 그리드는
상품의 진열이 용이하고 특정 상품에 대한 광고 효과도 기대할 수 있기 때문에 쇼핑몰 웹사이트에서
자주 활용되고 있다.

*dosirak*의 웹사이트 (http://www.dosirak.com)
화면의 세로 길이에 대한 제약이 없어, 지나치지만 않다면 얼마든지 많은 내용을 한 화면에 담을 수 있다.
적당히 긴 화면 구성은 찾고자 하는 내용에 접근하는 것을 용이하게 할 수 있지만, 반대로 스크롤 압박이
심하면 유저의 짜증을 유발할 수 있다.

LANCOME의 웹사이트 (http://www.lancome.co.kr)
좋은 웹사이트의 요건은 사이트의 유용성, 양질의 콘텐츠, 사용의 편의성, 사이트의 신뢰성,
시각적 즐거움, 흥미성, 사용자의 참여 유도, 개인화 등을 들 수 있다. 잘 만들어진 웹사이트는
기업의 광고와 홍보, 상품 판매, 소비자 상담 등 많은 일을 가능케 한다.

혼합 그리드 _{complex grid}

혼합 그리드는 칼럼의 수가 다른 2개 이상의 그리드를 함께 사용하는 복잡한 제작물에 사용한다. 예를 들어 하나의 챕터나 펼친 페이지 내에서 정보의 용도에 따라 그리드가 바뀌면 제작물에 새로운 리듬감이 생기면서 전체적인 공간에 활력과 자연스러운 균형감을 줄 수 있다. 따라서 역동적인 공간 구성이 가능하다는 점도 혼합 그리드의 장점이다. 또한 하나의 그리드로 복잡한 여러 구성요소들을 모두 해결하려는 방식에서 벗어나, 여러 개의 그리드를 적재적소에 활용해 긴장감을 높일 수 있다. 예를 들면, 본문 텍스트와 이미지는 지면 상단 3/4의 공간에 3단 그리드로 배열하고, 덜 중요한 캡션 등의 부수적인 콘텐츠는 지면 하단 1/4의 공간에 4단 그리드로 배열하여 레이아웃을 잡을 수 있다.

2단 또는 3단 그리드의 위치를 다르게 하여 펼친 페이지에 적용하는 것도 좋은 방법이다. 한쪽 페이지에 그리드의 변화를 주고 싶다면, 공간을 상하로 나누어 각기 다른 칼럼을 선택하는 방법도 있다. 애뉴얼 리포트나 브로슈어 레이아웃의 경우 메인 비주얼은 1단 그리드, 본문 텍스트는 2단 그리드, 복잡한 도표나 재무정보 등은 4단 그리드로 하는 등 페이지의 성격에 따라 다르게 적용할 수 있다.

좀 더 감각적인 레이아웃을 잡고 싶다면, 동일한 페이지를 복수 공간으로 나누고 제작 컨셉트에 따라 요소의 크기를 각각 다르게 정할 수 있다. 본문 텍스트, 이미지, 기타 구역 등으로 구분하여 배열한다.

SK Telecom의 2004 애뉴얼리포트 내지
혼합 그리드를 사용하면 칼럼 그리드의 패쇄성과 모듈 그리드의 정형화를 피할 수 있고,
디자이너의 창의성에 의해서 다양하고도 재미있는 구성이 가능하다. 하지만 지나치게
복잡한 그리드는 자칫 유저의 혼란을 유발할 수 있기 때문에 신중한 접근이 필요하다.

L'Oreal Melbourne Fashion Festival의 2007 컨퍼런스 팸플릿
직각 삼각형의 패턴이 사선으로 발전되어 텍스트까지 이어진다. 사선과 직선이 균형을 유지한 채 밀도감 있게
배치되어 있다. 그리드의 상식을 뛰어넘는 독특한 방식으로 혼합 그리드의 레이아웃을 보여준다.

Rhodia의 2005/2006 브로슈어 내지
내용에 따라 3단 그리드와 4단 그리드를 적절히 활용하여 일목요연하게 잘 정리되어 있다.
콘텐츠가 복잡하게 세분화되어 있다거나 그림이나 이미지를 직접적으로 설명하는 글이 딸려 있을 때,
혼합 그리드는 오디언스에게 효과적으로 내용을 전달할 수 있다.

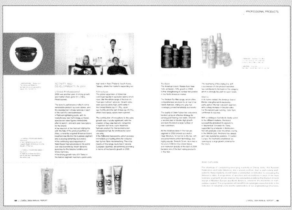

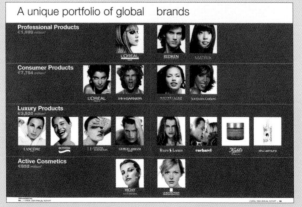

L'OREAL의 2004 애뉴얼리포트 내지
여러 가지 형태의 그리드가 한 가지 제작물 안에 자유롭게 구성되어 있다. 2단과 3단,
그리고 4단으로 만들어진 그리드는 지루하지 않고 매 페이지가 새롭게 느껴진다.
자칫 혼란스러울 수 있는 부분은 특징적인 요소의 반복으로 통일성을 주었다.

플렉서블 그리드 flexible grid

규칙 그리드가 수평 수직을 기본으로 한 명료성과 질서가 큰 장점인 데 반해, 플렉서블 그리드는 사선과 곡선의 형태까지 수용하여 디자이너의 직관력과 개성을 표현할 수 있는 장점을 가지고 있다. 또한 공간에 대한 엄격한 규칙에서 벗어나 자유로운 표현과 해석을 가능하게 한다. 플렉서블 그리드는 다양한 변화의 시도를 용이하게 하며, 시각적 어려움에 유연하게 대처할 수 있게 한다. 이러한 특성으로 실험적인 디자인 프로젝트에 자주 활용되기도 한다. 그러나 가독성을 근본으로 하는 커뮤니케이션 측면에서는 규칙 그리드에 비해 취약하다는 단점이 있다.

플렉서블 그리드의 확산과 더불어 자유로운 타이포그래피는 정보의 개념을 '읽는' 것에서 표현 중심의 '보는' 것으로 바꾸어 놓았다. 가독성이라는 일반적 규칙을 뛰어 넘는 창의성은 실험적 디자이너들에게 공감을 불러일으키는 동시에 많은 과제를 부여할 것으로 보인다. 플렉서블 그리드는 불규칙 그리드irregular grid, 대안 그리드alternative grid 등으로 혼용되어 불리고 있어서, 앞으로 정확한 용어의 정립이 필요한 상황이다.

플렉서블 그리드는 자유로운 표현과 감각을 추구하는 포스트모더니즘 이후에, 예술과 문화 전반에 나타난 해체적 경향의 결과이기도 하다.

Touch MY BODY!

거울 속 자신의 몸이 얼굴만큼 매끈하고 탄탄하다고 자신하는가? 만약 그렇지 않다면 올가을
잇 백 대신 최상의 원료로 무장한 고가의 보디케어 라인을 선택할 것. 철 지난 가방은
세월이 지나면 쉽게 잊히지만 잘 고른 보디크림 하나는 빛나는 피부로 답할 것이 분명하다.

LUXURY BODY CARE

PRACTICAL VALUE FOR BODY

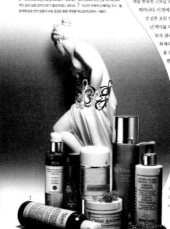

156

LUXURY의 2009 10월호, 154, 156 내지
곡선이 주는 부드러움이 지면 전체로 퍼져나가는 느낌이다. 그리드가 꼭 직선일 필요는 없지만,
가독성을 해치지 않는 범위 내에서의 변형이 좋다. 또한 곡선 그리드가 주는 느낌이 워낙 강하기 때문에
본문의 내용이나 이미지의 성격을 충분히 고려해 레이아웃의 어색함을 피해야 한다.

행복이 가득한 집의 2009 9월호, 398-399 내지
임팩트가 약한 이미지를 사용할 수밖에 없는 상황이라면 분위기를 반전시키려는 목적으로
플렉서블 그리드를 사용할 수 있다. 하지만 오른쪽 칼럼의 가독성이 왼쪽에 비해 많이
떨어지는 경향이 있기 때문에 신중을 기해야 한다.

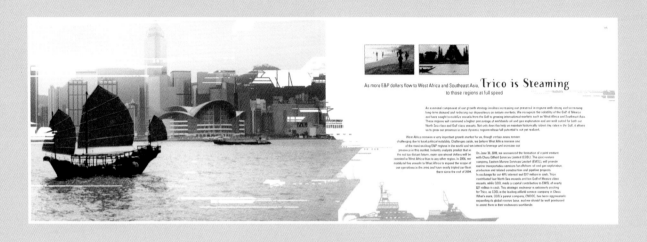

As more E&P dollars flow to West Africa and Southeast Asia, **Trico is Steaming**
to those regions at full speed

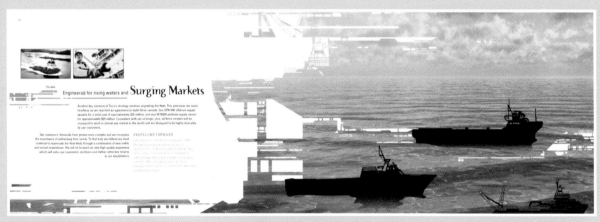

Engineered for rising waters and **Surging Markets**

TRICO MARINE의 2006 애뉴얼리포트 내지
배경 이미지의 여운이 상대 페이지의 여백을 실루엣으로 물들이는 모습이 인상적이다. 칼럼을 나누는 기준이 곡선은 아니지만,
전체적인 이미지와 텍스트가 곡선의 느낌을 지니며 일정한 라인을 형성하고 있다 .

대칭 그리드와 비대칭 그리드

'대칭으로 할 것인가, 비대칭으로 할 것인가' 하는 것은 펼침면의 텍스트 영역을 결정하는 데 있어 매우 중요하다. 제작물의 성격과 특성을 잘 파악하여 메시지를 효과적으로 전달할 수 있는 방법을 선택해야 할 것이다.

(1) 대칭 그리드 symmetrical grid

대칭 그리드는 펼침면의 양쪽 페이지가 서로 마주 보는 구조가 된다. 다시 말해 거울에 비친 자신의 모습을 보는 것과 같은 형태라 할 수 있다. 그러므로 왼쪽 페이지와 오른쪽 페이지의 안쪽 마진과 바깥쪽 마진 크기는 동일하다. 일반적으로 표제, 챕터 제목, 페이지 번호 등을 표시하기 위해 바깥쪽 마진을 더 넓게 잡는다.

다음은 타이포그래퍼 얀 치홀트 jan tschichold 가 창안한 레이아웃이다. 낱쪽이 2:3 비례인 이 그리드의 핵심은 치수가 아니라 비례이다.

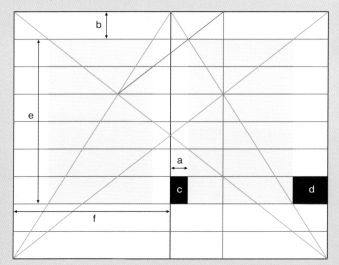

펼침면의 안쪽 마진(a)과 상단 마진(b)은 각각 낱쪽의 가로 길이와 세로 길이의 1/9이다. 안쪽 마진(c)은 바깥쪽 마진(d)의 1/2이고, 텍스트 블록의 높이(e)와 낱쪽의 너비(f)는 동일하다.

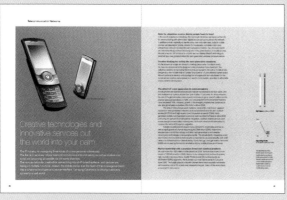

SAMSUNG의 2007 애뉴얼리포트 내지
회색으로 채워진 박스가 기둥처럼 지면을 지키듯이 서 있다. 대칭 그리드는 안정적인
시선을 제공한다. 흔들리지 않고 묵묵히 자신의 이야기를 써 내려가는 듯 올곧은 모습으로
진지함을 잃지 않는다.

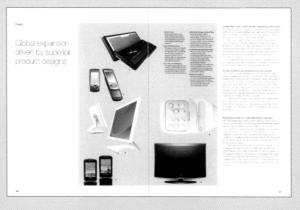

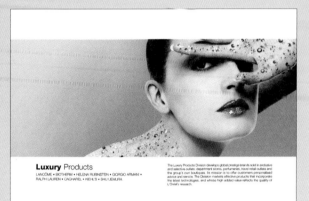

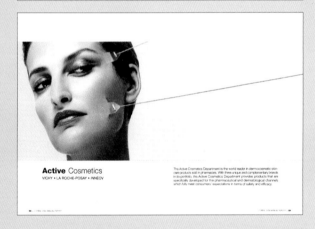

L'OREAL의 2006 애뉴얼리포트 내지
비대칭으로 치우친 사진 속 여인의 시선이 무게를 한쪽으로 쏠리게 한다. 대칭을 이루고 있는 텍스트와 비대칭으로 보이는 이미지 사이의 긴장감이, 오히려 균형 잡혀 있는 것처럼 느껴지는 이유는 여백이 대칭을 이루는 요소로 작용하기 때문이다.

VIVA의 2004 애뉴얼리포트 내지
흰색과 검정으로 이루어진 텍스트 밑으로 자극적인 원색이 대비를 이루면서 펼쳐져 있다.
양쪽의 레이아웃이 대칭을 이루지만 경쾌하고 발랄하다. 완벽한 대칭이 줄 수 있는 경직성과
답답함을 원색의 화려함으로 해소시키려 노력했다.

(2) 비대칭 그리드 asymmetrical grid

비대칭 그리드는 펼침면의 양쪽 텍스트 부분이 서로 대칭을 이루고 있시 읺디. 그려므로 낱쪽 페이지가 같으며 낱쪽 한편(주로 왼편)에만 좁은 칼럼을 넣는 방법도 많이 쓰인다. 좁은 칼럼에는 캡션이나 주석 등의 부가 정보를 넣을 수 있으며, 디자이너의 독창적인 공간 활용에도 용이하다.

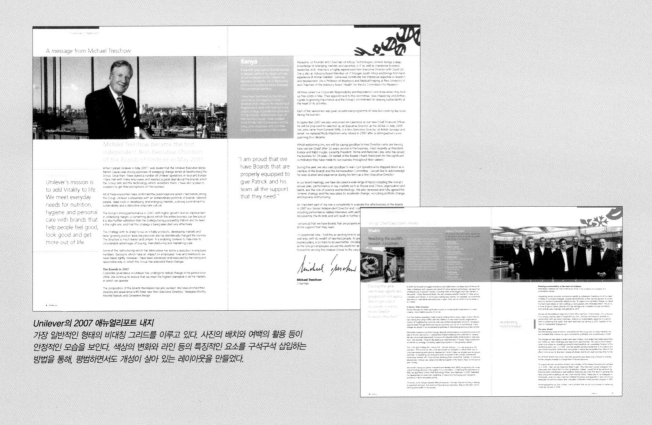

Unilever의 2007 애뉴얼리포트 내지

가장 일반적인 형태의 비대칭 그리드를 이루고 있다. 사진의 배치와 여백의 활용 등이 안정적인 모습을 보인다. 색상의 변화와 라인 등의 특징적인 요소를 구석구석 삽입하는 방법을 통해, 평범하면서도 개성이 살아 있는 레이아웃을 만들었다.

Serono의 2004 애뉴얼리포트 내지
일러스트레이션과 사진이 동시에 사용되어 페이지 사이를 누비고 다닌다.
다소 복잡해 질수 있는 상반된 성격의 이미지들이 다양한 크기와 색감으로 산재해 있다.
하지만 정교하게 잘 짜인 그리드가 이미지들을 한쪽으로 몰고, 밑에서 받쳐주는 등
다양한 방법으로 균형을 유지시키고 있다.

그리드를 만드는 방법

제작물에 적합한 그리드를 만들기 위해서는 콘텐츠의 형태와 페이지의 전체 분량 등을 고려하여 결정해야 한다. 이미지나 텍스트와 별개로 콘텐츠 형태의 가로 세로 비율이 그리드 공간을 정하는 기준이 되기 때문이다.

그리드는 내부 구획을 결정하고 일관성을 제시하며, 오디언스가 형식보다 내용에 집중할 수 있도록 해준다. 또한 디자인 구성요소들을 조직적으로 배치하기 위한 도구로서 디자인의 의사결정을 도와준다.

(1) 본문 기준의 그리드

디자이너는 제작물에 담아야 할 본문의 분량을 중요하게 생각해야 한다. 본문의 활자 크기와 문단의 폭이 정해지면 한 페이지 안에 몇 개의 칼럼을 구성하는 것이 적절한지 결정한다. 최종적으로 활자 크기, 자간, 행간의 간격을 조절하는 것으로 기본 구성을 만들 수 있으며, 네 변의 마진이 적절한지도 반드시 확인해야 한다.

(2) 이미지 기준의 그리드

표본이 될 수 있는 이미지의 세로나 가로 길이를 기준으로 그리드를 정한다. 구체적으로 정방형, 가로로 긴 형태, 세로로 긴 형태 중 어떤 포맷이 적합한지 판단한다. 더불어 이미지 각각의 크기에 연관성을 갖게 할 것인지, 연관성을 고려하지 않을 것인지도 고려해야 한다.

Aeterna Zentaris의 2006 애뉴얼리포트 표지/내지
표지와 내지에 하나의 그리드를 일관성 있게 사용하고 있다. 그리드의 모듈이 많으면 많을수록
다양하고 재미있는 디자인이 가능하지만, 자칫하면 너무 복잡해 보이거나 그리드가 없는
레이아웃처럼 보일 수 있다.

위의 그리드는 가로세로 4×5 모듈을 기반으로 만들었다.
파란색 모듈 구획선은 텍스트와 이미지 블록을 구성하는 데 기준선이 된다.
이 그리드를 활용하여 여러 가지 형태의 레이아웃이 가능하며,
유연하면서도 일관성을 유지하는 짜임새 있는 구성을 만들 수 있다.
이와 같이 그리드는 레이아웃에 제약을 주기보다는 합리적 지침을 만들어준다.

NON **GRID** LAYOUT

그리드를 무시한 레이아웃

그리드는 제작물의 특성이나 디자이너의 의도에 따라 결정되는데,
구성물 자체가 정돈된 구조를 지니고 있는 경우에는 그리드를 무시한
레이아웃을 선택할 수 있다. 또한 타깃 오디언스에게 새로운 시각적
경험을 제공하기 위해 그리드의 구조를 무시하는 경우도 있다.

그리드를 무시한 레이아웃

현대에 와서 다양한 표현 기법이 가능해짐에 따라 그리드에도 해체 현상이 나타나기 되었고, 새롭고 실험적인 시도가 계속되고 있는 상황이다. 이때 유의해야 할 점은 레이아웃의 기본 목적을 간과해선 안 된다는 것이다.

그리드의 해체는 그리드를 활용하지 않고 공간을 허물어 그 안에 자유롭게 구성요소들을 배열함으로써 새로운 관계를 형성하는 것이다. 해체 과정에 특별한 규칙이 존재하는 것은 아니지만, 그리드 없이 진행하는 작업에도 테마나 내재된 원칙 등을 통해 어떠한 구조가 존재한다고 할 수 있다.

*Black+White*의 2000 8월호, 62-63, 82-83 내지
중심을 가로지르는 이미지와 텍스트가 같은 느낌으로 연결되어있다. 그리드를 무시한 레이아웃은 자유로운 상상력을 선물해주는 대신, 불균형과 어색함의 가능성도 선사한다.
감각적인 레이아웃은 텍스트와 이미지의 몰입도를 동시에 높여준다. 결과적으로 그리드의 무시로 인해 손실된 가독성을 보충하고도 남을 만큼, 오디언스의 집중력을 높여주어 오히려 더 좋은 전달력을 가진다고 할 수 있다.

DANGEROUS moves

SERIAL KILLERS, SIMULATED SEX AND ELDERLY, ALL FEATURED IN PERFORMANCES BY LLOYD THEATRE. SO WHAT'S HE DOING IN THE OLYMPIC WRITES TONY MAGNUSSON.

NAKED DANCERS – THEY'VE NEWSON'S DV8 PHYSICAL ARTS FESTIVAL? SAVING IT,

Black+White의 2000 8월호, 18–19, 28–29 내지
텍스트가 이미지의 한 부분처럼 작용하면서 새로운 감각을 느끼게 한다. 찢기고, 덧붙이고, 조각나버린 곳에서도
균형을 이루며 율동감이 엿보인다. 이를 통해 타이포그래피가 표현해낼 수 있는 영역의 범위는 무한히 확대된다.

타이포그래피의 해체

내용이 밖으로 표출되지 않거나 어떠한 개념에 의하여 파악되는 전련은 그리드 구조를 파괴하는 데 활용될 수 있다. 예를 들면 말을 할 때 자연스럽게 나타나는 음성적 리듬에 따라 활자나 색상 등에 크기나 변화를 줄 수 있다. 크게 말하는 소리나 빠르게 움직이는 속도 등을 나타내는 낱말들은, 크고 두꺼운 활자나 기울어진 활자italic 등으로 표현하여 리얼리티reality를 살릴 수 있다.

concert Matthaeus-passion의 포스터
타이포그래피의 해체는 형태의 해체를 말하며, 의미의 해체로 이해해서는 안된다. 어떻게 보면 형태의 해체는 말하고자 하는 메시지를 더욱 분명하게 하는 수단으로 작용할 수 있기 때문이다.

XPLICIT의 타이포그래피 캘린더
섬세하게 조각된 텍스트의 무리들이 움직이며 거친 흔적을 남겨 놓은 듯하다.
감정의 이입은 타이포그래피의 해체를 촉발시키는 요인으로 작용하며, 그것을 미학적으로
승화시키는 것은 디자이너의 몫이다.

Arctic Blue의 브로슈어 내지
잘려진 알파벳의 조각들이 암호처럼 널려 있는데, 이것은 해체라기보다는
창조라고 보아야 할 것이다. 버려진 활자를 재활용해서 만든 예술 작품처럼
디자이너의 창의력에 의해서 화려하게 재탄생되었다.

직감적 감각에 의한 디자인

사물 속에 있는 이치를 바탕으로 구성요소들을 파악하여 직감적인 레이아웃을 하는 것이다. 다시 말해 각 구성요소들의 연관성과 차이를 이해하고, 이것을 기본으로 오디언스와의 접점을 찾는 것이다. 그러므로 무작위적인 방법과는 큰 차이가 있다고 할 수 있다.

직감적 감각에 의한 디자인은 이미지의 연쇄 반응을 통해 오디언스로 하여금 새로운 경험과 호감을 느끼게 해준다. 이 접근법은 테마에 대한 디자이너의 신속한 판단에 따르며, 화면 효과를 높이고 채색 효과와 디테일을 강조하기 위한 수단으로 쓰였던 콜라주collage와 매우 유사한 성격을 가진다.

BOSCH microwave의 카탈로그 내지
마치 물고기가 살아서 움직이는 것 같은 기발함이 돋보인다. 직감은 머릿속에서 계산되어 나오는 개념이 아니다. 물고기를 낚시하듯 순간순간 떠오르는 갖가지 상상들 속에서 건져 올려야 한다. 하지만 디자인이 낚시와 다른 점은 아무것도 안하고 가만히 기다리기만 해서는 안 된다는 것이다.

Leo Burnett Canada의 2005 웹사이트 (http://www.leoburnett.ca)
캘리그라피를 활용한 웹사이트이다. 직감으로 자유분방하게 여백에 글씨를 써서 창의력이 돋보이는 작품으로 완성되었다. 직감이 일반 대중으로부터
공감을 얻기 위해서는 표현하고자 하는 대상에 대한 충분한 이해, 표현 방법에 대한 다양한 훈련, 사회 전반의 트렌드를 읽을 수 있는 지적 능력이 필요하다.

Johnson & Johnson의 인쇄광고
존슨 앤 존슨의 로고타입을 이용한 위트 있는 광고이다. 감탄사가 절로 나오는 이 광고의 아이디어는 우연히 떠올랐을 것이다.
하지만 그 우연을 만들기까지는 대상의 철저한 분석과 이해, 그리고 수많은 관련지식의 습득 과정이 동반되었을 것이다.

MGM MIRAGE의 2006 애뉴얼리포트 내지
여백과 이미지, 텍스트가 감각적으로 배치되어 있다. 다른듯 비슷하며 비슷한듯 다른
레이아웃이 신선한 충격과 함께 정돈된 균형감을 보여준다. 수많은 시행착오와 다양한
시도 끝에 발견했을 디자이너의 노력이 엿보인다.

ACCC의 2003/2004 애뉴얼리포트 내지
사진이나 일러스트레이션이 전혀 없어 자칫 도식적이고 상투적인 레이아웃으로
전락할 수 있었지만, 비틀고 기울이고 흔드는 등의 다양한 시도로 참신하고 생동감 있는
레이아웃을 완성했다.

컨셉트의 표현을 통한 암시

제작물의 내용을 파악하여 시각적 아이디어를 만들고 임의적 구조를 가지고 사유롭게 공간을
구성하는 것이다. 디자이너들은 구조에 관련된 아이디어가 무엇이든 서로 연관시켜 작업할 수
있으며, 그리드가 없어도 연속적인 본문과 이미지들의 구성을 통해 오디언스로 하여금 일체감
을 느끼게 할 수 있다. 텍스트 블록과 이미지의 간격, 구성요소 사이의 원근감과 마진은 수시
로 변경될 수 있다.

WWF CHINA의 클락 디자인
불법으로 자행되는 밀렵으로 인해 개체수가 점점 감소해가는
동물들의 모습을 시계라는 상징성이 강한 대상을 통해 표현했다.
말하고자 하는 컨셉트가 기발한 아이디어와 함께 제시되어 있다.

**Osaka Seikei University
Faculty of Art & Design의
2008 브로슈어**
대학 안내 브로슈어로서 대학 생활의
첫발을 내딛는 모습을 발자국이라는
컨셉트로 담아냈다. 표지에서 표현된
첫발의 사실적 비주얼은, 내지에서
다양한 발자국을 남기며 전진하는
모습으로 발전된다.

VIAGRA의 인쇄광고
비아그라의 효능을 암시적으로 표현했다.
사진의 정중앙 라인이 비아그라와 정확히 일치한다.
시선의 방향이 그쪽으로 가면서 이것이 암시하는 바를
타깃 오디언스에게 확실히 전해주고 있다.

돌발 변수에 따른 효과

돌발 변수에 따른 예상치 못한 결과는 간혹 커뮤니케이션에 유익함을 가져다줄 수 있다. 이것은 레이아웃의 구성 원칙에서 크게 벗어난 형태를 가지고 있지만, 예측할 수 없는 시각적 결과와 특별한 형식을 경험할 수 있게 해준다. 경우에 따라서는 이러한 돌발 변수에 따른 효과가 테마를 심도 있게 전달하는 방법이 되기도 한다.

Concepto: La compañía de danza Elisa Montes está cerca de ti. Llegó a Dallas.

Idea: Usamos la imagen de una bailarina efectuando la "5ta. Posición" de ballet. Se manipuló la impresión y la colocación de los pósters de manera que la bailarina se veía en 3a. Dimensión.

Estrategia: Se elaboraron anuncios impresos con dimensiones de 20 X 30 pulgadas. El frente de la bailarina se imprimió en un lado del póster mientras que la espalda se imprimió en el otro. El póster se pegó hasta la mitad dejando la espalda viendo hacia la calle. La parte superior del póster se dobló hacia el frente. De manera que lo que ve la gente es a una bailarina en 3a. Dimensión haciendo la 5ta. Posición de ballet. Los pósters se pegaron cerca del LCC que es donde se presentó la compañía de danza.

Yell Group: Elisa Monte Dance in Dallas의 포스터
거리를 지나가다 바람에 나부끼며 간신히 벽에 붙어 있는 포스터를 본다면 그냥 떼어버리고 싶은 충동을 느낄 것이다. 하지만 누군가는 거기에서 새로운 아이디어를 얻는다. 반쯤 떨어진 포스터에서 유연한 몸동작으로 발레를 하는 듯한 모습이 멋스러워 보인다.

Joseph Binder Awards의 2001 전시 포스터
디자이너라면 한번쯤 백터파일을 편집하다가 키보드나 마우스 조작의 실수로,
라인만으로 그려져야 할 대상을 특정한 색으로 채우게 되었던 경험이 있을
것이다. 그런 실수가 이런 멋진 결과를 초래할 수도 있다.

MUZIEK UIT HET LAB **2004**
MUZIEKLAB BRABANT
PARADOX - TILBURG, DO. 8 JAN. /
DO. 12 FEB. /DO. 11 MRT. /DO. 8 APR. /
DO. 13 MEI
HET MUZIEKCENTRUM -
'S-HERTOGENBOSCH, DI. 13 JAN. /
DI. 3 FEB. /DI. 2 MRT. /DI. 27 APR. /
DI. 25 MEI
ZESDE KOLONNE - EINDHOVEN,
WO. 14 JAN. /WO. 1 FEB. /WO. 10 MRT. /
WO. 14 APR/WO. 12 MEI
LOKAAL 01 - BREDA, VR. 13 FEB. /
VR. 12 MRT. /VR. 16 APR. /VR. 14 MEI
20:30 UUR/21:00 UUR/21:30 UUR
TOEGANG GRATIS /TOEGANG:
5 EURO, STUDENTEN & CJP 2,50 EURO

ML B

Hans Gremmen: Yellow Scotch-tape의 포스터
반투명하게 붙여진 테이프가 재미있는 장면을 연출한다.
가리거나 지우려는 목적으로 붙인 테이프가 오히려 시선
을 모으는 매개체로 이용되고 있다. 우연히 저지른
행위가 예상치 못한 효과를 가져오는 경우이다.

100mal im Schtei
— Made in Mind/
Dani Stoller/
Seraina/Mar.cant/
Keebonk/uva. —
im Schtei ·Plakat·
Buch-Vernissage
— Freitag — 11.
November 2005 —
20.30 h

Mixer: 100 Best Posters의 2006 포스터
실수로 찢었던 종이의 이미지는 다시 원래 상태로
되돌리기 힘들다. 다시 붙이려는 과정에서 발견한
것을 모티브로 삼아 과거에 수상했던 포스터들의
찢어진 조각들로 만든 포스터이다.

타이포그래피와 이미지의 통합

디자이너의 중요한 과제는 텍스트와 이미시의 특성을 파악해 하나로 잘 매치^{match}시키는 일이다. 텍스트가 이미지에 강제로 묶여 있거나 이미지의 영역에서 분리되어 공통섬을 찿기 어렵다면 통합이 제대로 이루어지지 않은 경우이다. 텍스트를 이미지의 위에 놓거나 이미지 안에 배치하는 것은, 두 가지 구성요소의 연관성을 쉽게 이해할 수 있는 방법이다.

Hongkong Land의 잡지광고
남자가 서 있는 계단의 이미지와 반대 페이지에 있는 S자가 댓구를 이룬다.
이미지와 텍스트를 연결시켜주는 방법은 여러 가지가 있다. 여기에서는 이미지의
특징적인 요소를 발췌해서 텍스트에 적용시켰다.

Mixer: Cold Lemonade의 포스터
텍스트가 공간 속에 투영되어 나타나 있다. 텍스트는 2차원적인 이미지이다. 이것이 3차원의
공간으로 영역이 확대되어 그 자체로서 하나의 공간을 형성한다. 텍스트는 사람의 언어를 실어
나르는 역할뿐만 아니라 감정의 온도까지 전달하는 기능도 하게 된다.

e Creator의 2006 3월호 표지/내지
텍스트 자체를 어떤 오브젝트의 일부로 이미지화시켰다. 이미지 속에서 발견되는 텍스트는
가독성에 의해서 읽혀지는 것이 아니라, 이미지가 표현하는 조형적인 요소에 의해 읽힌다.

형식의 일치와 대립

전체 레이아웃에 큰 영향을 주는 이미지와 텍스트가 벙치뢰이 있다면, 형식의 일치를 나타낸다고 할 수 있겠다. 텍스트가 이미지의 특징을 보완해주는 디자인은 오디언스의 지적이며 감성적인 반응을 이끌어낸다. 유사성이 깊은 텍스트와 이미지는 두 가지 요소를 더욱 밀접하게 만들며, 어떤 유형의 활자를 선택하느냐 하는 것만으로도 이미지와의 연관성을 느낄 수 있다.

형식의 대립은 양자 구성요소의 개성을 보다 명확히 할 수 있는 장점이 있다. 즉 텍스트와 이미지의 특성을 대립시켜 두 구성요소의 통합을 이끌어내는 것이라 할 수 있다. 하지만 모든 요소의 특징이 완전히 다른 것보다는, 어느 정도의 특징을 공유한 조합이 더욱 드라마틱한 대립이 될 수 있다.

(1) 형식의 일치

Express Jet의 2006 애뉴얼리포트 내지
비행기의 궤적을 따라 늘어선 텍스트와 이미지는 이질감을 최소화시키고
하나의 덩어리를 이루며 화면을 차지하고 있다.

218

MANAS의 잡지광고
하이힐의 실루엣을 따라 텍스트가 흐른다. 손으로 쓴 것
같은 필기체의 느낌에는 여인의 가녀린 손끝의 분위기가
그대로 묻어 있다. 형식의 일치는 정렬 방식의 유사성과
더불어 서체의 분위기에서도 찾을 수 있다.

Limited의 2006 애뉴얼리포트 내지
매장의 풍경을 찍은 사진을 이용해 그 위에 각도와 기울기 등을 고려해서 텍스트를 배치했다. 마치 실제 공간에
텍스트가 인쇄되어 있는 것 같은 착각에 빠진다. 텍스트의 변형을 통해 현실 세계에는 없는 독특한 분위기가 넘치는
가상의 세계를 만들었다.

행복이 가득한 집의 2009 4월호, 154 내지
지면의 위아래가 대칭적인 구조를 이루며 텍스트와 이미지가 형태적으로 유사한
특징을 보이고 있다. 이러한 일치는 분위기를 지배하는 강도를 높여주어, 텍스트가
지니고 있는 내용뿐만 아니라 그 감정까지 고스란히 오디언스에게 전달된다.

행복이 가득한 집의 2009 4월호, 51 내지
내용을 자세히 읽지 않아도 의자와 관련된 것이라는 추론이 가능하다. 이러한
행위는 의미를 보다 빠르고 신속하게 전달하는 커뮤니케이션의 역할과 함께,
독특한 레이아웃이 주는 주목성으로 인해 오디언스에게 다가갈 수 있는
더 많은 기회를 제공한다.

RAZVOJ
AKTIVNOSTI
BANKE V 2002
NALOŽBE
V OBJEKTE
V INFORMACIJSKO PODPORO
V ZNANJE
RAZVOJ BANČNIH PRODUKTOV
IN PROCESOV
ZAPOSLENI, ZNANJE IN
USPOSABLJANJE

PROBANKA의 2002 애뉴얼리포트 내지
하프의 실루엣과 영문 이니셜의 실루엣을 일치시켜 외형적인
균형과 통일을 이룬다. 이미지와 텍스트가 정서적으로 서로
소통함으로써, 글이나 그림의 개별적인 요소로 전달하는
것보다 더 호소력 있게 다가온다.

GAP의 2004 애뉴얼리포트 내지
일러스트레이션의 일부로 연장된 텍스트의 모습은 어느 것이 텍스트이고, 이미지인가 구분이 안 될 정도로
일치감이 느껴진다. 이미지와 텍스트 결합의 강도는 의미 전달의 강도와 일치한다.

(2) 형식의 대립

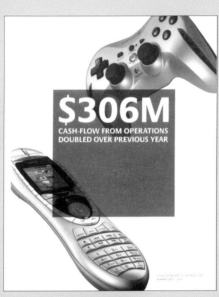

*Logitech*의 2007 애뉴얼리포트 내지
부드러운 곡선이 살아 있는 두 제품 사이로 사각형으로 둘러싸인
텍스트가 놓여 있어 형태의 대립을 느낄 수 있다. 두껍고 딱딱해
보이는 텍스트로 인해 제품의 곡선미가 더욱 강조되어
극한 대립을 만든다.

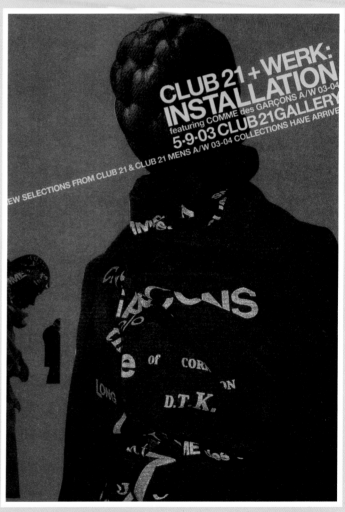

CLUB 21 GALLERY 2003 전시 포스터
어둡고 꾸물꾸물하며 부드러운 느낌의 일러스트레이션과 비스듬히 가로질러 표현된 딱딱한 텍스트가
서로 대립되어 있다. 하지만 색상이나 방향성 등에서 일치의 여지를 남기며 어색함을 상쇄하고 있다.

*Barrier*의 *2004* 애뉴얼리포트 내지/표지
여인의 부드러운 피부 위로 날아갈듯 가벼운 꽃이 놓여 있다. 이 이미지에서 느껴지는 가벼움과
부드러움은, 무겁고 딱딱해 보이는 느낌을 가진 헤드라인의 모습과 강하게 대립되어 있다.

*ROSNEFT*의 *2007 10/12*월호, 내지
가공되지 않은 자연 그대로의 모습을 유지하고 있는 지도가 딱딱하고 검은 사각형과 대립을 이루고 있다.
사각형에서 뻗어 나온 날카롭고 가는 선들은 인공적인 느낌으로 지도와의 이질감을 더한다.

LAYOUT & GRID
Appendix

Color Chart

디자인에 있어서 목적에 부합하는 색상을 사용하는 것은 매우 중요하다.
특히 색상은 제작물 전체에 강한 인상을 남기는 요소로서, 전달하려는
메시지를 보다 효과적으로 표현할 수 있게 한다.
여기서는 테마별로 메인 색상을 제시하고, 제작물에서 사용되는 배색의
예를 보여주고 있다. 효과적으로 구성된 배색은 실제 디자인 작업에서
상당히 유용하게 활용될 것이다.

01 로맨틱하고 천진난만한 배색

소녀, 소년 등의 생기 발랄함과 천진난만한 느낌을 주는 배색이다. 전체적으로 탁색은 피하고 밝은 파스텔톤의 노란색, 오렌지 핑크 등을 주로 사용하여 밝은 이미지로 배색한다.

Main Color

Match Color

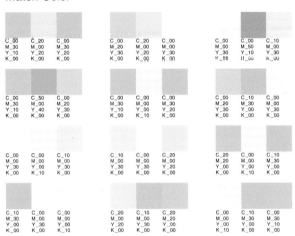

02 엘레강스하고 여성적인 배색

여성스러움을 강조하는 배색으로 밝은 톤을 사용하여 배색하면 좀 더 젊은 느낌을 낼 수 있다. 여성스러움을 강조하기 위해 붉은 적자색이나 보라색을 주로 사용하며, 진한 청색은 피하되 밝은 청색 계열을 사용한다.

Main Color

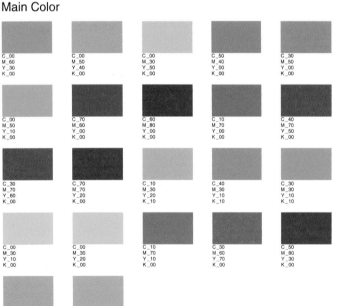

Match Color

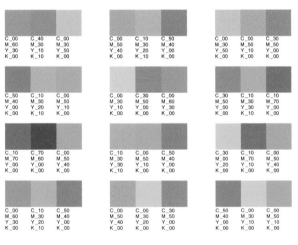

03

부드럽고 온화한 배색

경직된 분위기를 배제한 부드럽고 밝은 느낌의 배색이다. 밝은 탁색과 밝은 청색, 따뜻한 난색 계열을 사용하여 탄력적이면서도 온화한 느낌을 나타내며, 보라색 계열을 사용하면 지루한 느낌을 약화시킬 수 있다.

Main Color

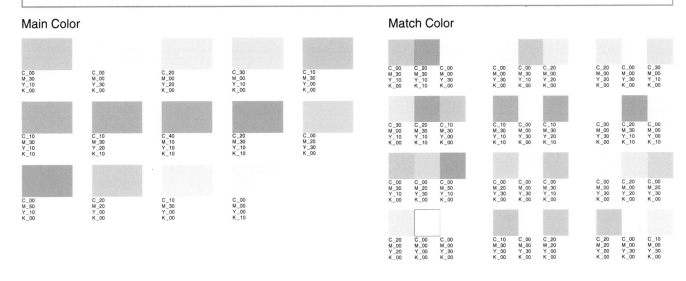

Match Color

C_00 M_30 Y_10 K_00	C_00 M_00 Y_30 K_00	C_20 M_00 Y_20 K_10	C_30 M_00 Y_10 K_00	C_10 M_30 Y_00 K_00
C_10 M_30 Y_10 K_10	C_10 M_30 Y_20 K_10	C_40 M_10 Y_10 K_10	C_20 M_30 Y_10 K_10	C_00 M_20 Y_30 K_10
C_00 M_50 Y_10 K_00	C_10 M_20 Y_00 K_00	C_00 M_30 Y_00 K_00	C_00 M_00 Y_00 K_10	

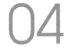

04

평온하고 포근한 배색

마치 모닥불 아래에서 여러 사람이 이야기 꽃을 피우는 것처럼 정겨움을 느낄 수 있는 배색이다. 밝은 오렌지 계열 탁색을 사용하여 포근하고 부드러운 느낌을 표현하며, 적색 계열의 색은 피해 배색한다.

Main Color

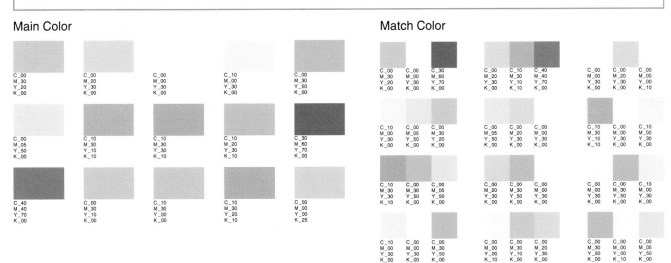

Match Color

05 평화롭고 안락한 배색

평화로운 느낌의 배색이다. 밝은 청색과 녹색을 중심으로 배색하며 대비가 강한 색은 피하도록 한다. 배색을 할 때에는 명도의 차이가 많이 나지 않는 색상을 선택하며, 그레이 계열을 함께 배색함으로써 안정된 분위기를 표현할 수 있다.

Main Color / Match Color

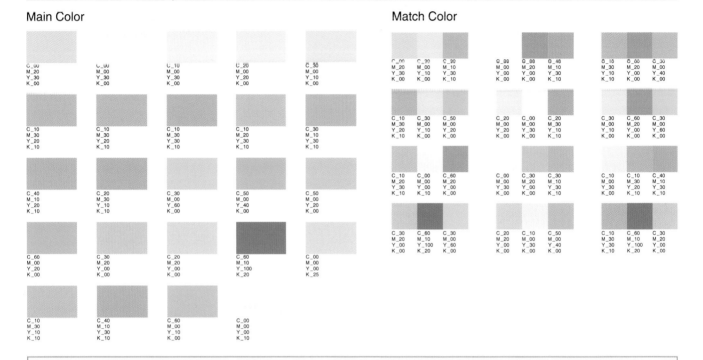

06 친밀하고 평화로운 배색

따뜻한 느낌과 신뢰감을 주는 배색이다. 친밀한 분위기를 표현하기 위해 부드러운 난색 계열의 색상을 배치하며 황색 계열의 색을 사용하여 따뜻한 느낌을 표현한다.

Main Color / Match Color

07 내츄럴한 배색

자연스러운 느낌을 강조하는 배색이다. 시각적으로 부드럽고 밝으며 한 톤 다운된 듯한 색상을 주로 사용하고, 밝은 청색과 밝은 탁색을 조화시켜 자연스러운 느낌을 증가시킨다. 흰색과 배색하면 깨끗한 느낌을 더욱 강하게 표현할 수 있다.

Main Color

C_00 M_30 Y_20 K_00	C_00 M_20 Y_30 K_00	C_00 M_00 Y_30 K_00	C_10 M_00 Y_20 K_00	C_20 M_00 Y_20 K_00
C_20 M_20 Y_00 K_00	C_10 M_30 Y_10 K_10	C_10 M_30 Y_20 K_10	C_10 M_20 Y_30 K_10	C_10 M_20 Y_30 K_10
C_40 M_10 Y_20 K_10	C_40 M_10 Y_30 K_10	C_20 M_30 Y_10 K_10	C_00 M_50 Y_40 K_00	C_00 M_30 Y_50 K_00
C_40 M_00 Y_90 K_00	C_50 M_20 Y_70 K_00	C_00 M_00 Y_00 K_00	C_30 M_20 Y_00 K_00	C_30 M_10 Y_30 K_10
C_00 M_05 Y_50 K_00				

Match Color

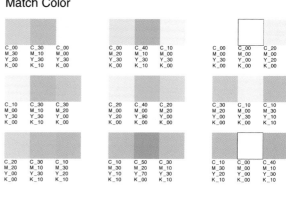

C_00 M_30 Y_20 K_00	C_30 M_10 Y_30 K_10	C_00 M_00 Y_30 K_00	C_00 M_20 Y_30 K_00	C_40 M_10 Y_30 K_00	C_10 M_00 Y_30 K_00	C_00 M_00 Y_30 K_00	C_00 M_00 Y_00 K_00	C_20 M_00 Y_20 K_00
C_10 M_00 Y_30 K_00	C_30 M_10 Y_30 K_10	C_30 M_10 Y_00 K_00	C_20 M_00 Y_20 K_00	C_40 M_10 Y_90 K_00	C_20 M_20 Y_00 K_00	C_30 M_20 Y_00 K_00	C_10 M_00 Y_30 K_00	C_10 M_30 Y_10 K_10
C_20 M_20 Y_00 K_00	C_30 M_10 Y_30 K_10	C_10 M_10 Y_20 K_10	C_10 M_30 Y_10 K_10	C_50 M_20 Y_70 K_00	C_30 M_10 Y_30 K_10	C_10 M_30 Y_20 K_10	C_00 M_00 Y_00 K_00	C_40 M_10 Y_30 K_10

08 귀여운 배색

어린 아이들의 천진난만한 귀여움을 표현하는 배색이다. 어린 아이의 귀여움을 표현하려면 파스텔톤의 색상을 주로 사용하고 강한 순색은 피하는 것이 좋다. 청소년 이상의 귀여움을 표현하려면 밝은 청색과 순색이나 채도가 높은 색을 조합한다.

Main Color

C_00 M_30 Y_10 K_00	C_00 M_30 Y_20 K_00	C_00 M_20 Y_30 K_00	C_00 M_00 Y_30 K_00	C_10 M_00 Y_30 K_00
C_30 M_10 Y_100 K_00	C_00 M_10 Y_100 K_00	C_00 M_05 Y_80 K_00	C_40 M_00 Y_90 K_00	C_40 M_70 Y_50 K_00
C_00 M_60 Y_30 K_00	C_00 M_50 Y_40 K_00	C_00 M_50 Y_00 K_00	C_00 M_50 Y_10 K_00	C_00 M_30 Y_10 K_00
C_40 M_10 Y_20 K_10	C_00 M_00 Y_00 K_10	C_00 M_00 Y_00 K_00	C_20 M_00 Y_20 K_00	C_10 M_70 Y_10 K_00
C_40 M_30 Y_10 K_00				

Match Color

C_00 M_30 Y_20 K_00	C_00 M_50 Y_40 K_00	C_00 M_10 Y_100 K_00	C_00 M_20 Y_30 K_00	C_40 M_70 Y_50 K_00	C_30 M_20 Y_00 K_00	C_00 M_50 Y_10 K_00	C_00 M_00 Y_30 K_00	C_00 M_50 Y_10 K_00
C_00 M_50 Y_10 K_00	C_00 M_10 Y_100 K_00	C_30 M_50 Y_00 K_00	C_00 M_00 Y_30 K_00	C_10 M_70 Y_00 K_00	C_00 M_00 Y_00 K_00	C_10 M_00 Y_30 K_00	C_30 M_50 Y_00 K_00	C_00 M_50 Y_10 K_00
C_00 M_30 Y_10 K_00	C_00 M_00 Y_00 K_00	C_00 M_20 Y_30 K_00	C_00 M_30 Y_20 K_00	C_10 M_70 Y_00 K_00	C_00 M_00 Y_30 K_00	C_00 M_00 Y_00 K_00	C_00 M_00 Y_30 K_10	C_00 M_30 Y_10 K_00
C_40 M_10 Y_20 K_10	C_00 M_30 Y_10 K_00	C_00 M_00 Y_30 K_00	C_00 M_05 Y_80 K_00	C_00 M_00 Y_30 K_10	C_00 M_30 Y_10 K_00	C_40 M_00 Y_90 K_10	C_10 M_70 Y_10 K_00	C_00 M_30 Y_20 K_00

09 깨끗하고 순수한 배색

청결하면서도 시원하며 순수한 느낌을 표현하는 배색이다. 밝은 청색을 사용해 맑고 투명한 분위기를 표현하고 색상간의 명도 차이를 많이 주거나 밝은 그레이와 흰색을 사용하여 느낌을 강조한다. 채도가 높은 청색은 피하여 배색한다.

Main Color

Match Color

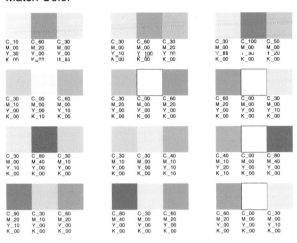

10 어리고 귀여운 배색

어린이 자체의 이미지를 표현하는 것이 아닌, 어리게 느껴지거나 귀엽고 활발한 느낌이 드는 배색이다. 밝은 청색과 채도가 높은 색을 사용하여 배색하도록 한다. 적자색을 사용하면 귀여운 느낌을 강조하는 배색이 된다.

Main Color

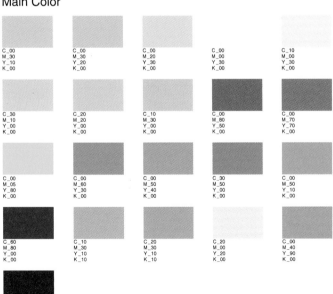

Match Color

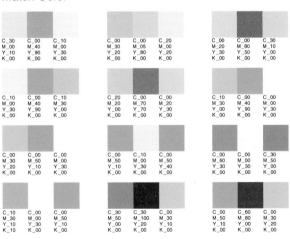

11 청결하고 상쾌한 배색

깨끗하면서도 상쾌한 기분이 느껴지는 배색이다. 흰색과 청색을 기본으로 배색하며, 평온함을 표현하고 싶을 때에는 밝은 녹색이나 황록색 계열을 사용한다.

Main Color

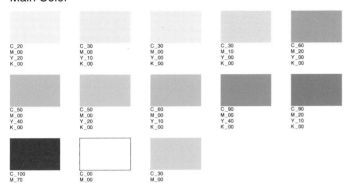

C_20 M_00 Y_20 K_00	C_30 M_00 Y_10 K_00	C_30 M_00 Y_00 K_00	C_30 M_10 Y_00 K_00	C_60 M_20 Y_00 K_00
C_50 M_00 Y_40 K_00	C_50 M_00 Y_20 K_00	C_60 M_00 Y_10 K_00	C_90 M_00 Y_40 K_00	C_90 M_20 Y_10 K_00
C_100 M_70 Y_00 K_00	C_00 M_00 Y_00 K_00	C_30 M_00 Y_60 K_00		

Match Color

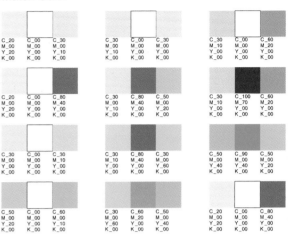

C_20 M_00 Y_20 K_00	C_00 M_00 Y_00 K_00	C_30 M_00 Y_10 K_00	C_30 M_00 Y_10 K_00	C_00 M_00 Y_00 K_00	C_30 M_00 Y_00 K_00	C_30 M_10 Y_00 K_00	C_00 M_00 Y_00 K_00	C_60 M_20 Y_00 K_00
C_20 M_00 Y_20 K_00	C_00 M_00 Y_00 K_00	C_80 M_40 Y_00 K_00	C_30 M_00 Y_10 K_00	C_80 M_40 Y_00 K_00	C_50 M_00 Y_20 K_00	C_30 M_10 Y_00 K_00	C_100 M_00 Y_00 K_00	C_60 M_20 Y_00 K_00
C_30 M_00 Y_00 K_00	C_00 M_00 Y_00 K_00	C_30 M_00 Y_00 K_00	C_30 M_10 Y_00 K_00	C_80 M_40 Y_00 K_00	C_30 M_00 Y_60 K_00	C_50 M_40 Y_00 K_00	C_90 M_40 Y_00 K_00	C_50 M_00 Y_20 K_00
C_50 M_00 Y_20 K_00	C_00 M_00 Y_00 K_00	C_60 M_00 Y_10 K_00	C_30 M_00 Y_60 K_00	C_60 M_20 Y_00 K_00	C_50 M_00 Y_40 K_00	C_20 M_00 Y_20 K_00	C_00 M_00 Y_00 K_00	C_80 M_40 Y_00 K_00

12 즐겁고 유쾌한 배색

활발하면서도 유쾌한 이미지를 표현하는 배색이다. 오렌지와 황색 계열을 기본으로 사용하고 보색 계열을 배치하면 생생한 분위기를 표현할 수 있다. 황색 계열의 색상은 밝고 명랑한 분위기의 색상이므로 유쾌한 이미지를 강조한다.

Main Color

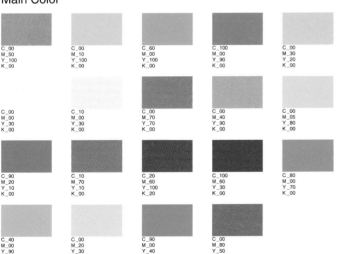

C_00 M_50 Y_100 K_00	C_00 M_10 Y_100 K_00	C_60 M_00 Y_100 K_00	C_100 M_00 Y_90 K_00	C_00 M_30 Y_20 K_00
C_00 M_00 Y_30 K_00	C_10 M_00 Y_30 K_00	C_00 M_70 Y_70 K_00	C_00 M_40 Y_90 K_00	C_00 M_05 Y_80 K_00
C_90 M_20 Y_10 K_00	C_10 M_70 Y_10 K_00	C_20 M_60 Y_100 K_20	C_100 M_60 Y_30 K_00	C_80 M_00 Y_70 K_00
C_40 M_00 Y_90 K_00	C_00 M_20 Y_30 K_00	C_90 M_00 Y_40 K_00	C_00 M_80 Y_50 K_00	

Match Color

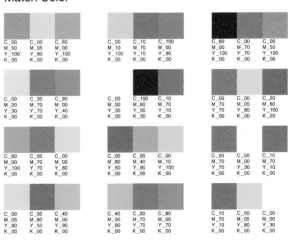

C_00 M_50 Y_100 K_00	C_00 M_05 Y_80 K_00	C_60 M_00 Y_100 K_00	C_00 M_10 Y_100 K_00	C_10 M_70 Y_10 K_00	C_100 M_00 Y_90 K_00	C_60 M_00 Y_00 K_00	C_00 M_70 Y_70 K_00	C_00 M_50 Y_50 K_00
C_00 M_20 Y_30 K_00	C_00 M_70 Y_70 K_00	C_90 M_00 Y_40 K_00	C_00 M_00 Y_30 K_00	C_100 M_60 Y_10 K_30	C_10 M_70 Y_10 K_00	C_00 M_70 Y_70 K_00	C_00 M_05 Y_80 K_00	C_20 M_60 Y_100 K_20
C_60 M_00 Y_100 K_00	C_00 M_70 Y_70 K_00	C_00 M_05 Y_80 K_00	C_00 M_80 Y_50 K_00	C_00 M_40 Y_90 K_00	C_00 M_10 Y_100 K_00	C_00 M_70 Y_30 K_00	C_00 M_00 Y_00 K_00	C_10 M_70 Y_10 K_00
C_00 M_05 Y_80 K_00	C_00 M_80 Y_50 K_00	C_40 M_00 Y_90 K_00	C_40 M_00 Y_90 K_00	C_00 M_70 Y_70 K_00	C_80 M_00 Y_70 K_00	C_10 M_70 Y_10 K_00	C_00 M_05 Y_80 K_00	C_00 M_00 Y_30 K_00

13 신선한, 싱싱한 배색

야채와 같은 신선한 느낌, 먹었을 때 아삭거리는 싱싱한 느낌을 표현하는 배색이다. 명도와 채도가 높은 녹색과 황색 계열을 중심으로 배색하며 흰색을 조합하면 신선함을 강조하는 배색이 된다.

Main Color

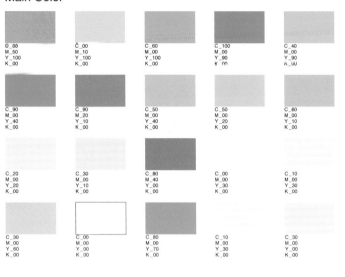

Match Color

14 크레이지한, 우스꽝스러운 배색

만화적 느낌을 주는 배색이다. 보색 계열의 색상을 배열하거나 대비가 강한 색상을 배색하면 긴장감을 더해주는 화려한 배색이 되며, 황색 계열을 중심으로 배색하면 우스꽝스러운 느낌의 배색이 된다.

Main Color

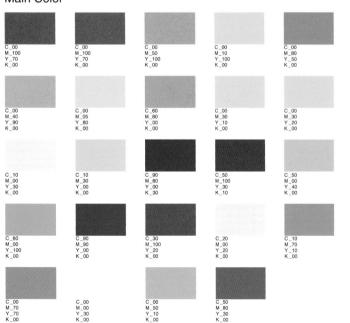

Match Color

15 전위적인, 혁명적인 배색

추상적인 느낌, 혹은 기존의 체제에 반발하거나 변혁하는 느낌을 주는 배색이다. 원색적이면서도 산뜻한 느낌이 필요하기 때문에 채도가 높은 색을 효과적으로 배치하며, 오렌지나 황색을 보조색으로 사용하면 집단적인 느낌을 표현하게 된다.

Main Color

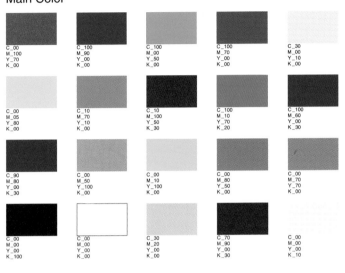

Match Color

16 다이내믹한, 강렬한 배색

거대한 에너지와 열기가 느껴지는 배색이다. 에너지가 느껴지는 적색을 중심으로 황색을 보조로 배치하면 임팩트가 강해지며, 검은색을 적절히 사용함으로써 중압감을 표시할 수 있다. 대비를 높이면 강렬한 느낌이 증가된다.

Main Color

Match Color

17 희망적인, 낙관적인 배색

밝고 희망적인 느낌을 주는 배색이다. 채도가 높은 색을 중심으로 황색 계열을 배치하며 맑고 밝은 색을 사용한다. 약간의 그레이가 섞인 색이나 밝은 회색을 배치하면 낙관적인 이미지를 증가시킨다.

Main Color

Match Color

18 고급스러운, 호화스러운 배색

화려하면서도 고급스러운 느낌을 주는 배색이다. 보라색 계열을 사용하여 고급스러운 느낌을 표현하며 적색, 자색 계열이나 깊이 있는 황색을 배치함으로써 중후한 느낌을 전달한다. 검은색이나 밝은 회색을 배치하면 안정적인 느낌을 준다.

Main Color

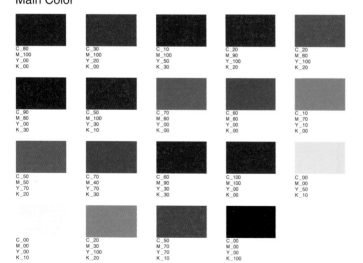

Match Color

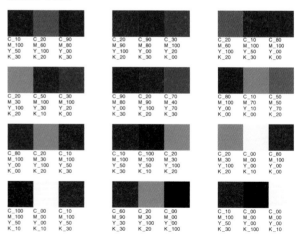

화려한, 화사한 배색

눈에 띄는 화려함이나 화사한 느낌을 주는 배색으로 사람의 시선을 끌기 위한 디자인에 사용되는 배색이다. 순색과 채도가 높고 맑은 색상을 기본적으로 조합하며, 강렬함을 더하기 위해 명도 차가 많이 나는 색상을 배치하기도 한다.

Main Color

C_00 M_100 Y_70 K_00	C_00 M_80 Y_100 K_00	C_00 M_50 Y_100 K_00	C_100 M_00 Y_00 K_00	C_100 M_40 Y_20 K_00
C_30 M_100 Y_20 K_00	C_00 M_00 Y_70 K_00	C_00 M_40 Y_90 K_00	C_00 M_05 Y_80 K_00	C_80 M_00 Y_70 K_00
C_30 M_00 Y_60 K_00	C_50 M_40 Y_00 K_00	C_00 M_80 Y_50 K_00	C_90 M_00 Y_40 K_00	C_70 M_60 Y_00 K_00
C_10 M_70 Y_10 K_00	C_20 M_30 Y_100 K_20	C_90 M_80 Y_100 K_30	C_90 M_90 Y_00 K_00	C_00 M_60 Y_30 K_00
C_60 M_80 Y_00 K_00				

Match Color

(3색 조합)

C_00 M_100 Y_70 K_00 / C_30 M_00 Y_60 K_00 / C_00 M_00 Y_100 K_00	C_00 M_80 Y_100 K_00 / C_50 M_40 Y_00 K_00 / C_100 M_00 Y_50 K_00	C_00 M_50 Y_100 K_00 / C_00 M_60 Y_30 K_00 / C_100 M_40 Y_20 K_00	
C_100 M_40 Y_20 K_00 / C_00 M_90 Y_90 K_00 / C_30 M_00 Y_20 K_00	C_90 M_90 Y_00 K_00 / C_00 M_05 Y_80 K_00 / C_00 M_70 Y_70 K_00	C_00 M_70 Y_70 K_00 / C_80 M_70 Y_70 K_00 / C_00 M_05 Y_80 K_00	
C_90 M_90 Y_00 K_00 / C_20 M_30 Y_100 K_20 / C_30 M_100 Y_00 K_00	C_30 M_100 Y_20 K_00 / C_20 M_30 Y_100 K_20 / C_60 M_80 Y_00 K_00	C_00 M_70 Y_70 K_00 / C_90 M_00 Y_00 K_30 / C_60 M_80 Y_00 K_00	
C_00 M_40 Y_90 K_00 / C_90 M_80 Y_00 K_00 / C_70 M_60 Y_00 K_00	C_70 M_60 Y_00 K_00 / C_00 M_05 Y_80 K_00 / C_10 M_70 Y_10 K_00	C_60 M_80 Y_00 K_00 / C_00 M_05 Y_80 K_00 / C_00 M_80 Y_50 K_00	

섹시한, 요염하고 에로틱한 배색

성적 매력을 강조할 때 사용하는 배색이다. 밝고 맑은 난색 계열을 주로 사용하며, 어둡거나 대비가 높은 색을 배치하면 요염한 분위기를 표현할 수 있다. 적색이나 적자색을 배치하면 에로틱한 분위기를 표현할 수 있다.

Main Color

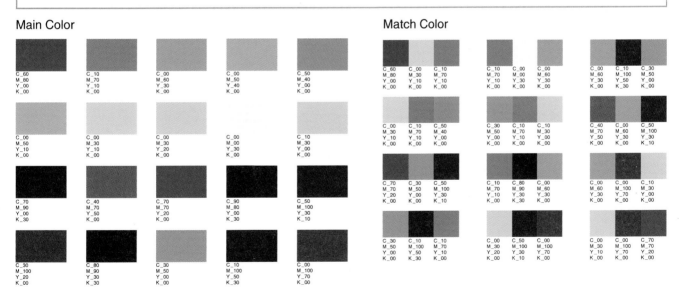

C_60 M_80 Y_00 K_00	C_10 M_70 Y_10 K_00	C_00 M_60 Y_10 K_00	C_00 M_50 Y_40 K_00	C_50 M_40 Y_00 K_00
C_00 M_50 Y_10 K_00	C_00 M_30 Y_10 K_00	C_00 M_30 Y_30 K_00	C_00 M_00 Y_30 K_00	C_10 M_30 Y_00 K_00
C_70 M_70 Y_00 K_30	C_40 M_70 Y_50 K_00	C_70 M_70 Y_20 K_00	C_90 M_80 Y_00 K_30	C_50 M_100 Y_30 K_10
C_30 M_100 Y_20 K_00	C_80 M_90 Y_30 K_30	C_30 M_50 Y_00 K_30	C_10 M_100 Y_50 K_30	C_00 M_100 Y_70 K_00

Match Color

C_60 M_80 Y_00 K_00 / C_00 M_30 Y_00 K_00 / C_10 M_70 Y_10 K_00	C_10 M_70 Y_10 K_00 / C_00 M_00 Y_30 K_00 / C_00 M_60 Y_30 K_00	C_00 M_60 Y_30 K_00 / C_10 M_100 Y_50 K_30 / C_30 M_50 Y_00 K_00
C_00 M_30 Y_10 K_00 / C_10 M_70 Y_10 K_00 / C_50 M_40 Y_00 K_00	C_30 M_50 Y_00 K_00 / C_10 M_70 Y_10 K_00 / C_10 M_30 Y_00 K_00	C_40 M_70 Y_50 K_00 / C_00 M_60 Y_00 K_00 / C_50 M_100 Y_10 K_00
C_70 M_70 Y_00 K_00 / C_30 M_50 Y_00 K_00 / C_50 M_100 Y_30 K_10	C_10 M_70 Y_10 K_00 / C_80 M_90 Y_30 K_30 / C_00 M_60 Y_30 K_00	C_00 M_60 Y_30 K_00 / C_00 M_100 Y_70 K_00 / C_10 M_30 Y_00 K_00
C_30 M_50 Y_00 K_00 / C_10 M_100 Y_50 K_30 / C_10 M_70 Y_10 K_00	C_00 M_30 Y_20 K_00 / C_50 M_100 Y_30 K_10 / C_10 M_100 Y_70 K_00	C_00 M_30 Y_10 K_00 / C_00 M_100 Y_70 K_00 / C_70 M_70 Y_20 K_00

21 봄 느낌의 배색

봄의 화사함이 느껴지는 배색이다. 황색과 황록색을 주로 사용하여 갓 태어난 어린 새싹의 느낌을 표현할 수 있다. 맑은 청색 계열을
효과적으로 사용하며, 어두운 색상은 피하여 배색하는 것이 좋다.

Color Formulas

C_00	C_40	C_00	C_10	C_20
M_10	M_00	M_00	M_00	M_00
Y_100	Y_90	Y_30	Y_30	Y_20
K_00	K_00	K_00	K_00	K_00

C_30	C_10	C_60	C_30
M_20	M_30	M_20	M_00
Y_00	Y_00	Y_00	Y_10
K_00	K_00	K_00	K_00

Application Color

C_00	C_60	C_10	C_40	C_60	C_30	C_00	C_30	C_10
M_10	M_20	M_10	M_00	M_30	M_00	M_00	M_00	M_30
Y_100	Y_00	Y_80	Y_90	Y_00	Y_00	Y_30	Y_00	Y_00
K_00	K_00	K_00	K_00	K_00	K_00	K_00	K_00	K_00

C_30	C_10	C_00	C_10	C_10	C_00	C_20	C_00	C_10
M_20	M_00	M_10	M_00	M_30	M_00	M_00	M_10	M_30
Y_00	Y_00	Y_100	Y_30	Y_00	Y_30	Y_20	Y_100	Y_00
K_00	K_00	K_00	K_00	K_00	K_00	K_00	K_00	K_00

C_30	C_00	C_10	C_10	C_20	C_00	C_00	C_10	C_40
M_00	M_00	M_30	M_30	M_00	M_00	M_10	M_30	M_00
Y_10	Y_30	Y_00	Y_00	Y_20	Y_30	Y_100	Y_00	Y_90
K_00	K_00	K_00	K_00	K_00	K_00	K_00	K_00	K_00

22 여름 느낌의 배색

강렬한 태양과 뜨거운 여름이 느껴지는 배색이다. 적색을 중심으로 사용하여 강렬함을 표현하며, 탁한 적색을 배치하여 후덥지근한 느낌을
강조할 수 있다.

Color Formulas

C_00	C_00	C_20	C_20	C_20
M_100	M_10	M_90	M_60	M_30
Y_70	Y_100	Y_100	Y_100	Y_100
K_00	K_00	K_20	K_20	K_20

C_60	C_80	C_40	C_80	C_50
M_90	M_90	M_70	M_60	M_80
Y_70	Y_30	Y_50	Y_20	Y_80
K_10	K_30	K_00	K_00	K_00

C_90
M_80
Y_00
K_30

Application Color

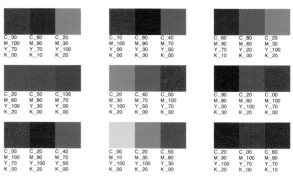

C_00	C_60	C_20	C_10	C_80	C_40	C_60	C_80	C_20
M_100	M_90	M_30	M_100	M_90	M_70	M_90	M_60	M_30
Y_70	Y_70	Y_100	Y_00	Y_30	Y_50	Y_70	Y_20	Y_100
K_00	K_00	K_20	K_00	K_30	K_00	K_10	K_00	K_00

C_20	C_50	C_100	C_20	C_40	C_00	C_90	C_20	C_00
M_60	M_80	M_70	M_30	M_70	M_100	M_80	M_60	M_100
Y_100	Y_30	Y_00	Y_100	Y_50	Y_70	Y_00	Y_100	Y_70
K_20	K_00	K_00	K_00	K_00	K_00	K_30	K_20	K_00

C_00	C_20	C_40	C_00	C_20	C_50	C_20	C_00	C_60
M_100	M_90	M_70	M_10	M_30	M_80	M_90	M_100	M_90
Y_70	Y_100	Y_50	Y_100	Y_100	Y_30	Y_100	Y_70	Y_70
K_00	K_20	K_00	K_00	K_20	K_00	K_20	K_00	K_10

23 가을 느낌의 배색

쓸쓸한 가을 햇살과 낙엽이 떨어지는 느낌의 배색이다. 시골 풍경과 전원이 연상되는 배색으로 화려함을 배제하고 자연스러운 느낌을 준다.
황색이나 황록색을 주로 사용하며 밝은 회색을 배치하여 어두운 느낌을 피한다.

Color Formulas

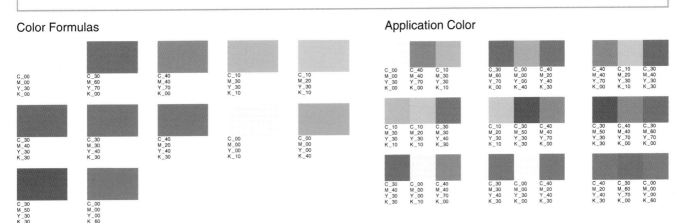

C_00 M_00 Y_30 K_00 · C_30 M_60 Y_70 K_00 · C_40 M_40 Y_70 K_00 · C_10 M_30 Y_30 K_00 · C_10 M_20 Y_30 K_10

C_30 M_40 Y_30 K_30 · C_30 M_30 Y_40 K_30 · C_40 M_20 Y_40 K_30 · C_00 M_00 Y_00 K_10 · C_00 M_00 Y_00 K_40

C_30 M_50 Y_30 K_30 · C_00 M_00 Y_00 K_60

Application Color

C_00 M_00 Y_30 K_00 · C_40 M_40 Y_70 K_00 · C_10 M_20 Y_30 K_10
C_30 M_60 Y_70 K_00 · C_00 M_00 Y_00 K_40 · C_40 M_00 Y_40 K_30
C_40 M_40 Y_70 K_00 · C_10 M_20 Y_30 K_10 · C_30 M_20 Y_30 K_30

C_10 M_30 Y_30 K_10 · C_10 M_20 Y_30 K_10 · C_30 M_40 Y_40 K_30
C_10 M_20 Y_30 K_10 · C_30 M_50 Y_30 K_00 · C_40 M_40 Y_70 K_00
C_30 M_50 Y_30 K_30 · C_40 M_40 Y_70 K_00 · C_30 M_40 Y_70 K_00

C_30 M_40 Y_30 K_30 · C_00 M_00 Y_00 K_10 · C_40 M_00 Y_70 K_00
C_30 M_30 Y_40 K_30 · C_00 M_00 Y_30 K_00 · C_40 M_20 Y_40 K_30
C_40 M_20 Y_40 K_30 · C_30 M_60 Y_70 K_00 · C_00 M_00 Y_00 K_60

24 겨울 느낌의 배색

온도의 차가움이나 서늘한 느낌을 주는 배색이다. 차가운 색인 청색과 녹색 계열을 중심으로 사용하며 건조한 느낌을 표현하려면 밝은 흰색을
소량으로 사용한다.

Color Formulas

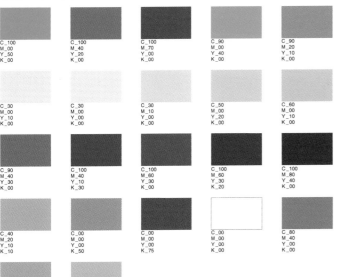

C_100 M_00 Y_50 K_00 · C_100 M_40 Y_20 K_00 · C_100 M_70 Y_00 K_00 · C_90 M_00 Y_40 K_00 · C_90 M_20 Y_10 K_00

C_30 M_00 Y_10 K_00 · C_30 M_00 Y_00 K_00 · C_30 M_10 Y_00 K_00 · C_50 M_00 Y_20 K_00 · C_60 M_00 Y_10 K_00

C_90 M_40 Y_30 K_00 · C_100 M_40 Y_10 K_30 · C_100 M_60 Y_30 K_00 · C_100 M_60 Y_30 K_20 · C_100 M_80 Y_40 K_00

C_40 M_20 Y_10 K_10 · C_00 M_00 Y_00 K_50 · C_00 M_00 Y_00 K_75 · C_00 M_00 Y_00 K_00 · C_80 M_40 Y_00 K_00

C_60 M_20 Y_00 K_00 · C_40 M_10 Y_10 K_10

Application Color

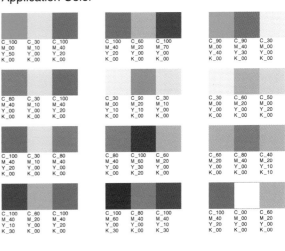

C_100 M_00 Y_50 K_00 · C_30 M_10 Y_00 K_00 · C_100 M_40 Y_20 K_00
C_100 M_40 Y_20 K_00 · C_60 M_00 Y_00 K_00 · C_100 M_70 Y_00 K_00
C_90 M_00 Y_40 K_00 · C_90 M_40 Y_30 K_00 · C_30 M_00 Y_00 K_00

C_80 M_40 Y_00 K_00 · C_30 M_10 Y_00 K_00 · C_100 M_40 Y_20 K_00
C_30 M_00 Y_10 K_00 · C_90 M_20 Y_10 K_00 · C_30 M_10 Y_10 K_00
C_30 M_00 Y_00 K_00 · C_60 M_20 Y_00 K_00 · C_50 M_00 Y_20 K_00

C_100 M_40 Y_00 K_00 · C_30 M_10 Y_10 K_00 · C_80 M_40 Y_00 K_00
C_80 M_40 Y_00 K_00 · C_100 M_60 Y_00 K_20 · C_60 M_20 Y_00 K_00
C_60 M_20 Y_00 K_00 · C_80 M_40 Y_10 K_00 · C_40 M_10 Y_10 K_10

C_100 M_40 Y_10 K_30 · C_60 M_20 Y_00 K_00 · C_100 M_40 Y_20 K_00
C_100 M_60 Y_00 K_30 · C_80 M_40 Y_00 K_00 · C_100 M_40 Y_10 K_30
C_100 M_40 Y_20 K_00 · C_00 M_00 Y_00 K_00 · C_60 M_20 Y_00 K_00

25 아이러닉한, 풍자적인 배색

풍자적인 느낌을 전달하거나 조소적 이미지를 강조할 때 사용하는 배색이다. 순색에 밝고 그레이쉬한 색을 섞는 배색으로 채도가 높은 적색과 보색 계열을 적절히 사용하면 조소적인 이미지를 강조하는 배색이 된다.

Color Formulas

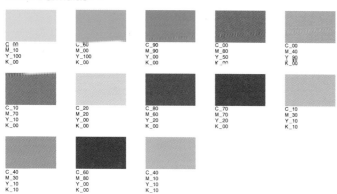

Application Color

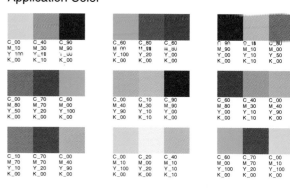

26 아프리카의 느낌이 나는 배색

아프리카의 풍속이나 패션을 표현할 때 사용하는 배색이다. 밝고 강렬한 태양의 이미지와 건조한 대지가 느껴지는 색상이 주로 사용된다.

Color Formulas

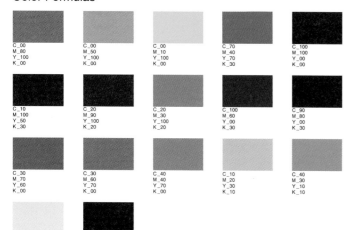

Application Color

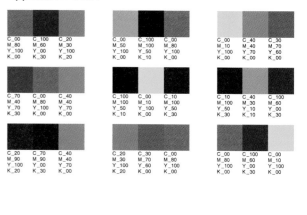

27 군대, 밀리터리룩의 느낌이 나는 배색

군대를 나타내는 배색으로, 육군 이미지인 카키색을 기본으로 하고 어둡고 맑은 녹색 계열이 많이 사용된다.

Color Formulas

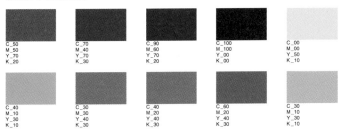

C_50 M_50 Y_70 K_20	C_70 M_40 Y_70 K_30	C_90 M_60 Y_70 K_20	C_100 M_100 Y_00 K_00	C_00 M_00 Y_50 K_10
C_40 M_10 Y_30 K_10	C_30 M_30 Y_40 K_30	C_40 M_20 Y_40 K_30	C_60 M_20 Y_40 K_30	C_30 M_10 Y_30 K_10

Application Color

C_50 M_50 Y_70 K_20	C_40 M_40 Y_40 K_30	C_70 M_30 Y_70 K_30		C_70 M_40 Y_70 K_30	C_90 M_60 Y_70 K_20	C_30 M_30 Y_40 K_30		C_90 M_70 Y_70 K_20	C_30 M_10 Y_30 K_10	C_40 M_20 Y_40 K_30
C_100 M_100 Y_50 K_10	C_30 M_10 Y_40 K_30	C_90 M_30 Y_70 K_20		C_30 M_10 Y_30 K_10	C_60 M_20 Y_40 K_30	C_40 M_20 Y_40 K_30		C_40 M_10 Y_30 K_10	C_90 M_60 Y_70 K_20	C_30 M_30 Y_40 K_30
C_50 M_50 Y_70 K_20	C_100 M_100 Y_00 K_10	C_70 M_40 Y_70 K_30		C_70 M_40 Y_70 K_30	C_30 M_30 Y_40 K_30	C_100 M_100 Y_50 K_10		C_90 M_60 Y_70 K_20	C_40 M_10 Y_30 K_10	C_40 M_20 Y_40 K_30

28 기품 있는, 패셔너블한 느낌의 배색

명품으로 멋을 부린 느낌이나 잘 차려입은 듯한 느낌이 드는 배색이다. 명품의 이미지가 느껴지는 청자색 계열을 중심으로 밝고 맑은 색을 메인으로 사용하며, 밝은 회색을 보조적인 색으로 배치한다.

Color Formulas

C_60 M_20 Y_00 K_00	C_30 M_50 Y_00 K_00	C_30 M_10 Y_00 K_00	C_30 M_20 Y_00 K_00	C_40 M_30 Y_10 K_10
C_20 M_30 Y_10 K_10	C_50 M_40 Y_00 K_00	C_20 M_00 Y_20 K_00	C_30 M_00 Y_10 K_00	C_20 M_20 Y_00 K_00
C_30 M_10 Y_30 K_10	C_40 M_10 Y_00 K_10	C_00 M_00 Y_00 K_10	C_00 M_00 Y_00 K_25	C_30 M_30 Y_00 K_10
C_10 M_30 Y_00 K_00				

Application Color

C_60 M_20 Y_00 K_00	C_30 M_50 Y_00 K_00	C_30 M_20 Y_00 K_00		C_30 M_50 Y_00 K_00	C_00 M_00 Y_00 K_25	C_30 M_20 Y_00 K_00		C_30 M_10 Y_00 K_00	C_00 M_00 Y_00 K_10	C_30 M_20 Y_00 K_00
C_30 M_30 Y_10 K_10	C_30 M_10 Y_00 K_00	C_30 M_50 Y_00 K_00		C_20 M_30 Y_10 K_10	C_00 M_00 Y_00 K_10	C_60 M_20 Y_00 K_00		C_30 M_50 Y_00 K_00	C_00 M_00 Y_00 K_25	C_40 M_30 Y_00 K_10
C_60 M_20 Y_00 K_00	C_00 M_00 Y_00 K_25	C_50 M_40 Y_00 K_00		C_50 M_40 Y_00 K_00	C_20 M_00 Y_20 K_00	C_10 M_30 Y_00 K_00		C_30 M_00 Y_10 K_00	C_20 M_30 Y_10 K_10	C_50 M_40 Y_00 K_00
C_30 M_20 Y_00 K_00	C_40 M_10 Y_10 K_10	C_30 M_00 Y_10 K_00		C_20 M_20 Y_00 K_00	C_50 M_40 Y_00 K_00	C_30 M_10 Y_30 K_00		C_10 M_30 Y_00 K_00	C_60 M_20 Y_00 K_00	C_30 M_20 Y_00 K_00

29 해군 느낌이 나는 배색

해군의 이미지를 표현하는 배색으로 영국 해군이 사용하는 색인 네이비 블루가 중심 색이 된다. 네이비 블루와 흰색을 조합하여 바다의 느낌을 표현할 수 있다.

Color Formulas

Application Color

30 하이브리드, 복합적인 배색

복합되었거나 혼합적인 느낌이 나는 배색으로 청자색을 중심 계열로 하며 색상을 폭넓게 사용한다.

Color Formulas

Application Color

31 조용하고 안정된 배색

조용하고 안정된 느낌을 주지만 어두운 느낌이 아니라 밝은 분위기가 나면서도 정적인 느낌의 배색이다. 청색 계열을 메인으로 사용하고 대비가 약한 색상을 사용한다.

Color Formulas

Application Color

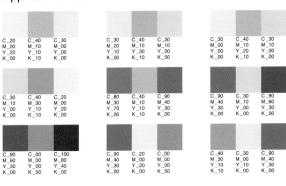

32 스타일리쉬한 배색

화려함은 아니지만 수수한 가운데 빛이 나는 느낌, 멋을 부린 듯한 느낌을 주는 배색이다. 밝고 맑은 색을 사용하며 깊은 색이나 검은색, 회색을 조합하여 세련된 이미지를 표현한다.

Color Formulas

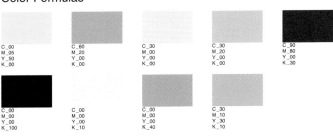

Application Color

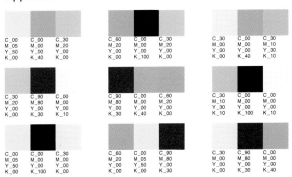

33 스피디한, 도시적인 배색

속도감이 느껴지거나 번잡한 도시를 표현하는 배색이다. 차가운 색상의 배합은 스피드를 연상시키며, 밝고 맑은 청색 계열을 중심으로 깊이 있는 색이나 밝은 회색을 배치하면 첨단적인 이미지를 표현할 수 있다.

Color Formulas

Application Color

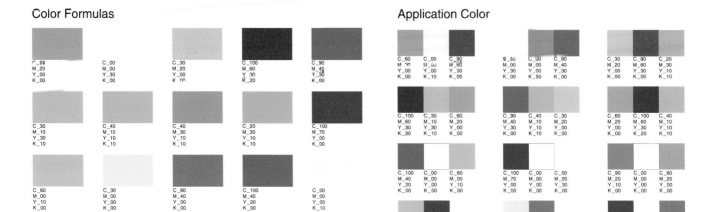

34 수수한, 검소한 배색

자연 그대로 꾸미지 않은 순수한 느낌을 주는 배색이다. 지나치게 밝은 색을 피하고 어두운 색과 회색 계열로 조합하며, 색조가 탁해지는 것을 피하기 위해 깊이 있는 황록색을 배치하기도 한다.

Color Formulas

Application Color

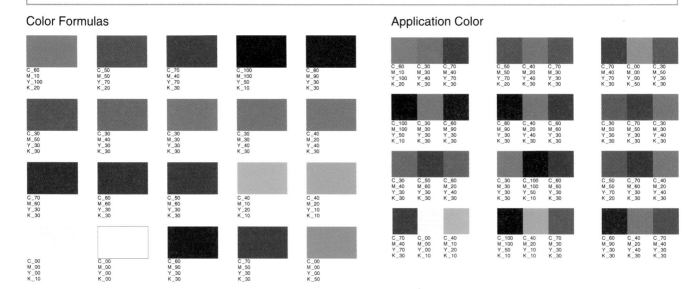

35 비관적인, 쓸쓸한 배색

고독함이 느껴지며 비관적인 느낌, 희망이 없는 느낌을 주는 배색이다. 청색 계열을 메인으로 사용하고 어두운 탁색을 배치하면 고독을 표현할 수 있다.

Color Formulas

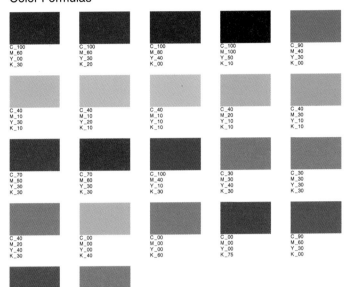

C_100 M_60 Y_00 K_30	C_100 M_60 Y_30 K_20	C_100 M_80 Y_40 K_00	C_100 M_100 Y_50 K_10	C_90 M_40 Y_30 K_00
C_40 M_10 Y_30 K_10	C_40 M_10 Y_20 K_10	C_40 M_10 Y_10 K_10	C_40 M_20 Y_10 K_10	C_40 M_30 Y_10 K_10
C_70 M_50 Y_30 K_30	C_70 M_60 Y_30 K_30	C_100 M_40 Y_10 K_30	C_30 M_30 Y_40 K_30	C_30 M_30 Y_30 K_30
C_40 M_20 Y_40 K_30	C_00 M_00 Y_00 K_40	C_00 M_00 Y_00 K_60	C_00 M_00 Y_00 K_75	C_90 M_60 Y_30 K_00
C_70 M_40 Y_30 K_30	C_30 M_30 Y_40 K_30			

Application Color

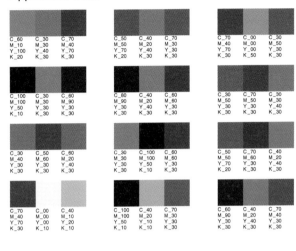

C_60 M_10 Y_100 K_20	C_30 M_30 Y_40 K_30	C_70 M_40 Y_70 K_30	C_50 M_50 Y_70 K_20	C_40 M_20 Y_40 K_30	C_70 M_30 Y_30 K_30
C_100 M_10 Y_50 K_10	C_30 M_30 Y_30 K_30	C_60 M_90 Y_30 K_30	C_80 M_90 Y_30 K_30	C_40 M_20 Y_40 K_30	C_60 M_60 Y_30 K_30
C_30 M_40 Y_30 K_30	C_50 M_60 Y_30 K_30	C_60 M_20 Y_40 K_30	C_30 M_30 Y_30 K_30	C_100 M_100 Y_50 K_10	C_60 M_60 Y_30 K_30
C_70 M_40 Y_70 K_30	C_00 M_00 Y_00 K_10	C_40 M_10 Y_20 K_10	C_100 M_30 Y_50 K_10	C_40 M_20 Y_30 K_10	C_70 M_30 Y_30 K_30

36 전통복풍 배색

전통복의 느낌이 나는 배색으로 단순히 오래되고 낡은 이미지라기보다는 전통적인 패션을 표현하는 배색이다. 탁하지만 밝은 보라색과 중성 계열의 색을 주로 사용한다.

Color Formulas

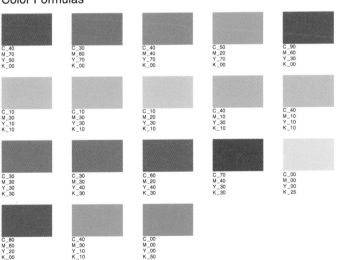

C_40 M_70 Y_50 K_00	C_30 M_60 Y_70 K_00	C_40 M_40 Y_70 K_00	C_50 M_20 Y_70 K_00	C_90 M_60 Y_30 K_00
C_10 M_30 Y_10 K_10	C_10 M_30 Y_30 K_10	C_10 M_20 Y_30 K_10	C_40 M_10 Y_30 K_10	C_40 M_10 Y_10 K_10
C_30 M_30 Y_30 K_30	C_30 M_30 Y_40 K_30	C_60 M_20 Y_40 K_30	C_70 M_40 Y_30 K_30	C_00 M_00 Y_00 K_25
C_80 M_60 Y_20 K_00	C_40 M_30 Y_10 K_10	C_00 M_00 Y_00 K_50		

Application Color

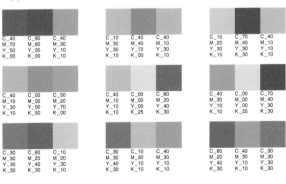

C_40 M_70 Y_50 K_00	C_90 M_60 Y_30 K_00	C_40 M_30 Y_10 K_10	C_10 M_30 Y_30 K_10	C_40 M_40 Y_70 K_00	C_40 M_10 Y_30 K_10
C_10 M_20 Y_30 K_10	C_70 M_40 Y_30 K_30	C_40 M_10 Y_10 K_10	C_40 M_10 Y_30 K_10	C_00 M_00 Y_00 K_50	C_50 M_20 Y_00 K_00
C_40 M_10 Y_30 K_10	C_00 M_00 Y_00 K_25	C_60 M_20 Y_40 K_30	C_40 M_10 Y_00 K_10	C_00 M_00 Y_00 K_25	C_70 M_40 Y_30 K_30
C_30 M_30 Y_30 K_30	C_60 M_20 Y_40 K_30	C_10 M_20 Y_30 K_10	C_30 M_30 Y_40 K_30	C_10 M_30 Y_10 K_10	C_40 M_30 Y_10 K_10
			C_60 M_20 Y_40 K_30	C_40 M_20 Y_40 K_10	C_30 M_30 Y_30 K_30

37 클래식한, 전통적인 배색

고전적인 느낌이나 오래전부터 전해져 오는 예술품을 표현하는 배색이다. 깊이 있는 색이나 어두운 탁색, 전통이 느껴지는 갈색 계열,
그레이쉬한 색을 사용하며 원숙한 느낌을 주는 색상을 조합한다.

Color Formulas

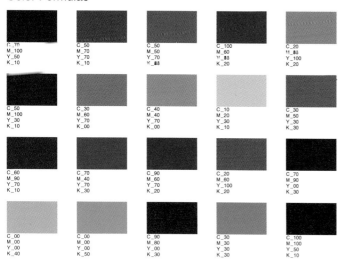

Application Color

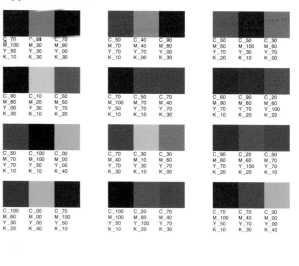

38 남성적인 배색

남성의 느낌이 전해지는 배색이다. 따뜻한 색을 주로 사용하는 여성적인 배색과 달리 차가우면서 어두운 색을 주로 사용한다.

Color Formulas

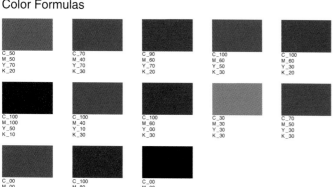

Application Color

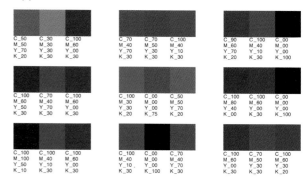

39 저렴한 배색

값이 싸거나 품질이 나쁘다는 느낌을 주는 배색으로 의도적으로 저렴한 느낌이 나도록 할 때 사용된다. 밝고 그레이쉬한 색을 메인으로 사용하며 어두운 탁색은 더러운 느낌이 나므로 피하여 배색한다.

Color Formulas

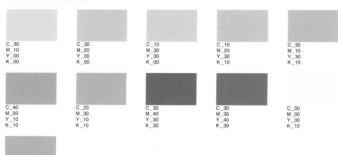

Application Color

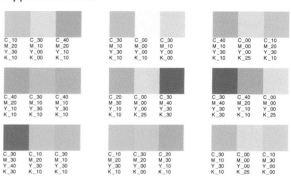

40 스마트한 배색

군더더기 없이 깔끔한 느낌을 주는 배색이다. 안정된 느낌을 주는 청색 계열을 메인으로 사용하고 스마트한 느낌을 주기 위해 채도가 높고 맑은 색을 사용하기도 한다.

Color Formulas

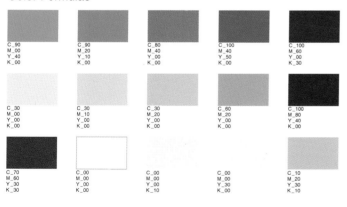

Application Color

01 Powerful — 강한, 강렬한 느낌의 배색

채도가 높은 순색 계열이나 색상 대비차가 큰 보색 계열 배색이다. 강한 임팩트기 필요한 포스터나 음료, 과자 등의 패키지 디자인에 응용할 수 있다.

MAMMA GUN SÄGER:
TA EN PAUS...

MAMMA GUN SÄGER:
TA EN PAUS...

MAMMA GUN SÄGER:
TA EN PAUS...

MAMMA GUN SÄGER:
TA EN PAUS...

01-c1
C:00 M:100 Y:100 K:00
0.00 M:00 Y:00 K:20
0.00 M:00 Y:00 K:75

01-c2
C:00 M:100 Y:100 K:00
C:00 M:45 Y:30 K:00
C:00 M:65 Y:50 K:00

01-c3
C:00 M:45 Y:30 K:00
C:00 M:40 Y:60 K:00
C:00 M:90 Y:80 K:15

01-c4
C:00 M:100 Y:100 K:00
C:35 M:00 Y:60 K:00
C:80 M:00 Y:30 K:00

01-d1
C:00 M:100 Y:100 K:00
C:00 M:45 Y:30 K:00
C:00 M:65 Y:50 K:00

01-d2
C:00 M:45 Y:30 K:00
C:100 M:00 Y:40 K:15
C:50 M:00 Y:80 K:00

01-d3
C:00 M:100 Y:100 K:00
C:00 M:90 Y:80 K:00
C:40 M:100 Y:00 K:00

01-d4
C:00 M:100 Y:100 K:00
C:00 M:00 Y:00 K:35
C:00 M:00 Y:00 K:10

02 Rich — 풍부한, 윤택한 느낌의 배색

블랙에 가까운 깊은 톤의 컬러들을 사용해 배색하는 방법으로 다크 레드나 와인, 다크 그린 등과 함께 명도 차이가 많이 나지 않는 색상들로 배색해 풍부하면서도 자신만만한 이미지를 표현한다.

MAMMA GUN SÄGER: TA EN PAUS…

MAMMA GUN SÄGER: TA EN PAUS…

MAMMA GUN SÄGER: TA EN PAUS…

MAMMA GUN SÄGER: TA EN PAUS…

02-c1

- C:00 M:100 Y:100 K:45
- C:00 M:00 Y:00 K:20
- C:00 M:00 Y:00 K:75

02-d1

- C:00 M:00 Y:00 K:15
- C:00 M:100 Y:100 K:15
- C:100 M:60 Y:00 K:45

02-c2

- C:00 M:65 Y:50 K:00
- C:00 M:20 Y:10 K:00
- C:00 M:100 Y:100 K:25

02-d2

- C:100 M:00 Y:40 K:25
- C:00 M:100 Y:100 K:45
- C:60 M:00 Y:100 K:25

02-c3

- C:00 M:00 Y:100 K:45
- C:00 M:100 Y:100 K:45
- C:25 M:00 Y:10 K:00

02-d3

- C:00 M:00 Y:00 K:45
- C:00 M:100 Y:100 K:25
- C:00 M:00 Y:00 K:85

02-c4

- C:60 M:00 Y:25 K:00
- C:00 M:100 Y:100 K:45
- C:35 M:00 Y:60 K:00

02-d4

- C:25 M:00 Y:10 K:00
- C:00 M:100 Y:100 K:45
- C:50 M:00 Y:80 K:00

03 Romantic — 낭만적인, 사랑스런 느낌의 배색

핑크와 레드, 피치 컬러와 노랑 등은 낭만적인 색상들로 톤이 다운된 파스텔톤으로 갈수록 더욱 더 사랑스런 느낌이 배어 나온다. 여기에 옅은 그레이나 그린, 민트 등을 배치해서 변화를 줄 수 있으며 여성스런 작업물에 효과적으로 응용할 수 있다.

MAMMA GUN SÄGER: TA EN PAUS...

MAMMA GUN SÄGER: TA EN PAUS...

03-c1
- C:00 M:100 Y:100 K:45
- C:00 M:20 Y:10 K:00
- C:00 M:85 Y:50 K:00

03-c2
- C:00 M:20 Y:10 K:00
- C:00 M:90 Y:80 K:00
- C:00 M:25 Y:40 K:00

03-c3
- C:60 M:00 Y:100 K:15
- C:25 M:00 Y:10 K:00
- C:00 M:85 Y:70 K:00

03-c4
- C:100 M:60 Y:00 K:15
- C:00 M:00 Y:80 K:00
- C:00 M:45 Y:30 K:00

03-d1
- C:00 M:85 Y:70 K:00
- C:00 M:20 Y:20 K:00
- C:00 M:25 Y:40 K:00

03-d2
- C:25 M:00 Y:40 K:00
- C:00 M:45 Y:30 K:00
- C:100 M:00 Y:40 K:15

03-d3
- C:12 M:00 Y:40 K:00
- C:60 M:00 Y:25 K:00
- C:00 M:20 Y:10 K:00

03-d4
- C:65 M:40 Y:00 K:00
- C:00 M:00 Y:40 K:00
- C:00 M:65 Y:50 K:00

04 Earthy — 소박한 느낌의 배색

수수하면서 소박한 느낌의 배색이다. 브라운을 주색으로 하고 둔탁한 톤의 올리브 그린이나 다크 블루를 사용한다.

04-c1
- C:00 M100 Y:100 K:45
- C:00 M:90 Y:80 K:25
- C:00 M:50 Y:80 K:00

04-c2
- C:00 M:90 Y:80 K:45
- C:00 M:90 Y:80 K:15
- C:00 M:55 Y:50 K:00

04-c3
- C:100 M:90 Y:00 K:25
- C:00 M:90 Y:80 K:25
- C:60 M:00 Y:100 K:25

04-c4
- C:00 M:00 Y:00 K:45
- C:00 M:00 Y:00 K:20
- C:00 M:90 Y:80 K:25

04-d1
- C:40 M:100 Y:00 K:25
- C:00 M:100 Y:100 K:25
- C:00 M:90 Y:80 K:15

04-d2
- C:60 M:00 Y:100 K:15
- C:100 M:90 Y:00 K:45
- C:00 M:90 Y:80 K:15

04-d3
- C:00 M100 Y:100 K:45
- C:00 M:90 Y:80 K:25
- C:00 M:50 Y:80 K:00

04-d4
- C:00 M:90 Y:80 K:25
- C:60 M:00 Y:55 K:00
- C:100 M:00 Y:40 K:25

05 Friendly — 친근한, 다정한 느낌의 배색

친근하고 명랑한 느낌을 표현한다. 오렌지는 눈에 확 들어오는 색상으로 패스트푸드점에서 주로 사용하는 색상이기도 하다.
여기에 딥블루의 보색을 대비시켜 주목성을 높이거나 무난하게 옐로우나 밝은 레드 등의 같은 계열 색을 배색하기도 한다.

05-c1
C:00 M:90 Y:80 K:00
C:00 M:15 Y:00 K:00
C:00 M:40 Y:100 K:25

05-d1
C:00 M:50 Y:80 K:00
C:100 M:90 Y:00 K:00
C:80 M:00 Y:30 K:00

05-c2
C:00 M:60 Y:100 K:00
C:00 M:00 Y:00 K:20
C:00 M:00 Y:00 K:75

05-d2
C:00 M:00 Y:00 K:10
C:00 M:00 Y:00 K:55
C:00 M:60 Y:100 K:00

05-c3
C:00 M:25 Y:40 K:00
C:00 M:60 Y:100 K:25
C:00 M:60 Y:100 K:00

05-d3
C:00 M:00 Y:00 K:00
C:30 M:15 Y:00 K:00
C:00 M:50 Y:80 K:00

05-c4
C:100 M:90 Y:00 K:25
C:00 M:60 Y:100 K:00
C:60 M:00 Y:25 K:00

05-d4
C:00 M:90 Y:80 K:00
C:00 M:40 Y:60 K:00
C:00 M:40 Y:100 K:25

Soft — 온화한, 따스한 느낌의 배색

화이트가 많이 섞인 오렌지나 피치색, 마찬가지로 화이트가 많이 섞인 보라, 그린, 블루 등을 배색해 온화하고 고요한 느낌을 나타낸다.

06-c1

C:00 M:45 Y:30 K:00
C:00 M:70 Y:65 K:00
C:00 M:40 Y:60 K:00

06-d1

C:00 M:40 Y:35 K:00
C:00 M:60 Y:100 K:00
C:00 M:15 Y:40 K:00

06-c2

C:00 M:60 Y:100 K:15
C:00 M:15 Y:20 K:00
C:00 M:40 Y:60 K:00

06-d2

C:00 M:60 Y:100 K:45
C:00 M:60 Y:100 K:15
C:00 M:40 Y:60 K:00

06-c3

C:25 M:00 Y:20 K:00
C:00 M:40 Y:60 K:00
C:65 M:85 Y:00 K:00

06-d3

C:100 M:90 Y:90 K:15
C:00 M:25 Y:40 K:00
C:40 M:50 Y:00 K:00

06-c4

C:00 M:00 Y:00 K:45
C:00 M:40 Y:60 K:00
C:00 M:00 Y:00 K:85

06-d4

C:80 M:00 Y:30 K:00
C:00 M:40 Y:60 K:00
C:60 M:55 Y:00 K:00

07 Welcoming — 환영하는, 즐거운 느낌의 배색

주목성이 높은 오렌지와 옐로우 등은 색 고유의 느낌만으로도 즐거운 느낌이 나타난다. 여기에 순색에 가까운 블루나 그린을 배색하여
따뜻하면서 즐거운 축하 분위기를 표현한다.

MAMMA GUN SÄGER:
TA EN PAUS...

MAMMA GUN SÄGER:
TA EN PAUS...

MAMMA GUN SÄGER:
TA EN PAUS...

MAMMA GUN SÄGER:
TA EN PAUS...

07-c1

C:00 M:15 Y:15 K:00
C:00 M:40 Y:100 K:25
C:00 M:00 Y:60 K:00

07-c2

C:00 M:25 Y:60 K:00
C:100 M:60 Y:00 K:00
C:40 M:50 Y:00 K:00

07-c3

C:00 M:40 Y:00 K:00
C:00 M:40 Y:100 K:00
C:25 M:00 Y:10 K:00

07-c4

C:00 M:40 Y:100 K:00
C:00 M:00 Y:00 K:20
C:00 M:00 Y:00 K:75

07-d1

C:40 M:100 Y:00 K:00
C:00 M:40 Y:00 K:00
C:100 M:00 Y:40 K:00

07-d2

C:00 M:90 Y:80 K:00
C:00 M:40 Y:60 K:00
C:00 M:40 Y:100 K:00

07-d3

C:00 M:00 Y:00 K:00
C:100 M:60 Y:00 K:25
C:00 M:15 Y:40 K:00

07-d4

C:00 M:40 Y:100 K:00
C:00 M:00 Y:100 K:00
C:60 M:00 Y:100 K:00

08 Elegant — 우아한, 고상한 느낌의 배색

옅은 옐로우와 퍼플, 화이트가 많이 섞인 밝은 녹색 등을 주색으로 이용한 배색이다. 자칫 임팩트는 떨어져 보일 수 있으나 세련되고 우아하며 정제된 이미지를 표현하기에 좋은 배색이다.

08-c1

C:00 M:00 Y:60 K:00
C:00 M:00 Y:100 K:25
C:00 M:00 Y:40 K:00

08-d1

C:00 M:40 Y:60 K:00
C:00 M:10 Y:20 K:00
C:00 M:00 Y:40 K:00

08-c2

C:60 M:55 Y:00 K:00
C:00 M:00 Y:40 K:00
C:20 M:40 Y:00 K:00

08-d2

C:00 M:00 Y:40 K:00
C:00 M:00 Y:00 K:45
C:00 M:00 Y:40 K:10

08-c3

C:85 M:80 Y:00 K:00
C:10 M:20 Y:00 K:00
C:00 M:00 Y:25 K:00

08-d3

C:45 M:40 Y:00 K:00
C:00 M:00 Y:60 K:00
C:20 M:40 Y:00 K:00

MAMMA GUN SÄGER:
TA EN PAUS...

08-c4

C:00 M:00 Y:60 K:00
C:12 M:00 Y:40 K:00
C:60 M:00 Y:55 K:00

08-d4

C:00 M:15 Y:40 K:00
C:00 M:00 Y:40 K:00
C:35 M:00 Y:60 K:00

MAMMA GUN SÄGER:
TA EN PAUS...

09 Trendy — 세련된, 최신 유행 느낌의 배색

보색 대비를 기본으로 하되 순색이나 밝은 색이 아닌 깊고 어두운 올리브 그린이나 보라색 계열을 이용하여 열정적이면서 화려하지만
과하지 않은 세련된 느낌을 표현할 수 있다.

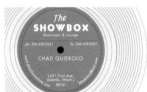

09-c1

C:60 M:00 Y:100 K:00
C:00 M:00 Y:00 K:20
a:00 M:00 Y:00 K:75

09-d1

C:75 M:65 Y:00 K:00
C:00 M:55 Y:50 K:00
C:35 M:00 Y:60 K:00

09-c2

C:25 M:00 Y:40 K:00
C:60 M:00 Y:100 K:45
C:60 M:00 Y:100 K:00

09-d2

C:50 M:00 Y:80 K:00
C:55 M:65 Y:00 K:00
C:00 M:100 Y:100 K:25

" MAMMA GUN SÄGER:
TA EN PAUS...

" MAMMA GUN SÄGER:
TA EN PAUS...

09-c3

C:45 M:00 Y:35 K:00
C:100 M:00 Y:90 K:25
C:100 M:00 Y:40 K:00

09-d3

C:60 M:00 Y:100 K:00
C:00 M:00 Y:00 K:20
C:00 M:00 Y:00 K:75

" MAMMA GUN SÄGER:
TA EN PAUS...

" MAMMA GUN SÄGER:
TA EN PAUS...

09-c4

C:60 M:55 Y:00 K:00
C:00 M:90 Y:80 K:45
C:60 M:00 Y:100 K:00

09-d4

C:00 M:00 Y:100 K:00
C:60 M:00 Y:100 K:00
C:100 M:00 Y:90 K:00

10 Fresh — 신선한, 맑은 느낌의 배색

차가운 느낌이 나는 블루와 그린이 중심이 되는 배색이다. 여기에 눈에 띄는 오렌지나 레드를 이용해 신선하고 생명력 있는
이미지를 나타낸다.

MAMMA GUN SÄGER:
TA EN PAUS...

MAMMA GUN SÄGER:
TA EN PAUS...

MAMMA GUN SÄGER:
TA EN PAUS...

MAMMA GUN SÄGER:
TA EN PAUS...

10-c1

■	C:00 M:90 Y:80 K:25
■	C:40 M:100 Y:00 K:00
■	C:45 M:00 Y:35 K:00

10-c2

■	C:00 M:40 Y:60 K:00
■	C:100 M:00 Y:90 K:45
■	C:40 M:50 Y:00 K:00

10-c3

■	C:25 M:00 Y:20 K:00
■	C:80 M:00 Y:75 K:00
■	C:100 M:00 Y:90 K:00

10-c4

■	C:00 M:00 Y:00 K:10
■	C:00 M:00 Y:00 K:55
■	C:100 M:00 Y:90 K:00

10-d1

■	C:100 M:00 Y:90 K:00
■	C:00 M:00 Y:00 K:20
■	C:00 M:00 Y:00 K:75

10-d2

■	C:60 M:00 Y:55 K:00
■	C:40 M:100 Y:00 K:00
■	C:00 M:55 Y:50 K:00

10-d3

■	C:45 M:00 Y:35 K:00
■	C:100 M:00 Y:40 K:25
■	C:65 M:40 Y:00 K:00

10-d4

■	C:45 M:00 Y:35 K:00
■	C:100 M:00 Y:90 K:15
■	C:00 M:00 Y:40 K:00

11 Traditional — 전통적인, 고풍스러운 느낌의 배색

깊은 다크 블루나 그린 컬러를 주로 사용하여 견실하면서 안정된 이미지를 표현한다. 여기에 강조색으로 다크 레드와 퍼플,
그리고 어두운 톤의 옐로우를 배색한다.

MAMMA GUN SÄGER:
TA EN PAUS...

MAMMA GUN SÄGER:
TA EN PAUS...

MAMMA GUN SÄGER:
TA EN PAUS...

MAMMA GUN SÄGER:
TA EN PAUS...

11-c1
- C:00 M:20 Y:20 K:00
- C:100 M:00 Y:00 K:45
- C:40 M:100 Y:00 K:25

11-d1
- C:100 M:00 Y:90 K:45
- C:60 M:60 Y:100 K:45
- C:80 M:100 Y:00 K:45

11-c2
- C:00 M:20 Y:20 K:00
- C:25 M:60 Y:00 K:00
- C:100 M:00 Y:90 K:45

11-d2
- C:00 M:00 Y:00 K:00
- C:100 M:00 Y:90 K:15
- C:00 M:40 Y:100 K:25

11-c3
- C:12 M:00 Y:40 K:00
- C:100 M:00 Y:90 K:25
- C:45 M:00 Y:20 K:00

11-d3
- C:00 M:20 Y:20 K:00
- C:25 M:60 Y:00 K:00
- C:100 M:00 Y:90 K:45

11-c4
- C:60 M:00 Y:55 K:00
- C:25 M:00 Y:20 K:00
- C:100 M:00 Y:90 K:45

11-d4
- C:12 M:00 Y:40 K:00
- C:100 M:00 Y:90 K:25
- C:45 M:00 Y:20 K:00

12 Refreshing — 상쾌한, 산뜻한 느낌의 배색

좋은 경치를 보며 기분 전환을 하는 듯한 배색이다. 차가운 색 계열인 블루와 그린을 주색으로 하고 같은 계열의 명도 차이를 적용해
배색을 하거나 밝은 그레이나 밝은 오렌지로 상쾌한 느낌을 더한다.

MAMMA GUN SÄGER:
TA EN PAUS...

MAMMA GUN SÄGER:
TA EN PAUS...

MAMMA GUN SÄGER:
TA EN PAUS...

MAMMA GUN SÄGER:
TA EN PAUS...

12-c1
- C:00 M:100 Y:100 K:15
- C:100 M:00 Y:40 K:00
- C:00 M:40 Y:100 K:00

12-d1
- C:80 M:00 Y:30 K:00
- C:00 M:30 Y:80 K:00
- C:35 M:80 Y:00 K:00

12-c2
- C:00 M:25 Y:40 K:00
- C:00 M:100 Y:100 K:15
- C:100 M:00 Y:40 K:15

12-d2
- C:60 M:00 Y:25 K:00
- C:00 M:65 Y:50 K:00
- C:00 M:25 Y:40 K:00

12-c3
- C:80 M:00 Y:30 K:00
- C:00 M:30 Y:80 K:00
- C:35 M:80 Y:00 K:00

12-d3
- C:60 M:00 Y:25 K:00
- C:00 M:00 Y:40 K:45
- C:100 M:00 Y:40 K:00

12-c4
- C:45 M:00 Y:20 K:00
- C:00 M:45 Y:30 K:00
- C:00 M:60 Y:100 K:15

12-d4
- C:60 M:00 Y:25 K:00
- C:50 M:25 Y:00 K:00
- C:60 M:55 Y:00 K:00

13

Tropical — 열대의, 정열적인 느낌의 배색

차가운 블루와 청록색, 그리고 옐로우에서 레드로 가는 계열의 색상을 주색으로 한다. 청록과 레드로 대비가 큰 색상을 배색해
정열적이면서 이국의 뜨거운 햇살을 표현할 수 있다.

MAMMA GUN SÄGER:
TA EN PAUS...

MAMMA GUN SÄGER:
TA EN PAUS...

MAMMA GUN SÄGER:
TA EN PAUS...

MAMMA GUN SÄGER:
TA EN PAUS...

13-c1

C:00 M:85 Y:60 K:00
C:60 M:00 Y:25 K:00
C:00 M:40 Y:60 K:00

13-c2

C:100 M:00 Y:40 K:15
C:25 M:00 Y:10 K:00
C:60 M:00 Y:25 K:00

13-c3

C:60 M:00 Y:25 K:00
C:65 M:40 Y:00 K:00
C:75 M:65 Y:00 K:00

13-c4

C:25 M:00 Y:10 K:00
C:00 M:30 Y:80 K:00
C:35 M:80 Y:00 K:00

13-d1

C:00 M:85 Y:70 K:00
C:00 M:40 Y:60 K:00
C:45 M:00 Y:20 K:00

13-d2

C:00 M:00 Y:00 K:45
C:60 M:00 Y:25 K:00
C:00 M:00 Y:00 K:85

13-d3

C:00 M:00 Y:00 K:00
C:00 M:60 Y:00 K:25
C:60 M:00 Y:25 K:00

13-d4

C:45 M:00 Y:20 K:00
C:85 M:50 Y:00 K:00
C:60 M:55 Y:00 K:00

Classic — 고전적인 느낌의 배색

깊은 블루를 주색으로 브라운에 가까운 레드나 그린에 가까운 옐로우 등 순색이 아닌 탁색을 조합하여 침착하면서 고전적인 배색이다.

MAMMA GUN SÄGER:
TA EN PAUS...

MAMMA GUN SÄGER:
TA EN PAUS...

MAMMA GUN SÄGER:
TA EN PAUS...

14-c1
C:00 M:55 Y:50 K:00
C:00 M:25 Y:60 K:00
C:100 M:60 Y:00 K:00

14-c2
C:80 M:00 Y:75 K:00
C:60 M:00 Y:25 K:00
C:100 M:60 Y:00 K:25

14-c3
C:50 M:25 Y:00 K:00
C:100 M:90 Y:00 K:15
C:40 M:50 Y:00 K:00

14-c4
C:100 M:60 Y:00 K:00
C:00 M:00 Y:00 K:20
C:00 M:00 Y:00 K:75

14-d1
C:00 M:55 Y:50 K:00
C:100 M:60 Y:00 K:00
C:00 M:30 Y:80 K:00

14-d2
C:80 M:00 Y:75 K:00
C:60 M:00 Y:25 K:00
C:100 M:60 Y:00 K:25

14-d3
C:100 M:00 Y:40 K:00
C:100 M:60 Y:00 K:00
C:100 M:90 Y:00 K:00

14-d4
C:00 M:00 Y:00 K:10
C:00 M:00 Y:00 K:55
C:100 M:60 Y:00 K:00

15 Calm — 고요한, 차분한 느낌의 배색

밝고 환한 블루와 같은 한색 계열의 블루나 그린의 조합을 주로 하며 밝은 옐로우나 그레이의 배색으로 침착하면서 평온한 느낌을 표현한다.

MAMMA GUN SÄGER:
TA EN PAUS...

15-c1
- C:00 M:45 Y:30 K:00
- C:00 M:00 Y:40 K:00
- C:85 M:50 Y:00 K:00

15-c2
- C:00 M:70 Y:65 K:00
- C:00 M:30 Y:80 K:00
- C:65 M:40 Y:00 K:00

15-c3
- C:50 M:25 Y:00 K:00
- C:00 M:55 Y:50 K:00
- C:00 M:15 Y:40 K:00

15-c4
- C:30 M:15 Y:00 K:00
- C:100 M:60 Y:00 K:00
- C:50 M:25 Y:00 K:00

15-d1
- C:00 M:45 Y:35 K:14
- C:00 M:00 Y:40 K:00
- C:85 M:50 Y:00 K:00

15-d2
- C:00 M:90 Y:80 K:15
- C:00 M:15 Y:40 K:00
- C:30 M:15 Y:00 K:00

15-d3
- C:30 M:15 Y:00 K:00
- C:100 M:60 Y:00 K:00
- C:50 M:25 Y:00 K:00

15-d4
- C:80 M:00 Y:75 K:00
- C:45 M:00 Y:20 K:00
- C:50 M:25 Y:00 K:00

16 Regal — 당당한 느낌의 배색

어두운 블루나 퍼플을 주색으로 하는 강하면서도 깊이가 있는 배색이다. 여기에 강조 색상으로 옐로우가 섞인 레드나 진한 오렌지 등 한 톤 낮춘 컬러를 사용한다.

MAMMA GUN SÄGER:
TA EN PAUS...

MAMMA GUN SÄGER:
TA EN PAUS...

MAMMA GUN SÄGER:
TA EN PAUS...

MAMMA GUN SÄGER:
TA EN PAUS...

16-c1

C:00 M:50 Y:80 K:00
C:00 M:00 Y:60 K:00
C:100 M:90 Y:00 K:00

16-c2

C:100 M:90 Y:00 K:45
C:45 M:40 Y:00 K:00
C:100 M:90 Y:00 K:00

16-c3

C:45 M:40 Y:00 K:00
C:80 M:100 Y:00 K:25
C:20 M:40 Y:00 K:00

16-c4

C:00 M:00 Y:00 K:20
C:00 M:00 Y:00 K:35
C:100 M:90 Y:00 K:00

16-d1

C:00 M:00 Y:00 K:00
C:100 M:90 Y:00 K:00
C:00 M:40 Y:60 K:00

16-d2

C:65 M:40 Y:00 K:00
C:60 M:55 Y:00 K:00
C:80 M:100 Y:00 K:00

16-d3

C:100 M:90 Y:00 K:45
C:45 M:40 Y:00 K:00
C:100 M:90 Y:00 K:00

16-d4

C:00 M:00 Y:00 K:20
C:00 M:00 Y:00 K:35
C:100 M:90 Y:00 K:00

17

Energetic — 활기찬, 활동적인 느낌의 배색

순색이 아닌 제3의 색상을 사용하되 같은 계열이 아닌 색의 대비를 크게 두어 활기치고 즐거운 느낌을 나타낸다. 순색 계열들만의 대비는
활동적인 느낌을 줄 수 있지만 자칫 촌스러워질 수가 있으니 여러 가지 색상이 섞인 탁색 계열이 좋다.

MAMMA GUN SÄGER:
TA EN PAUS...

MAMMA GUN SÄGER:
TA EN PAUS...

MAMMA GUN SÄGER:
TA EN PAUS...

17-c1

C:00 M:15 Y:40 K:00
C:11 M:100 Y:00 K:15
C:100 M:00 Y:40 K:00

17-c2

C:00 M:15 Y:40 K:00
C:40 M:100 Y:00 K:00
C:60 M:00 Y:55 K:00

17-c3

C:40 M:100 Y:00 K:25
C:10 M:20 Y:00 K:00
C:40 M:100 Y:00 K:00

17-c4

C:00 M:20 Y:00 K:30
C:40 M:100 Y:00 K:00
C:00 M:00 Y:00 K:55

17-d1

C:100 M:90 Y:00 K:00
C:65 M:85 Y:00 K:00
C:40 M:100 Y:00 K:00

17-d2

C:00 M:00 Y:100 K:15
C:40 M:100 Y:00 K:00
C:60 M:00 Y:55 K:00

17-d3

C:40 M:100 Y:00 K:00
C:00 M:00 Y:00 K:20
C:00 M:00 Y:00 K:45

17-d4

C:10 M:20 Y:00 K:00
C:40 M:100 Y:00 K:25
C:40 M:100 Y:00 K:00

18 Subdued — 억제된, 차분한 느낌의 배색

명도와 채도가 아주 낮은 그린과 퍼플을 주색으로 배색하며 한 톤 다운된 옐로우와 오렌지를 배색한다. 또한 밝은 그레이를 사용하면
세련된 색상 표현을 할 수 있다. 색상들간의 대비를 약하게 적용하도록 주의해야 한다.

MAMMA GUN SÄGER:
TA EN PAUS...

MAMMA GUN SÄGER:
TA EN PAUS...

MAMMA GUN SÄGER:
TA EN PAUS...

MAMMA GUN SÄGER:
TA EN PAUS...

18-c1
- C:60 M:00 Y:55 K:00
- C:35 M:80 Y:00 K:00
- C:00 M:00 Y:60 K:00

18-d1
- C:60 M:00 Y:25 K:00
- C:00 M:25 Y:60 K:00
- C:25 M:60 Y:00 K:00

18-c2
- C:65 M:85 Y:00 K:00
- C:20 M:40 Y:00 K:00
- C:00 M:20 Y:10 K:00

18-d2
- C:45 M:40 Y:00 K:00
- C:65 M:85 Y:00 K:00
- C:20 M:40 Y:00 K:00

18-c3
- C:25 M:30 Y:00 K:00
- C:20 M:40 Y:00 K:00
- C:00 M:85 Y:70 K:00

18-d3
- C:55 M:65 Y:00 K:00
- C:40 M:100 Y:00 K:00
- C:00 M:45 Y:30 K:00

18-c4
- C:40 M:100 Y:00 K:25
- C:10 M:20 Y:00 K:00
- C:25 M:60 Y:00 K:00

18-d4
- C:10 M:20 Y:00 K:00
- C:20 M:40 Y:00 K:00
- C:25 M:60 Y:00 K:00

19 Professional — 전문적인 느낌의 배색

무채색 계열인 화이트와 그레이, 블랙을 중심으로 배색한다. 꾸밈없이 단순한 그레이 계열에 블랙과 화이트, 그리고 강조색 한두 가지를 배색하여 최대한 색상 사용을 억제하면서 전문적인 이미지를 표현한다.

19-c1
C:01 M:00 Y:00 K:10
C:00 M:00 Y:00 K:35
C:00 M:40 Y:100 K:00

19-c2
C:00 M:00 Y:00 K:30
C:00 M:00 Y:00 K:10
C:00 M:00 Y:00 K:100

19-c3
C:00 M:00 Y:00 K:35
C:25 M:00 Y:40 K:00
C:00 M:00 Y:00 K:75

19-c4
C:00 M:00 Y:00 K:55
C:00 M:00 Y:00 K:20
C:100 M:60 Y:00 K:25

19-d1
C:00 M:90 Y:80 K:00
C:00 M:00 Y:00 K:35
C:00 M:00 Y:00 K:10

19-d2
C:00 M:00 Y:00 K:10
C:60 M:00 Y:100 K:25
C:00 M:00 Y:00 K:20

19-d3
C:00 M:00 Y:00 K:45
C:00 M:00 Y:00 K:20
C:00 M:00 Y:00 K:85

19-d4
C:00 M:00 Y:00 K:30
C:00 M:00 Y:00 K:55
C:00 M:40 Y:60 K:00

20 Pure — 순수한, 깨끗한 느낌의 배색

깨끗하고 차분하고 평온하며 우아한 색의 대표는 흰색이다. 순수한 느낌의 흰색에 부드러운 파스텔 색상 배합은 순수하고 깨끗하게 표현된다.

MAMMA GUN SÄGER:
TA EN PAUS...

MAMMA GUN SÄGER:
TA EN PAUS...

MAMMA GUN SÄGER:
TA EN PAUS...

MAMMA GUN SÄGER:
TA EN PAUS...

20-c1
C:00 M:00 Y:00 K:00
C:00 M:70 Y:65 K:00
C:00 M:30 Y:80 K:00

20-c2
C:00 M:00 Y:00 K:10
C:50 M:25 Y:00 K:00
C:75 M:65 Y:00 K:00

20-c3
C:00 M:00 Y:00 K:00
C:00 M:00 Y:80 K:00
C:25 M:60 Y:00 K:00

20-c4
C:00 M:00 Y:00 K:35
C:00 M:00 Y:40 K:00
C:35 M:80 Y:00 K:00

20-d1
C:00 M:00 Y:00 K:00
C:00 M:45 Y:30 K:00
C:00 M:20 Y:10 K:00

20-d2
C:00 M:00 Y:00 K:00
C:00 M:00 Y:25 K:00
C:25 M:30 Y:00 K:00

20-d3
C:00 M:00 Y:00 K:00
C:100 M:90 Y:00 K:15
C:00 M:00 Y:40 K:00

20-d4
C:00 M:00 Y:00 K:00
C:75 M:65 Y:00 K:00
C:35 M:80 Y:00 K:00

21

Graphic — 회화적인, 생생한 느낌의 배색

블랙은 강하면도 조용하고, 그러면서도 다른 색상을 그 색상 고유의 성질로 돋보이게 하는 힘이 있다. 블랙과는 어떤 컬러의 조합이라도 생생하면서도 세련된 느낌을 잘 표현할 수 있다.

MAMMA GUN SÄGER: TA EN PAUS…

MAMMA GUN SÄGER: TA EN PAUS…

21-c1

C:00 M:00 Y:00 K:100
C:00 M:40 Y:100 K:00
C:100 M:60 Y:00 K:00

21-c2

C:00 M:00 Y:00 K:100
C:00 M:00 Y:100 K:45
C:00 M:00 Y:80 K:00

21-c3

C:00 M:00 Y:00 K:100
C:100 M:00 Y:40 K:45
C:80 M:00 Y:30 K:00

21-c4

C:00 M:00 Y:00 K:100
C:00 M:00 Y:00 K:00
C:00 M:60 Y:100 K:00

21-d1

C:00 M:00 Y:00 K:100
C:60 M:00 Y:100 K:45
C:50 M:00 Y:80 K:00

21-d2

C:00 M:00 Y:00 K:100
C:80 M:100 Y:00 K:45
C:65 M:85 Y:00 K:00

21-d3

C:00 M:00 Y:00 K:100
C:00 M:00 Y:00 K:85
C:00 M:00 Y:00 K:65

21-d4

C:00 M:00 Y:00 K:100
C:00 M:00 Y:00 K:00
C:00 M:60 Y:100 K:00

> "단순히 디자인이 아름답다고
> 말하는 것만으로는 불충분하다.
> 왜 그런 디자인이 만들어졌는가에
> 대해서도 생각해보아야 한다."

마시모 비넬리 (Massimo Vignelli)

Layout & Grid

Layout
& Grid

참고문헌

외국서적
[08 Design], Had Best Quintessence, 2004.
[Area 2], Phaidon Press Limited, 2008.
[Big Ⅲ Business Layout], Hightone Publishers, 2008.
[Black+White], Ross Periodicals, August 2000.
[Branding By Color], Pie Books, 2009.
[Branding: A Way Of Business], Sandu Publishing, 2009.
[Brochure Design], Page One, 2005.
[Business Layout Top 500], Hightone Publishers, 2009.
[Business Layout Top 500 Ⅱ], Hightone Publishers, 2009.
[Capture The Best Page Layout Vol. 1], Designer Books, 2009.
[Capture The Best Page Layout Vol. 2], Designer Books, 2009.
[Classic Of Format A], Flying Dragon Culture, 2009.
[Classic Of Format B], Flying Dragon Culture, 2009.
[Color & Layout], Collins Design, 2008.
[Creative 38 Annual Awards], Collins Design, 2009.
[International Awards Group Annual 15], International Awards Group, 2007.
[International Yearbook Communication Design 2008/2009], Red dot Edition, 2009.
[London International Awards 2006], Colourscan Co Pte Ltd, 2006.
[School And Facility], Pie Books, 2008.
[The Best Of Brochure Design 10], Rockport, 2008.
[The Best Of Brochure Design], Hands and Eyes, 2009.
[The Big Book Of Brochures], Collins Design, 2008.
[The Classic Of International Page Layout], Henan Fine Arts Press, 2005.
[The Classic Of Page Layout], Henan Fine Arts Press, 2005.
[The greatest hits of corporate layouts], PRGEONE, 2005.
[The Most Beautiful Graphic Design], 河南文芸出版社, 2005.
[Turn To Page X], Designer Books, 2008.
[World Corporate Profile Graphics], Pie Book, 2004.

국내서적 및 역서
[BROCHURES] 미쉘 토트 저, 정은주 · 박정희 역, 국제, 2009.
[COLOR DESIGN BOOK], 박명환 저, 길벗, 2007.

[COLOUR], 앰브로즈 · 해리스 저, 김은희 역, 안그라픽스, 2008.
[FORMAT], 앰브로즈 · 해리스 저, 이병렬 역, 안그라픽스, 2007.
[Graphics for Business], 존 맥웨이드 저, 최태선 편저, 교학사, 2006.
[LAYOUT], 앰브로즈 · 해리스 저, 김은희 역, 안그라픽스, 2007.
[LUXURY], 디자인하우스, 2009년 10월호.
[LUXURY], 디자인하우스, 2009년 3월호.
[MUINE], WJ MEDIALAB, 2008년 10월호.
[STYLE H], 현대백화점, 2009년 9월호.
[The Layout Book], 앰브로즈 · 해리스 저, 김은희 역, 안그라픽스, 2008.
[그래픽디자이너가 알아야 할 모든 것], 알란 파이프스 저, 김일영 · 이옥수 역, 예경, 2004.
[그래픽디자인 새로운 기초], 엘런럽튼 · 제니퍼 콜 필립스 저, 원유홍 역, 비즈앤비즈, 2009.
[그리드 디자인 어드밴스], 킴벌리 일램 저, 김성학 역, 비즈앤비즈, 2008.
[그리드 디자인], 킴벌리 일램 저, 김성학 · 방수원 역, 비즈앤비즈, 2005.
[그리드를 넘어서], 티모시 사마라 저, 송성재 역, 안그라픽스, 2006.
[기초디자인], 한국디자인학회 도서출판위원회 저, 안그라픽스, 2004.
[기호학으로 읽는 시각디자인], 데이비드 크로우 저, 박영원 역, 안그라픽스, 2008.
[디자이너의 조건], 리안 헴브리 저, 한세준 · 방수원 역, 고려문화사, 2008.
[디자인 기하학], 킴벌리 일램 저, 김성학 역, 비즈앤비즈, 2005.
[디자인 문화와 생활], 경노훈 · 윤민희 저, 예경, 2008.
[디자인 불변의 법칙 100가지], 윌리엄 리드웰 외 저, 방수원 역, 고려문화사, 2006.
[디자인 사전], 조영제 · 권명광 · 안상수 · 이순종 외 저, 안그라픽스, 2008.
[디자인 언어], 티모시 사마라 저, 경노훈 · 박겸숙 역, 아트나우, 2009.
[디자인개론], 김병억 · 이웅직 저, 태학원, 2007.
[디자인과 생활], 권상구 저, 미진사, 2008.
[레이아웃 & 인쇄디자인 가이드], 커뮤니케이션 디오 저, 웰북, 2008.
[레이아웃의 모든 것], 송민정 저, 예경, 2007.
[르 꼬르뷔제의 손], 앙드레 보겐스키 저, 이상림 역, 공간사, 2006.
[미술과 시지각], 루돌프 아른하임 저, 김춘일 역, 미진사, 2006.
[북디자인 교과서], 앤드류 해슬램 저, 송성재 역, 안그라픽스, 2008.
[비주얼 인터페이스 디자인], 캐빈 뮬렛 · 대럴 사노 저, 황지연 역, 안그라픽스, 2001.
[비주얼 커뮤니케이션 디자인], 박선의 · 최호천 저, 미진사, 2004.
[비주얼 커뮤니케이션 디자인], 박지용 저, 영진닷컴, 2007.
[새로운 편집디자인], 임헌우 · 한상만 저, 나남, 2008.

Layout & Grid

[색채의 이해와 활용], 문은배 저, 안그라픽스, 2005.
[생각하는 디자인: 타입편], 엘런 럽튼 저, 김성학 역, 비즈앤비즈, 2007.
[시각 디자인의 기초], 권상구 저, 미진사, 2001.
[웹 기획 기초와 설계], 강은정 저, 한빛미디어, 2007.
[입체+공간+커뮤니케이션], 최동신 외 저, 안그라픽스, 2006.
[정보디자인 교과서], 오병근 · 강성중 저, 안그라픽스, 2008.
[좋아 보이는 것들의 비밀 Good Design], 최경원 저, 길벗, 2004.
[창조적 디자인의 기초], 가빈 앰브로즈 · 폴 해리스 저, 김억 역, 안그라픽스, 2006.
[창조적인 디자이너가 되라], 경노훈 저, 아세아미디어, 2002.
[책 잘 만드는 편집 레이아웃 디자인], 박연조 · 이민기 저, 영진닷컴, 2008.
[커뮤니케이션 디자인의 이해], 존 바워즈 저, 박효신 역, 디자인하우스, 2003.
[컬러 배색 코디네이션], 이재만 저, 일진사, 2009.
[타이포그래픽 디자인], 얀 치홀트 저, 안상수 역, 안그라픽스, 2008.
[타이포그래피 천일야화], 원유홍 · 서승연 저, 안그라픽스, 2004.
[타이포그래피란 무엇인가?], 데이비드 주어리 저, 김두섭 역, 홍디자인, 2008.
[편집 디자이너를 완성하는 인쇄 실무 가이드], 박경미 저, 영진닷컴, 2008.
[편집 디자이너를 완성하는 InDesign], 이민기 저, 영진닷컴, 2008.
[편집 디자인], 잰 화이트 저, 안상수 · 정병규 역, 안그라픽스, 2003.
[포스트모던 그래픽디자인], 릭 포이너 저, 민수홍 역, 시지락, 2007.
[행복이 가득한 집], 디자인하우스, 2009년 4월호.
[행복이 가득한 집], 디자인하우스, 2009년 9월호.

기타자료
601 아트북 프로젝트의 2009 잡지광고.
AMORE PACIFIC MOISTURE BOUND Vitalizing Serum의 잡지광고.
audien의 웹사이트(www.audien.com).
Beat FM 102.5의 웹사이트(www.mybeat.fm).
Cheetos의 웹사이트(www.cheetos.co.kr).
CLUB 21 GALLERY 2002 전시 포스터.
D'MARK(DAECHI LANDMARK)의 잡지광고.
dosirak의 웹사이트(www.dosirak.com).
eau de Sisley의 향수 잡지광고.
EBS 한국교육방송공사의 기업PR 잡지광고.

ecco 골프화 ultra performance의 잡지광고.
ELCORTE COMO Golf의 카탈로그.
Heineken의 잡지광고.
HERA Age Away Modifier LX의 잡지광고.
iMTM의 브로슈어.
IPMS의 잡지광고.
KT&G 상상마당 간판투성이展의 2009 잡지광고.
L'EAUPAR KENZO의 잡지광고.
LANCOME의 웹사이트(www.lancome.co.kr).
MCM 핸드백의 잡지광고.
New Audi Q7의 잡지광고.
RADO SWITZERLAND의 잡지광고.
renoma FALL & WINTER의 2003 카탈로그.
renoma swimwear의 2007 카탈로그.
renoma swimwear의 2008 카탈로그.
Sisley emulsion ecologique의 잡지광고.
SK-II SKIN SIGNATURE 크림의 잡지광고.
SWISS PERFECTION Cellular Perfect Lift Set의 잡지광고.
THE FACE SHOP의 웹사이트(www.thefaceshop.com).
theory의 잡지광고.
TOD'S의 잡지광고.
VALENCIA의 잡지광고.
광주디자인비엔날레의 2009 포스터.
삼성SDS의 ITIL 리플릿.
서울종합예술학교의 2003 브로슈어.
신정철 첫 개인전 '뱅어포', '기러기 아빠'의 포스터.
아이코닉인터랙티브 웹사이트(www.iconic.kr).
이방원 첫 프로포즈 'Pink'의 포스터.
키노스튜디오의 웹사이트(www.kinostudio.co.kr).
한국인터넷진흥원 기업PR광고 : 'We Are All Connected'
한국인터넷진흥원 티저광고 : 'Two Steps Domain'.
한국인터넷진흥원의 2008 영문 브로슈어.
현대제철의 웹사이트(www.hyundai-steel.com).

"기발한 디자인보다
집중하게 만드는 디자인이
좋은 디자인이다."

재스퍼 모리슨 (Jasper Morrison)

Layout & Grid